JN068760

〈現場〉の
アイドル文化論

大学教授、ハロプロアイドルに逢いにゆく。

森　貴史

関西大学出版部

【本書は関西大学研究成果出版補助金規程による刊行】

目次

まえがき 1

稲場愛香（いなばまなか）さんの復帰と活動再開／アイドルを好きになる／現場系（ゲンバ）大学教授になる

1. 札幌へゆく 13

最初の機会を逸す／大阪から札幌へ／札幌での聖地巡礼／当日券抽選に並ぶ／ハロプロ研修生北海道／中学生アイドルということ／はじめてのステージ観覧／稲場さんとの最初の「接触」／初参加のあとで

オタクの肖像 ❶ 「うにたこ」さん　38

2. 推しに逢いにゆく (Side A) 43

1. 「ハロコン」にゆく　[Hello! Project 20th Anniversary!! Hello! Project 2018 WINTER] オリックス劇場　45

「ハロコン」初体験／オフィシャルファンクラブに入会する／中野サンプラザ公演でのサプライ

i

ズ／物販に並ぶ／巡礼者の群れ／「SATOYAMA & SATOUMI」イベントにゆく／鈴木愛理さんのこと

2. トークイベントにゆく　ハロショ千夜一夜　第四十八夜〜稲場愛香〜　60

ハロショ大阪店4階イベントスペースにてのこと

3. 稲場愛香さんを推す　68

稲場さんの現場にて／活動休止中の稲場さんのこと／稲場さんのふたつの表情のこと／稲場さんのダンスのこと

オタクの肖像❷　「伸び子」さん　78

3. 稲場愛香さんの Juice=Juice 加入　…………　81

稲場愛香さんの消失／Juice=Juice 第3期メンバーとして／Juice=Juice のこと／工藤由愛さんと松永里愛さん／梁川奈々美さん／段原瑠々さん／植村あかりさん／宮本佳林さん／高木紗友希さん／金澤朋子さん／宮崎由加さん

オタクの肖像❸　「まいこ」さんと「みさと」さん　104

4. 推しに逢いにゆく (Side B) Juice=Juice 編 107

1. リリースイベントにゆく 《Juice=Juice #2 -[Una más!-]》 発売記念イベント　東京ドームシティラクーア

ガーデンステージ、お台場パレットタウンパレットプラザ 109

真夏のリリースイベント／最前列でのミニライブ／握手会にて／握手会とハロヲタの長い歴史

／アイドルという職業

2. 一言サイン会にゆく 125

一言サイン会とは／参加券の購入方法／会場内での段取り／一言サイン会で話したこと

3. トレードにゆく 133

なにゆえのトレードなのか／トレード現場にて／トレードの妙味／交換レートは激変する

4. ドラマ『歪んだ波紋』のエキストラに出演する 142

平日のドラマ撮影／いざ、撮影開始／少しばかりの演技／いよいよ撮影後半へ

オタクの肖像❹ 「貴族」さん 151

5. 舞台公演にゆく 155

1. ドラマ『武道館』 157

ドラマ原作の朝井リョウ『武道館』／原作小説『武道館』／ドラマ『武道館』の恐ろしい描写／ドラマ『武道館』／

2. ドラマ『武道館』のギミック／安達真由役の高木紗友希さんのこと／宮本佳林さんの卒業発表のこと

オタクの肖像❺ 「トッシー」さん　198

6. 舞台『タイムリピート～永遠に君を想う～』

新宿での舞台公演にゆく／タイムリープがテーマの舞台／機関長エイジ役の高木紗友希さんのこと／宇宙物理学者ソーマ役の宮本佳林さんのこと／鉱物学者ルナ役の稲場愛香さんのこと／こじらせて、こじらせて／あくまで群像劇としての評価　178

オタクの肖像❻ 「つーぴょん」さん　219

スマートフォンなしのオタク活動

携帯電話をもたないこと／QRコードとの戦い／金澤さん、段原さん、稲場さんのトークイベント／タワーレコードとQRコード／はじめてのシリアルイベント／突然の危機　201

7. 卒業公演にゆく

1. Zepp Namba にゆく　Juice=Juice ＆ カントリー・ガールズ LIVE　225

梁川奈々美さんの卒業／バレンタインデーのライブ／「こじらせ」①／「こじらせ」②／「こじら

223

iv

2. 川崎 CLUB CITTA' にゆく　Juice=Juice LIVE TOUR 2019 〜GO FOR IT! 〜 …………… 246

はじめての川崎／サイリウムを折る／この夜の金澤朋子さんのこと／「現場」をつくる

せ③

オタクの肖像❼　「幹事」さん　267

3. Zepp Tokyo にゆく　Juice=Juice &カントリー・ガールズ LIVE 〜梁川奈々美 卒業スペシャル〜 …………… 254

まずは物販に／卒業公演の恒例行事／卒業公演のさなかで／8人最後の〈シンクロ。〉／この夜

の稲場愛香さんのこと

8. アイドルと日常 …………………………………………………………………………… 271

夢のつづき／自分の精神的変化のこと／アイドルオタクの知人たち／一期一会ということ／

多様性の価値

あとがき …………………………………………………………………………………………………… 285

主要参考文献・ソフト一覧 …………………………………………………………………………… 289

本書で言及・引用した楽曲リスト（敬称略）…………………………………………………… 298

まえがき

〈恋はマグネット〉の衣装

ぼくにとっては、なにもかもが思い出深い衣装。なんといっても、MVで間奏のソロパートを踊るこの衣装の稲場愛香さんを眼にしたことがすべてのはじまりだった。カントリー・ガールズの〈恋はマグネット〉の衣装はすべて、上品なネイビーブルーで統一されているが、衣装デザインそのものはナンバーさんごとに異なっている。稲場さんの衣装は、ノースリーブのミニワンピースに、花柄がかわいいシースルーのカットソーを重ねていて、同色のカチューシャがアクセントとなっている。ぼくのなかでは、この衣装の稲場さんがいまなお絶対的なスタンダードである。

稲場愛香（いなばまなか）さんの復帰と活動再開

「先生、稲場さんが帰ってきました！ ヤバいです！」

アイドルに詳しいある女子学生から、このメールを受け取ったのは2017年9月8日のことである。その時期、ぼくはベルリン・フンボルト大学のゲストハウスに暮らしていて、6ヵ月弱の研修期間の終了目前で、帰国を2日後にひかえていた。

この日はハロヲタ（ハロー！プロジェクトヲタクの略）にとってわかりやすい目安がある。のちに稲場さんが加入するハロプロアイドルグループJuice=Juiceの公演がドイツのルール工業地帯の代表的都市ドルトムントで9日後の9月17日に開催されることになっていた。

「そんなことが……」

机上のノートパソコンで検索してみると、ameba blog内に「まなかんめもりーず」というオフィシャルブログが開設されており、レースがかわいい白いワンピース姿の稲場さんの、はじめて眼にするビジュアルがアップされている！

このパソコン画面に映る彼女越しには、わざわざ日本からもってきたレモンイエローのワンピースの稲場さんの生写真数枚と、紫色のニットの稲場さんのクリアファイルが机に飾られていた。

そして、ハロー！プロジェクトのオフィシャルホームページのニュース欄にも、正式に稲場さんの

復帰と活動再開が告知されているのを確認したのだった。

この「稲場さん」とは、元カントリー・ガールズの稲場愛香さんのことである。カントリー・ガールズとは、ハロー！プロジェクトに所属するグループアイドルで、いわゆるハロプロアイドルであった。

ちなみに、『週刊少年サンデー』第31号（2019年7月17日号）のグラビアページの紹介によると、「ハロー！プロジェクトとは、モーニング娘。'19　アンジュルム／Juice=Juice　カントリー・ガールズが所属する《アイドルプロフェッショナル集団》の総称」とある。

1999年に結成されたカントリー娘。を2014年11月にカントリー・ガールズに改称して、新メンバーで結成されたグループである。ちなみに元カントリー娘。メンバーでスーパーバイザーである里田まいさんは、日本が誇るメジャーリーガー田中将大選手の奥さまである。

稲場愛香さんは1997年12月27日生まれの北海道出身でB型、愛称はまなかん、いなばっちょ。カントリー・ガールズ結成時からのオリジナルメンバーだったが、2016年4月末からぜんそくの療養のために活動を停止して、4ヵ月後の8月4日にグループを卒業していた。

それ以降、「事務所」からはいっさいの音沙汰もなく、もうてっきりこのままフェイドアウトしていくものとばかり、ぼくには思えた。

4

一方で、ぼくのほうは、なんとか彼女を忘れようとしながらも、すっぱりと忘却できないまま、夏と秋と冬が過ぎ、新年をむかえて春になると、勤務大学の研修員制度を利用して、2017年3月末から9月上旬までの予定で、ベルリン・フンボルト大学で仕事をしていた（前述のように、彼女の生写真とクリアファイルをゲストハウスの仕事机に飾っていた）。

このベルリン滞在期間が終了しようとしていた秋口に、稲場愛香さんは突如として芸能界に復帰し、ハロー！プロジェクトでの活動を再開したのである。

アイドルを好きになる

ここで、大学の教壇でしゃべることで口に糊する著者がいかにしてカントリー・ガールズを知り、稲場さんのファンになったかの経緯を書いておきたい。

ぼくは勤務校の文学部でドイツを中心としたヨーロッパ文化論を教えているのだが、所属している専修では日本のサブカルチャー研究も選択することができるため、ゼミではサブカルチャーを研究対象とする卒業論文のめんどうもみなければならない。いちおう、学位は文化研究（Kulturwissenschaft）で取得している。

この数年間で増えた卒論テーマがアイドル論である。

韓流、ジャニーズ、いわゆるリズムゲームと呼ばれるコンシューマ版ゲームやアプリケーションゲームに登場する2次元アイドル、声優アイドル、2.5次元ミュージカル、地下アイドルなど多岐にわたっている。

2015年春学期のこと、ある男子学生がハロプロのアイドルグループで現在は無期限活動停止中のBerryz工房のメンバーで当時結成してまもないカントリー・ガールズのプレイングマネージャーであった嗣永桃子（つぐなが）さんをテーマで卒論を書きたいといってきた。

最終的に、この学生は希望どおりにぼくのゼミで「嗣永桃子論」を書いたのだが、かれとのつきあいのなかで、Berryz工房とカントリー・ガールズについて教えてもらうことで、近年のアイドルについての知見が増えていった。ゼミ生の卒論を指導するためには、卒論のテーマについて、指導教授も当然ながらある程度は知らなければならないからである。

それゆえ、これまでの例でいうと、2次元アイドルが登場するゲーム2本を、自分のプレイステーションポータブルでプレイした（リズムゲーム自体は非常に苦手で「苦行」だった）。ただマンガ、アニメ、映画、特撮、ドラマ、ゲームなどは、ぼくも好きなコンテンツなので、それほど困らない。

だが、アイドル論となると、話は異なる。80年代には歌番組もたくさんあり、現在でいう地上波のテレビ番組やラジオで、それなりに耳目に触れていたが、10代や20代のときでも有名アーティストやアイドルのコンサートにほとんど足を運んだことがなかった。モーニング娘。だって、いわゆる全盛

6

期に人並みに知っていたくらいである。

まして40代の男性ともなると、「アイドル」を勉強するということに関してはますます困難だった。

とはいえ、現在はインターネット上の動画投稿サイトでアイドルたちのプロモーションビデオが簡単に視聴可能な時代である。不思議なもので、授業の合間などに「ながら視聴」をしているうちに、Berryz工房（すでに無期限活動停止中だった）とカントリー・ガールズに愛着が少しずつわいてきた。

この時期はちょうど、20世紀初頭に誕生した新しい舞踊のモダンダンス（広義にはコンテンポラリー・ダンスともいう）の祖といわれるイザドラ・ダンカンやロイ・フラーとドイツ裸体文化との関連について書いていたために、Berryz工房とカントリー・ガールズのパフォーマンスについても興味深くみていた。アイドルのふりつけも、遠くはダンカンやフラーのモダンダンスまでたどることができるからである。

たとえば、のちにぼくが現場に足しげく通うことになったJuice=Juiceによる2016年の楽曲〈Dream Road〜心が躍り出してる〜〉のふりつけのコンテンポラリー・ダンスは、モダンダンスの直系とも呼べるものだ。

こうして、カントリー・ガールズのミュージックビデオやライブ動画をみるようになっていったのだが、ぼくのような門外漢の素人眼ながら、ひとりだけふりつけの感じが異なるメンバーさんがいる

ことに気づいた。

もちろん、天下のハロプロアイドル、メンバー全員がしっかりと訓練されているのが看取できるダンスパフォーマンスなのは、まちがいない。

でも、なぜかひとりだけ高度な身体運動を感じさせるメンバーがいるのである。それ笑顔もかわいらしく、ときどきガニマタになる特徴的なダンスがちゃんとユニゾンしている。それ

ダンス評論はもちろん専門外なので、ことばにうまく表せないのだが、表現としての身体運動が転換する瞬間ごとのシャープさとでもいうのだろうか、それがきわだっていて、さらには、それが童顔で丸顔の彼女の笑顔をいっそう輝かせて、そのふりつけをほかのメンバーとは異なるものにしているように感じられる。とりわけ《浮気なハニーパイ》という楽曲の数種の動画を比較すると、その差がとくに顕著なように思われた。

この彼女こそ稲場愛香さんなのだった。4歳からダンスを習いはじめたという稲場さんは、現役ハロプログループのなかでも随一のダンススキルを誇るメンバーである。

最初は有名な恋愛コミュニケーションゲームのヒロインとよく似た名前ぐらいの認識だったのだが（申し訳ありません）しだいに興味の対象は嗣永桃子さんから稲場さんのほうへ移っていった。

決定的だったのは、2016年3月に発売された『ブギウギLOVE〜恋はマグネット〜ランラルン〜あなたに夢中〜』トリプルA面の《恋はマグネット》のミュージックビデオだった。

この曲は80年代歌謡曲を思わせるせつないメロディーと歌詞や、ネイビーブルーの衣装や背景の白いセットが、ぼくの好みにうまくマッチしていて、7人のメンバー全員によるダンス・ハーモニーも哀愁漂わせる美しいものである。

配信番組『アプカミ』（#09、2016年3月25日配信）内の「〈恋はマグネット〉MV撮影の裏側」によると、「ゆったり優雅に、大人なダンス」がコンセプトだという。

そして、この楽曲の間奏では稲場愛香さんのソロダンスシーンがあるのだが、そのわずか10秒ちょっとのパフォーマンスに、髪をふり乱しながら、蠱惑的（こわく）な視線を投げかける刹那の表情に、魅了されてしまったのだった。

現場系大学教授になる

それ以降は、カントリー・ガールズの活動をパソコンのなかの世界でこれまでよりも追うようになった。しかしながら、すぐにイベントやコンサートに参加するようになったわけではない。

最初は気恥ずかしいながらも、大阪日本橋恵美須町のハロー！プロジェクトオフィシャルショップへ学生に連れていってもらって、カントリー・ガールズや稲場さんのグッズや生写真を買うようになったものの、直接に逢いにゆこうとまで思うことはなかった。

彼女の活動をパソコンのなかでみられるだけで、そのときは充分に満足していたのである。CDに

9

封入されている発売記念イベント抽選応募券も学生にゆずっていた。

だが、イベントやライブで稲場さんと逢える時間がもうあまり残されていなかったことを、その当時のぼくはまったく知る由もなかった……。

というのも、稲場さんは2016年4月中旬のイベントを体調不良により欠席して以降、同月下旬に事務所から公式に活動休止が発表されて、8月初頭にはカントリー・ガールズ卒業が正式にアナウンスされてしまったからである。

彼女の復帰が発表されるまでの約1年半のうち、『カントリー・ガールズ2015年秋冬ライブツアー』のDVD、マンガ週刊誌『ヤングジャンプ』掲載の札幌・小樽で撮影したグラビア、彼女の主演ミュージカル『気絶するほど愛してる!』のDVDと、オフィシャルショップでの生写真やグッズ類が買えたのも、最初の半年ぐらいだろうか。

その後、彼女に関する商品は翌2017年5月下旬に発売された『カントリー・ガールズ ミュージックビデオ・クリップス Vol.1』以外、その名前がメディアに出ることもほとんどないまま、1年間が過ぎた。

このあいだ、2017年夏にはカントリー・ガールズのプレイングマネージャー嗣永桃子さんが、惜しまれつつも6月30日のラストライブでグループ卒業と同時に芸能界引退、残りのメンバーも森戸

知沙希さんがモーニング娘。'17へ、梁川奈々美さんがJuice=Juiceへ、船木結さんがアンジュルムへと、ほかのハロプログループでの兼任活動がはじまった。もはや稲場さんが所属していたころのカントリー・ガールズではなくなっていた。

ところが、冒頭に記したごとく、2017年9月上旬に稲場愛香さんの復帰と活動再開が突然に公式発表されたのである！

あの日、彼女の約1年半におよぶ休養からの復帰をベルリンで知ったとき、ぼくのなかで停止していたなにかがゆっくりと動き出し、同時になにかがはじまっていくのを全身で感じたのだった。

そうだ、逢いにゆこう。

自分のなかの1年半の空白を埋めるために、帰国したら、稲場愛香さんに逢いにゆくのだ。

そうしようと、心に決めた。

現場系大学教授が年甲斐もなく誕生した瞬間である。

それからははじめての体験ばかりで驚きと失敗の連続であったのだが、「現場」に通ううちに、周囲のハロヲタの先輩方のご親切もあって、しだいにライブやイベントを楽しめるようになっていった。

11

このような経過をたどって成立した本書は、アイドル初心者の40代後半の大学教員が「現場」と呼ばれるライブやさまざまなイベントにじっさいに足を運んだ見聞が語られるとともに、現在のアイドル文化を、ハロー！プロジェクトのグループアイドルたちを足がかりに広範に記したものである。

なお、本書で言及するアイドルのみなさんについては、基本的に「さん」づけで書かせていただいた。当然ながら年の差もあるうえ、愛称で書くのは気恥ずかしいし、また一般的なファンのみなさんともスタンスが異なっているからだ。

本書においては、ライブやコンサートのタイトル、特定の引用や語句は「 」、アルバムタイトルは《 》、シングルタイトルは〈 〉、その他映像ソフトなどのタイトルは『 』で区別している。

また本書で言及される楽曲や歌詞については、巻末リストに掲載させていただいた。関係者各位にはご寛恕を乞うしだいである。

現在、アイドルやその文化に関する書籍は幅広くたくさん出版されているが、本書はそれらの類書とは異なる内容を少しでもお伝えできれば、幸いはなはだと思うものである。

1.

札幌へゆく

「Hello! Project 2018 WINTER」の衣装①

活動を再開した稲場さんが2018年冬の「ハロコン」に復帰したさいの衣装。トップスのアシンメトリックなデザインが特徴で、ボトムスは数種類のヴァリエーションがあるが、稲場さんの衣装はミニスカートタイプ。思うに、どんなグループに所属していようとも、「ハロコン」で競演してこそのハロプロアイドルである。それゆえに、全ハロプロメンバー仕様の衣装が稲場さんにも用意されて、彼女が「ハロコン」に出演することは、ほんとうの意味において、稲場さんのハロプロアイドル完全復帰を象徴しているのだ。

最初の機会を逸す

とはいえ、稲場さんに逢いにゆこうと決心したものの、その機会にめぐまれることはなかなか難しかった。

復帰後、ブログも再開した稲場愛香さんが最初に公の場に姿を現すのは、２０１７年９月１８日の札幌スクールオブミュージック＆ダンス専門学校７階イベントホール「LS-1」で開催される「ハロプロ研修生北海道定期公演 Vol.4」である。

９月８日に発表された「稲場愛香に関するお知らせ」では、「［…］出身地である札幌を拠点として、様子を見ながら活動を始めていくことにいたしました。稲場には「ハロプロ研修生北海道」のリーダー的役割も担ってもらいながら、個人でも地元でのお仕事を中心に行えるよう、徐々に進めていきます」とのこと。

つまり、ハロプロ研修生北海道リーダー的な存在としても、また北海道のローカルアイドルとしても活動を再開するのである。

しかしながら、ぼくはといえば、９月１１日に帰国したのち、種々の手続きや９月下旬からの授業の準備もあって、さすがにこの時期すぐに札幌までむかうことはできなかった。しかも、アイドルに逢うためだけに、大阪から札幌まで飛行機で飛ぶというのは、初心者にはハードルが高すぎたのである。

そして、運命の９月１８日の稲場さんのステージのようすは、彼女が所属するアップフロントグルー

プの動画配信番組『アプカミ』#86が伝えてくれた。稲場さんがソロで歌う〈恋はマグネット〉である。

カメラの視点はそれほど凝ったものではないし、ぼくの好きな〈恋はマグネット〉のあのMVとは、雰囲気が多少ちがうものの、あの声や身体運動の感覚、まさしく稲場愛香さんなのだった。

このときのパフォーマンスのみどころは、ぼくがミュージックビデオの彼女にひとめぼれしてしまった〈恋はマグネット〉の間奏パートである。

稲場さんひとりのパフォーマンスなので、少しさびしいのだけれど、この間奏のダンスパート後半で、彼女が一瞬、「にこ」と微笑む。ぼくにとっては、まったく新しい稲場愛香さんがそこにいて、彼女の復活を象徴するカットなのだ。

そのときは、ただただ彼女の新しい動画がみれることができて、それだけで充分だった。稲場さん休養中の1年半に、いくつかの動画投稿サイトに残された彼女の動画をあきるほどみていたからである。

ああ、それにしても、稲場さんが主演するミュージカル『気絶するほど愛してる！』のDVDを、彼女が最後に歌うクライマックスシーンを、何度泣きながらみたことだろう！

この楽曲の歌詞は、稲場さんが演じる主人公の寛子にとって、憧れの人ビリー（つばきファクトリー岸本ゆめのさん）がいかに特別であるか、そのかれに感謝しながらも、親友の幸子（森戸知沙希さん）の命を助けるために、ヒール役を演じた寛子がひとりそっと物語から退場していく思いを歌った

16

ものである。

その歌詞に、芸能活動を休止し、カントリー・ガールズを卒業した稲場さん本人をどうしても重ねて聴かずにはいられなかった。それは、ファンのぼくたちへの別れのことばのようにも受け取れた。

もうこれで終わりにするわ／ずっとあなたのファンでした

もうこれで終わりにするわ／ずっとあなたを信じてた

やさしいひとはほかにいるのに／なのにどうして特別なひと

星の数ほどひとがあふれてる／なのにどうしてあなただけ

いままでありがとう／すてきな夢でした

つらくはないわ／わたしはだいじょうぶ

いままでありがとう／元気でいてね

さよなら／わたしのひとときの夢

ひとときの夢

歌い終わると、やさしい笑顔で「ありがとう」とひとこと残して、寛子役の稲場愛香さんは舞台か

ら退場していく。

この歌詞は、「星の数ほど」たくさんアイドルが存在するなかで、稲場さんを「特別なひと」として応援してきたファンが自分を重ねる一方で、彼女がぼくたちに別れを告げることばとして読みこんでしまうのだった。

だが、いまや「ひととき」ではなくなったのだ。

その後、稲場愛香さんは北海道・札幌のローカルアイドルとしてメディアに登場していく。

9月18日には、札幌テレビ放送のバラエティ番組『熱烈！ホットサンド！』にゲスト出演をはたす。

サンドウィッチマンのおふたりと札幌すすきのにある怪談ライブバーを探訪するという企画である。

北海道ローカルといえど、立派な地上波放送である。

さらに、9月21日にFM北海道Air-G'の番組『IMAREAL』にゲスト出演、このときに10月3日からレギュラーコーナー『稲場愛香のまなりある』が開始されることが報告された。

ぼくがシュプレー川沿岸のベルリン州立図書館に通いつめて、20世紀のドイツ人作家ヘルマン・ヘッセのことを書いていたドイツ滞在中に、稲場さんの「事務所」は彼女の復帰の準備を着実に進めていたのだ。

大阪から札幌へ

かなり早くから公表されていたのが、２０１７年11月23日の「ハロプロ研修生北海道定期公演 Vol.5」の稲場さんの出演も決定していた。

ところが、この公演の発表当時、ぼくのほうはいまだ決心がすぐにつかなかった。というのも、この年度前期に半年間、ベルリンでの研修期間の不在で、同僚に迷惑をかけていたので、後期は授業数が多めであった。しかも半年間、授業を担当していなかったために、やはりひさしぶりの授業で話すのはたいへんで、授業と研究のペースがつかめずに、例年の調子がいまいち戻らなかったからである。

とはいえ、「研修生北海道定期公演 Vol.5」の日が近づくと、札幌にいけるかどうかを真剣に検討しはじめた。11月23日木曜は勤労感謝の日で祝日、翌24日金曜は授業があるために、23日のうちに大阪に戻ればよいのである。どうせなら、前日22日は授業も会議もない水曜日、前日から札幌入りすれば、稲場さんの「聖地巡礼」も可能ではないか。

しかも、肝心のチケットは当日券を入手するという賭けに出ることにした。いまから考えると、ものすごくリスクの高いギャンブルだったと思うが、このときはそういう勢いだったとしかいえない。

このちょっとした冒険について相談に乗ってくれて、こころよく同行してくれたのは、嗣永さんをテーマで卒論執筆中のゼミ生Nくんだった。飛行機のチケット、ホテルの部屋の予約も、かれがやっ

てくれた。大学教員がもつべきは優秀で世話好きなゼミ生なのだ。

この打ち合わせをしたのは、大阪梅田のJRガード下の立ち飲み屋であったが、すべての段取りを決定し、予約をすませたその足でヨドバシカメラ梅田にむかい、ペンライト2本と予備の電池も購入した。こうして、札幌公演に前乗りする準備は整ったのである。

札幌での聖地巡礼

当日11月22日夕方にぼくは雪の札幌に到着し、くだんのゼミ生と無事に落ちあった。かれは前日の「モーニング娘。誕生20周年記念コンサートツアー2017秋～ We are MORNING MUSUME。～」の武道館公演の翌日に直接、札幌にやってきたのだった。

ホテルでチェックインし、有名ジンギスカン店で舌つづみをうったのち、雪のなか、すすきのにあるお店にむかった。そう、稲場愛香さんがサンドウィッチマンのおふたりとバラエティ番組で取材した怪談ライブバーである。

お店の入口も店内装飾も番組でみたとおりであったが、やはりじっさいにお店で確認すると、格別なものがある。しかも、ここは復帰した稲場さんが最初に北海道の地上波TV番組でロケした「聖地」なのだ。

この日の「怪談師」は稲場さんのロケ当日の方ではなかったが、番組内で紹介されたように、店内

1. 札幌へゆく

と怪談ライブにはお客を恐怖させるようなギミックが満載だった。ぼくはこういうのが苦手で、しっかりと絶叫させられてしまった。

さらに、このお店ではちょっとしたおもしろい出会いがあった。飲みものを運んでくれたウェイトレスの方のエプロンがモーニング娘。'20の生田衣梨奈さんグッズで飾られていたのを、同行してくれたゼミ生Nくんがめざとく発見したのである。

それで、ぼくたちが翌日のハロプロ研修生北海道の定期公演のために大阪から来たことを彼女に話すと、彼女は『熱烈！ホットサンド！』のロケにも居合わせたそうで、そのときの稲場さんのようすも教えてくれた。

撮影時の稲場さんがどの席に座っていたか、どのカウンター席で色紙を書いたか、その色紙がどこに飾ってあるかなどのほかにも、ファンとしてはとても貴重なロケ話を聞かせてもらえたのだった。

翌年7月16日の「ハロプロ研修生北海道定期公演 Vol.6」のときにも、この怪談ライブバーを来訪したが、そのときはこの彼女に生田衣梨奈さんの誕生日限定の生写真をおみやげにもっていくと、非常によろこんでくれた。

さすがは20周年をことほぐハロー！プロジェクト、どこにでもファンがいるものである。このようなうれしい偶然の出会いこそは、「遠征」の情趣なのだ。

21

当日券抽選に並ぶ

翌日は天候が悪く、午前中はずっと雨であったが、午後には雨はやんでくれた。いざ、JR札幌駅で昼食をとると、まずは札幌スクールオブミュージック&ダンス専門学校をめざした。

これがなかなかたいへんで、道筋は直線に進み、右折するだけだが、中途半端にとけた雪が残る道を、しかも思っていたよりもかなりの距離を急がなければならなかった。

『B.L.T.2019年3月号』掲載の稲場愛香さんのグラビアインタビューでは、「［…］雪道ではスーパーなどで買い物をした際に、荷物をソリに乗せて帰ると楽なんですよ！」とか、小さい子どもがいる家庭ではかつてはソリに子どもと荷物を乗せて引いていたと、稲場さんは答えているけれど、雪国のたいへんさを体験した。

予想よりも時間がかかったために、途中から走りこんだ結果、なんとか昼公演の当日券の抽選申しこみ締め切り時間までに到着できた。あとは運を天にまかせるのみである。

抽選は封筒に入れられたくじを並んだ順に引いていくという段取りであったが、ぼくとゼミ生Nくんは無事に当たりを引くという幸運にめぐまれた。

当日券は30枚から40枚くらいだっただろうか、並んでいたのは40人から50人ほどだったために、10人前後が抽選に外れたという状況だったと思われる。

ついに、ぼくのアイドル現場デビューが確定した瞬間である。

チケットの整理番号は１３４番で、しかもゼミ生Ｎくんとうまく「連番」になった。このチケットの半券はいまも大切にとってある。

そののち、物販コーナーで稲場さんの日替わり写真（後述）を購入してから、建物内のエレベーターに順番にすし詰め状態で載せられて、７階の会場へむかう。

すでにエレベーターに乗る時点から気づいていたのだが、いわゆる「オタＴ」を着用している人びとも数名、エレベーターに同乗している。

オタＴとは、オフィシャルグッズとして売られているアイドルのロゴなどが入ったＴシャツや、自分が推している（応援している）アイドルのメンバーカラーのＴシャツの胸や背中に、その名前が大きく印刷されているＴシャツである。自作したり、専門の業者にオーダーメイドでつくってもらうのである。

これは、いまはもう慣れてしまったし、オタＴではないけれど、ぼくも稲場さんのファンであるという記号を身に着けて、すぐに現場に足を踏み入れるようになるのだが、この日、現場に初参加するぼくには強烈な違和感だった。

そのうえ、自分の年齢を棚上げして恐縮であるが、小中学生のメンバーさんの名前がでかでかとプリントされたカラフルなＴシャツを、多くの立派な中高年紳士たちが着用しており、しかも、かれらの明るく元気な雰囲気に気圧されて、稲場さんを生でみることのよろこびも少し萎縮してしまった。

だが、今回の公演を皮切りに、かれらとともに、これから稲場さんを追いかけていくことになるのだった。

すし詰め状態のエレベーターが昇っていく。

すると、途中の階でエレベーターの扉が開いた。

関係者らしき人物をファンがすばやくみつけて、話しかけると、その方は「またあとで」といった感じで、ちゃんと気さくに挨拶を返している。この人物が今回の公演のMC担当のアラケン氏であるのを、公演がはじまって知った。ハロヲタにとっては、アラケン氏はハロプロ関係の舞台の脚本家やMCとして著名な方である。

司会者とファンとのこうした親しい関係はそばでみていて、なごやかなものだった。こういったものが「現場」の楽しさなのだろう。さっきまでの強烈な違和感も薄れて、どちらかといえば、オタTの人びとにちょっとした親しみすら感じたのだった。

ハロプロ研修生北海道

ぼくが札幌まで出かけてきた理由は、復帰してまもない稲場さんに逢うためであったが、その彼女がリーダー的存在となっている研修生北海道そのものについては、このときまでほとんど知らなかっ

た（もちろん、いまでは全員をちゃんと知っています）。

『アイドル最前線2014』（洋泉社）の「HALLO! PROJECT 研修生名鑑」によると、研修生の歴史は前身の制度「ハロプロエッグ」の「エッグオーディション2004」からはじまり、「ハロプロエッグ」から「研修生」制度に移行したのが2011年末のことで、ハロー！プロジェクトの「研修生」制度移行後でも、すでに10年ほどの歴史がある。

2014年のこの記事には研修生時代の稲場さんの写真も掲載されているが、ほかの多くの研修生も、現在ではハロプロ所属グループの主力メンバーになっていて、とても興味深い。

2012年のモーニング娘。秋ツアーから研修生がバックダンサーとして帯同するようになったそうだが、これはよく考えられた修練の方法だと思われる。

先輩グループのツアーに参加することで、研修生は知名度が上がり、ステージでの経験によって度胸もつくだろうし、プロ意識も高まっていくはずだからである。「事務所」がきっちりとアイドルを訓練し、育成しようとする意志が感じられるものだ。

この研修生の期間に、アイドルとしての職業意識、ファン対応、芸能界でのルールといったものも、しっかりと修得していると考えられる。

2012年の〈彼女になりたい!!!〉、2013年の〈天まで登れ！〉、2014年の〈おへその国からこんにちは〉といった研修生のためのオリジナルソングもあるくらいだから、アイドルファンにと

っては、「ハロプロ研修生」というジュニアアイドルグループでもあるのだ。

ハロー！プロジェクトのアイドルが、多くの点でほかのアイドルとは一線を画するのは、こうした優れた育成システムにも由来するだろう。

たとえば、自身も地下アイドルである姫乃たまさんが『潜行 地下アイドルの人に言えない生活』（サイゾー）にみずから書いているように、「嬉しいかな、悲しいかな、誰でもすぐになれます」という「地下アイドル」に対して、ハロプロアイドルはだれでもなれない、むしろほかのアイドルグループたちが憧れるアイドルだというのも、よくわかる。

モーニング娘。のオーディションや研修生制度からの昇格によるデビューという厳格さこそが、ハロー！プロジェクトのアイドルが、「地下アイドル」とは大きく異なる点なのだが、ハロー！プロジェクトがだてに20周年を迎えたわけではないということなのだろう。

中学生アイドルということ

ハロプロ研修生には、現役の小・中・高生が属しているのだが、「中学生アイドル」といっても、驚くにはあたらない。なんといっても、2018年に還暦をむかえた森昌子さん、桜田淳子さん、山口百恵さんは1972年や翌年にデビューして、かつて「花の中三トリオ」と呼ばれていたのだった。多くのアイドル論やアイドル史の本をひもとくと、70年代アイドルのなかで最も特異な存在として

語られる山口百恵さんであるが、彼女もまたデビュー時は中学生だったのだ。

百恵さんをめぐって個人的に興味深いのが、彼女と三浦友和さんの次男の俳優、三浦貴大さんがモーニング娘。'20の小田さくらさんのファンらしいのが、地上波放送のバラエティ番組で明らかになったことである。かつてのトップアイドルの次男が現在のトップグループアイドルのファンであるのを、母親の百恵さんがどう思っているのかは気になるところである。

そして、すでにあの昭和の時代から40年以上経過して、いまは令和の時代である。現在はスポーツ、将棋、囲碁にかぎらず、さまざまな分野で小学生、中学生の天才たちが台頭する時代なのだ。

エンターテイメント芸能の世界であっても、それは同様である。ティーンエイジャーですらないばあいもある、小学生などの低年齢アイドルを意味する「ジュニアアイドル」ということばが生まれても、それは時代の変遷がもたらした当然の産物だろう。

スポーツや芸能の世界は底が知れない。オリンピックに選抜されるスポーツ選手はやはり幼少時から頭角をあらわしており、それぞれのスポーツのファンに早くから注目されている。たとえば伝統芸能の世界でもおなじく、歌舞伎役者は子役デビューも早く、眼の肥えたファン層からの洗礼を受けるのである。

そして、ハロプロ研修生もまた同様に、ハロプロを愛するファンは研修生時代から着目しているよ

うである。自分が応援する研修生がデビューするのは、既存のグループに加入するのか、それとも新グループのメンバーとしてなのか、そのような「事件」もまた、研修生というハロプロアイドルの楽しみかたのひとつらしい。あたかも伝統芸能であるかのごとくである。

だが、厳しい芸能界である。

すべての研修生がハロプロアイドルとしてデビューできるというわけではないようだ。

もちろん、デビュー以前に研修期間を終える理由は多種多様であろう。しかしながら、研修生を短期で終えて、ハロプロアイドルとしてデビューできるのは、ルックス、歌唱、ダンス、キャラクターなど、アイドルとしての才能の可能性を、スタッフから認められたメンバーであるのはまちがいない。

10代でデビューするといっても、アイドルとしてのきわめて高度なスキルが要求されるのは、ハロ―！プロジェクトの厳格さなのだと思われる。

はじめてのステージ観覧

「研修生北海道定期公演 Vol.5」に話を戻そう。

専門学校校舎の7階会場に入るのは整理番号順なので、当日券のほぼ末尾の整理番号だったぼくは、会場の最後列あたりに入るのがやっとだった。

1．札幌へゆく

当然ながら、少し高さがあるステージまではそれなりの距離があるが、会場がそれほど大きくはないので、どちらかというとアットホームな雰囲気だ。周囲の人との間隔もそれほど窮屈ではない。応援するために、多少は動けるスペースがあるといった感じで、すし詰め状態ではないが、それなりに混雑している満員電車というところだろうか。

しかも思っていたよりも、中高年以上の人びとが多く、かれらの後頭部のすきまからステージ正面がなんとかのぞけるという状態である。

しばらく待っていると、時間になって、公演がはじまった。

1曲目のイントロが流れると、会場全体のファンがコールする！

メンバー全員が登場し、ダンスと歌唱のパフォーマンスが開始される！

そこには、研修生北海道のメンバーさんのなかに、稲場愛香さんの姿があった。あの声、あの前髪の雰囲気、あのシャープな身体運動のしなやかさ、まちがいなく彼女だ！

もう2度と逢えないと思っていた稲場さんがステージでパフォーマンスしているのをみている。

この瞬間、会場内の空間はすべておなじなのに、世界はすべて変わってしまった。

この公演ははじめての観覧ゆえに、ぼくにとってはすべてが新鮮であった。ステージから最も遠い

最後列だったものの、150名ほどがちょうど入れる規模の会場だったのも、なじみやすかったようだ。

当然ながら、楽曲についてはほぼ初見のものばかりだったが、稲場さん以外はおもにミドルティーンの女子たちで構成されたメンバーさんたちはとても元気で明るくて、笑顔がすばらしい。

ここにいたってようやく、これはそういうエンターテイメント・ショーなのだと認識した。

1曲目が終了すると、自己紹介。3曲つづけてのパフォーマンスのあと、またMC、そしてメンバー同士による4種類のゲーム対決となった。血液型でチーム分けして、B型チームとほかの血液型チームに分かれる。稲場さんはB型なので、B型チームを応援する。

B型チームの勝利で終わったあとに、楽曲パフォーマンス再開。

最初の曲は稲場さん、工藤由愛（ゆめ）さん、山﨑愛生（めい）さんによる《恋泥棒》、稲場さんが所属していたカントリー・ガールズのデビュー曲ゆえに、今回の公演でぼくが唯一知っていた楽曲である（ちなみにその後、2019年6月に工藤さんはJuice=Juiceに第4期メンバーとして、山﨑さんはモーニング娘。'19に第15期メンバーとして加入した）。

ぼくが何度もミュージックビデオでみた《恋泥棒》を歌ったり、そのあとのMCで話したり、そのつぎの楽曲《恋ING》をソロで歌う彼女をはじめて眼にした感動そのものは、いまはもうぼんやり

してしまった。それ以降のコンサートやイベントに参加したときの感動や経験がどんどん上書きされていってしまったからである。

だが、わざわざ札幌まで出かけて、おなじ空間で彼女のダンスをみて、歌声を聴いたという体験と記憶だけは、いまも鮮烈に体内のどこかに残っているという印象である。稲場さんのファンとしてようやくスタート地点に立ったということが精神的に刻まれたということなのかもしれない。

公演はさらに稲場さん、工藤さん、山﨑さんによるもう1曲ののちに、参加メンバー全員で1曲、MCで今回の感想が語られて、またメンバー全員による1曲で終演となった。

楽曲パフォーマンス、ゲーム対決、トークをうまくおりまぜて、公演全体が単調にならないように、構成が工夫されているのだろう。おそらく参加メンバーのパフォーマンス後の休息時間も配慮されてのこともあるようだ。

この日は夜公演があるのだが、帰阪するために即座に新千歳空港へむかった。2公演目のあとでは大阪行きの飛行機がないからである。

だが、短い札幌滞在ではあったが、街もきれいで、食べものもおいしくて、すごく楽しかった。

2019年4月13日放送の『JAPAN ハロプロ NETWORK』に出演した稲場愛香さんのコーナーでの解説によると、旅行ガイド『地球の歩き方』ホームページの発表では、2019年の国内

の人気旅行先第1位に選ばれたのが北海道であり、旅行サイト「エアトリ」の調査でも、平成に行った旅行先で最もよかった都道府県はまたもや北海道が第1位とのことである。

稲場さんとの最初の「接触」

公演のあとに予定されていたのが、いわゆる「接触イベント」のハイタッチ会である。「接触イベント」とは握手会など、文字どおりにアイドルと直接に接触できるイベントのことをいう。

そして、この現場でのハイタッチ会とは、横一列に並ぶ研修生北海道のメンバー、最後尾の稲場さんにむかって、文字どおりハイタッチしていくイベントなのである。このときに、ひとことくらいは会話ができるというシステムである。

これにはまず面食らった。

なんといっても、研修生メンバーさんがもうひたすら若くて、ういういしいのだ。この時点では小学生だった山﨑愛生さんを筆頭に、中学生がメインのメンバーさんたちの全身から、元気、若さ、かわいらしさが光のようにあふれているかのようである。

この待っている時間が非常に苦手で、猛烈に緊張するのだ。そしてついに、ぼくの順番がまわってきた。

彼女たちはみんな笑顔で、まさしく汚れのないきらきらした眼で左手をあげて、元気に待ちかまえてくれている。

10代女子の若さと元気さに圧倒されてしまう。

さきほど同様に気圧されたオタTの年配男性の集団とはまったく異質の、若さがほとばしるオーラがまぶしいのである。しかも、ぼく自身はこのくらいの娘がひとりふたりいてもおかしくない年齢なのだ。

意を決して、あたりさわりのないことばをひとことずつ発しながら、ハイタッチをかわして、ゆっくり右側に移動していく。なぜかだんだんと緊張が高まって、ひとりひとりハイタッチするごとに、頭のなかが空白になっていく。

恐るべきアイドルの卵たち。

そして、ようやく最後の稲場さんのところまでやってきた。

かつてないほどに緊張しているのが、自分でもわかる。

書籍、絵画、写真、映像のなかといった、現実(リアル)とは切り離された「観念の世界」に没頭するのが日常的であるせいだろうか、いつもパソコンやテレビのモニターのなかでみている稲場さんもまた、ぼくにとっては「観念の世界の住人」だった、この瞬間までは。

その稲場さんが実在する人間として眼のまえにいるという現実に、まったく頭が機能しなくなった。

それゆえ、このときに彼女とハイタッチしたときに、なにを話したか、どんなひとことだったか、いっさい覚えていない。稲場さんにとっては、かなり気もち悪い中年ファンだったはずである。

ただパソコンの画面のなかよりも、稲場さんがかなり小柄で、顔が非常に小さかったという印象、液晶画面からは感じられない、本物だけが感じさせる愛らしさのようなものが感覚的に残った。

あとは、研修生北海道メンバーさん全員の元気で明るい笑顔の記憶だった。

いまからすると、このときのぼくは非常に情けないのだが、じつはこれ以降もあまり変わらない。接触イベントそのものは好きなのだが、接しかたがいつもよくわからないからである。

ちらりとみたゼミ生Nくんは、如才なく立ちまわっている感じである。やはり稲場さんがいたカントリー・ガールズ時代からイベントに参加していたかれとぼくでは、経験に雲泥の差があるのだろう。

初参加のあとで

ずいぶんあとになって知ったのだが、この公演以降、ぼくが東京や大阪の現場で親しくなった稲場さんオタクの方たちはみな一様に、このときの公演に参戦していたようである。ぼくたちとおなじく、復帰した彼女に逢うために、飛行機で駆けつけていたのだ。

ぼく自身はというとやはり、はじめてのアイドル現場に参加することに当初はためらいがあったが、

34

1．札幌へゆく

なんとか悪目立ちすることなく終えたようだった。

現場にあっては、だれもがひとりのオタクにすぎないということを、参加者全員の了解事項として浸透していた雰囲気がすぐに呑みこめたからである。

とはいえ、世の中は広い。

怪傑！トロピカル丸や青春！トロピカル丸に所属していた山口めろんさんの『アイドルだって人間だもん！　元アイドル・めろんちゃんの告白』（創芸社）には、彼女が「才賢オタク」と呼ぶ個性きわまるインテリのアイドルオタクが描写されている。

「握手会での対応が優しく、スーツに身を纏ったとても紳士的なオタクのSさん」は、彼女にとっては常連のオタクで、その日も彼女のメンバーカラーのTシャツとリストバンド購入後に、Tシャツに山口さんのサインを入れてもらう。

Sさんは「サインありがとう！　大切な場所では必ずこのTシャツとリストバンドをつけるよ！」といって、彼女に差し入れをわたして、帰っていった。その晩に彼女が帰宅して、テレビをつけると、討論番組をやっていて、聞き覚えのある声がする。

そう思いテレビに目をやると、頭の良さそうな人が数人でテーブルを囲んで議論している様子

35

が……。

私の勘違いか〜。とテレビのチャンネルを変えようとしたその時、テレビの画面一面に私の知っている顔のアップが映ったのです。

そう、その人物とは、なんとつい数時間前に私がサインしたSさんでした！

それだけではありません。

「大切な場所では必ずこのTシャツとリストバンドをつけるよ！」

そう言っていたSさんは、言葉通りテレビのなかでばっちり、めろんオタクとしてフル装備の姿でした。

「主食は絶対メロンです！ めろん王国ばんざーい！」

スーツの大人たちが、真剣に議論するなか、などとふざけた落書きとサインが書かれているTシャツを、何の恥ずかしげもなく着用し、難しいテーマについて真面目に議論しているなんて……。

なんと違和感ＭＡＸな映像なのでしょう……。

山口めろんさんがこのＳさんからの差し入れを確認すると、直筆サイン入りの難解そうなタイトルの分厚い本である。かれを検索すると、著書４冊の経歴がウィキペディアに掲載されており、Twitterのフォロワー数は彼女の７倍だったそうである。

「才賢オタク」と呼ばれるアイドルオタクには、これほど剛の者がいるのだ。

かれと比較すると、ぼくなどはテレビに出演したこともない無名の田舎教師、気にするほうがかえって自意識過剰で恥ずかしいと思ったしだいである。

オタクの肖像

「うにたこ」さん

「うにたこ」とは、2018年秋にアニメイト名古屋で稲場愛香さんのファースト写真集『愛香』の発売イベントがあったとき、ミニトークショーでの質問コーナーでかれの質問が読まれて以来のハンドルネームである。

このときの質問は「うにとたこ、どちらが好きですか」というものだったが、稲場さんはたこが好きで、たこわさも好きと答えていた。まあ、彼女のイメージとして、ここで「うにが好き」と回答するとはとうてい思えないのだが……。

うにたこさんとは、『稲場愛香ファンクラブツアー in 北海道 〜のっこり とうきび けぇ〜!〜』の企画で、牧場でいっしょにチーズをつくって食べて以来の仲である。バスツアー解散後の新千歳空港でまた再会し、その後のいくつかのイベントでよく会ううちに親しくなった。

かれのハロヲタ歴は長く、稲場さん推しであるとともに、元モーニング娘。つづけている。いまでもときどき、保田さんの夫が経営するプライベートレストランにも出入りしているそうだ。

うにたこさんの奥さまも保田圭さん推しのハロヲタで、現メンバーではモーニング娘。'20の生田衣梨奈さん、加賀楓さん、横山玲奈さん推しである。この奥さまはうにたこさんのかわりに稲場さんのラジオ『manakan Palette Box』にメールを書いて、読まれたこともある。

かれはぼくと同世代でおなじく「稲場さん単推し」なので、現場にいっしょに入るオタク仲間として、おたがいに気があうのである。2019年5月のバスツアー「Juice=Juice Fanclub Tour ~Miracle×Juice×Bus3~ in Naeba」、2020年6月のウラジオストクツアー（延期になったが）では、同室で申し込みをさせてもらった。

ところで、うにたこさんは、夏季・春季の休暇期間や授業日以外では比較的自由な大学教員のぼくとおなじくらいにかなりフレキシブルに、平日のイベントに参加できる人である。つまり、かれの肩書も通常のサラリーマンではない。

「アイドルオタクの基礎知識」というものがあるとして、そういうことをぼくに教えてくれたのは、このうにたこさんである。

ペンライトの電池消耗を確認するには、黄色にしたときの発色をみればわかるとか、ペンライトの電池カバーのビスをまわすには10円玉が便利だとか、ハロヲタは「運営」と呼ばずに「事務所」と呼ぶとか、現場でみかける古参の有名オタクさんのことなど。

たわいもないことだが、ぼくのように40代後半になってアイドルオタクデビューした人間には、かれのこうした「基礎知識」が非常にありがたかった。

そのほか、はじめて参加する会場やイベント内容についても、うにたこさんに聞くと、たいていのことは教えてくれるので、ぼくの「先生」のような存在である。

ハロヲタとして経歴が長いうにたこさんのオタク仲間にも、ぼくをご紹介してくださって、いっしょ

に会食させていただいたり、かれらから稲場さんのグッズをゆずっていただいたりと、ありがたくお付きあいさせてもらっている。

うにたこさんは高い情報収集スキルがあって、稲場さんがブログにアップする料理の写真や付随する文章から、どこのお店なのかをうまく探し出してくれる。

たとえば、彼女が『涙が出るほどおいしい』とブログに書いていたウニのクリームリゾットのお店や、札幌でのラジオ収録のときに食べたラーメン店などはみごとに的中していた。

なぜかれの推測するお店が当たっているかがわかるかというと、ぼくが個別握手会で直接に稲場さんから確認したからである。

そして、「聖地巡礼」もかねて、かれと食べにいくのだ。

ぼくのような職業をしていると、閉鎖性が高いためか、同業者以外に親しい友人をつくるのは難しいようである。しかも文系であるゆえに、研究も自分ひとりでできるので、余計に困難であるようだ。そのため、非同業者の新しい友人はたいてい、趣味などのプライベートな領域で知りあうことになるのだろう。

そういう意味で、うにたこさんは稲場さんに逢いにゆかなければ、まさしく知りあうことのなかった友人なのだ。

ちなみに、必要があって2019年3月に遺言状を作成したさいに、うにたこさんに公証役場での証

人になってくれるように頼んでみた。すると、かれは気楽に引き受けて、平日水曜日の昼下がりに世田谷区の公証役場まで来てくれた。趣味でつながった友人のありがたさが身に沁みた。

2.

推しに逢いにゆく
(Side A)

「Hello! Project 2018 WINTER」の衣装②

すそが斜めにカッティングされており、ゴールドのスパンコールが
あしらわれた、この赤いミニワンピースは、2018年冬の「ハロコ
ン」ツアーの途中で用意されたものである。2018年2月8日放送
の『The Grils Live』での「PERFECT SCORE」ヴァージョン最
後の楽曲〈ザ☆ピ〜ス！〉のライブ映像はツアー初期に収録したもの
らしく、稲場さん、一岡伶奈さん、高瀬くるみさん、清野桃々姫さ
んの4人は、オープニングでの全ナンバー統一デザインの衣装のま
まだった。ぼくが観覧した1月下旬のオリックス劇場での公演では
すでに、4人にこの赤い衣装が用意されていて、「PERFECT
SCORE」の〈好きすぎて、バカみたい〉、〈誤爆〜We Can't Go
Back〜〉では帽子もかぶっている。稲場さんはこの衣装を、同年
5月6日の「Hello! Project 研修生発表会2018 〜春の公開実力
診断テスト〜」でのアシスタントMCや、7月16日の「研修生北海
道 定期公演 Vol.6 〜サマースペシャル！」まで着用していた。北
海道バスツアーの衣装をのぞけば、Juice=Juice加入発表後も稲
場さんが着ていたソロ活動時代最後の衣装なのである。

1．「ハロコン」にゆく

「Hello! Project 20th Anniversary!! Hello! Project 2018 WINTER」オリックス劇場

「ハロコン」初体験

第2の現場は、稲場愛香さんがふたたび全国デビューをはたした「Hello! Project 20th Anniversary!! Hello! Project 2018 WINTER」である。ハロー・プロジェクト全メンバーによる全国コンサートツアー、この通称「ハロコン」ではじめて、ぼくはハロプロ所属グループすべての魅力に触れるという体験をした。

オリックス劇場で開催された、2018年1月20日（土）の「FULL SCORE」「PERFECT SCORE」の2公演に足を運んだ。

2パターンが存在するこの公演でうれしかったのは、稲場さんとハロー！プロジェクト全グループとの共演をはじめて観覧したことである。

オールキャストによる楽曲パフォーマンスのほか、「FULL SCORE」ではモーニング娘。'18、つばきファクトリーとの〈革命チックKISS〉、一岡伶奈さん、高瀬くるみさん、清野桃々姫さんとの〈愛の園～Touch My Heart!～〉、〈誤爆～We Can't Go Back～〉を、「PERFECT SCORE」では同メンバー3人との〈好きすぎて、バカみたい〉、〈誤爆～We Can't Go Back～〉、横山玲奈さん、船木結さ

45

んとの〈ミニモニ。ジャンケンぴょん！〉を観覧できた。ダンス部のパフォーマンスは歌唱がなくてもこのうえなく充実していて、稲場さん最大の見せ場のひとつだった。

個人的には、「PERFECT SCORE」公演1曲目の〈Hello!のテーマ〉がとてもよかった。タイトルとおなじく、「Hello!」が多用された歌詞と明るいメロディはまさしく20周年を祝うにふさわしい選曲である。期待感が高まっていくようなイントロ部分がじつにすばらしく、本公演1曲目に最適な楽曲だった。

またヴィジュアル面においても、ヴァリエーションがあるが共通デザインの衣装を着用したオールキャストによるパフォーマンスの壮麗さに圧倒されてしまう。

最後の楽曲、モーニング娘。の〈ザ☆ピ〜ス！〉も当時はかなりヒットしていたはずなのに、ぼくはこの公演ではじめて認識したという体たらくだが、いまはとてもお気に入りの1曲となっている。タイトルどおりに、日常生活にあるちょっとした平和と幸せに感謝したいといった歌詞や、転調するメロディのかっこよさ、これにあわせたケレン味あふれるダンスもみていて、非常に楽しい。

このふりつけはモーニング娘。第1期から第6期までを担当した振付師の夏まゆみ先生によるものだが、大人数でのマスゲームにとても適している楽曲で、非常に魅了された。

46

夏先生は自著『ダンスの力』（学研パブリッシング）で「目一杯汗をかき、もてる力以上のものを出し切り、全身を使って歌の世界観を伝える以外、お客さんに感動を届けることは難しい」と述べていて、それを「全身で奏でる歌」と定義して、〈LOVEマシーン〉によってひとつの形になったと記している。

それゆえ、〈LOVEマシーン〉以降の５曲目となる〈ザ☆ピ～ス！〉は、初期モーニング娘。円熟期の完成されたパフォーマンスということなのだろう。

この「ハロコン」では当然ながら、カントリー・ガールズのもの以外はほとんどはじめて耳にする楽曲ばかりだったが、とりわけ印象的だったのは、「FULL SCORE」公演のモーニング娘。'18、つばきファクトリーと稲場さんが共演した〈革命チックKISS〉である。

これはぼくにとって特別なパフォーマンスだった。

カントリー・ガールズ時代の稲場さんの最初で最後となった「カントリー・ガールズ　ライブツアー２０１５」映像ソフトの最初の曲だからだ。懐かしいといってもよいほど、とてもよく知っている。

その楽曲を、モーニング娘。'18とつばきファクトリーの全メンバーさんとともに、稲場愛香さんが終始、センターの位置で歌って踊っている、それもカントリー・ガールズ時代のメンバーカラーだったイタリアンレッドを思わせる赤いミニワンピースで！

稲場さんの不在を悲嘆していた1年半という時間のなかでは想像もできなかったステージが上演されているのを、オリックス劇場2階ファミリー席から感慨無量でながめていた。

この2018年冬の「ハロコン」を収録した2枚組パッケージは、ハロプロ復帰後の稲場さんをみることができる最初の映像ソフトである。

いま、これを見返すと、オールキャストによる最後の楽曲〈ザ☆ピ～ス！〉のときの赤い衣装の稲場さんは、ステージ上での一挙手一投足がいちいちかわいらしい。

ごく短いカットばかりだけれど、自分の歌唱パートではない部分も楽しそうに口ずさんでいたり、客席「降臨」時に観客に手をふり返しているところも愛嬌たっぷりで、なんとも愛くるしい。

ふたたびハロー！プロジェクト全体で上演する全国ツアーに参加できたことに対するうれしさや感謝の気もちを、稲場愛香さん本人がおさえきれないといった雰囲気がとてもよく感じ取れると思う。

オフィシャルファンクラブに入会する

2018年1月20日のオリックス劇場での「ハロコン」公演当時には、ぼくはファンクラブにまだ入ってなかったので、いっしょに参戦してくれるいつものゼミ生に一般発売でチケットを買ってもらった。

それゆえ、２階席になったのだが、ファミリー席にしてもらったのは、ただおとなしくゆっくりと観覧したかったのと、オタクの方々がこのときは少し恐かったからである。

もともとライブなどにいかない人間だったこともあるが、最初は会場内がやはり「異世界」のようで、慣れなかったのだ。

ところがこの日、オリックス劇場で観覧しているうちに、感覚が変わってきた。

周囲のハロヲタの方々が楽しく思えるようになったのだ。この点で、タワーレコード代表取締役の嶺脇育夫氏の体験談がぼくのこのときの体験とよく似ている。

初めて見に行ったハロコンは、ステージのことなんて全然覚えていないんですよ。ただ、斜め前にいたミニモニ。［…］の服装をしたおじさんが、うさ耳を付けてピョンピョンしているのだけを覚えていて。この現場、やばいと。当時は「現場」という言葉は使っていませんでしたが。ぼくの知らない世界がそこにあったんですよね。［…］。一見ちょっと変でしょう、という人たちがたくさんいて。でもその人たちがみんな幸せのオーラを出しまくっていたのがすごく楽しかったですね。

（岡田康宏『アイドルのいる暮らし』、ポット出版）

ぼくの席は2階の通路寄りの席で、すぐ後ろの列が一般席だったのだが、通路をはさんだ後列の席の人が「フリコピ厨」だった。フリコピとは「ライブ中、アイドルのフリを真似ながら楽しむこと」で、フリコピ厨とは「フリコピが大好きなヲタクのこと」である（ぺろりん先生『アイドルとヲタク大研究読本　イエッタイガー』、カンゼン）。

けっして上手というわけではないのだが、あまりに楽しそうに踊っていて、公演後にはとても満足した顔をしていた。

そして、このはじめての「ハロコン」を観覧して、ぼくはオフィシャルファンクラブに入ろうと決心したのである。

最初は、ハロプロアイドルに復帰した稲場愛香さんのステージをみたい一心でオリックス劇場に来ていた。後方の席でも彼女をひと目でも観られさえすればよかったのだ。ところが、ハロプロメンバーが客席側にまでやってきて、通路でパフォーマンスしてくれるという、いわゆる「降臨」が2階席から少しみえると、もっと前でもっと近くでステージをみたくなってきた。

しかもその後、テレビ東京系列のハロプロの音楽番組『The Girls Live』で放送された今回の「ハロコン」の〈ザ☆ピ～ス！〉のライブ映像をみていると、「次回こそはぜひ1階席で」という気もちがむくむくと頭をもたげてきた。

この映像のなかで、通路周辺の席で盛りあがっている観客たちは、中年男性も若い女性も大きな文字で推しの名前が書かれた色とりどりのTシャツを着ていて、間近に「降臨」しているメンバーさんのパフォーマンスをこのうえなく楽しそうに、大はしゃぎで応援している！

かれらがうらやましくて、もっともっと間近で稲場さんをみたくてたまらなくなったのだ。

そうして、つぎの夏の「ハロコン」以降は、すべてファンクラブ先行発売でチケットを購入するようになった。

ファンクラブでチケットを入手するようになって以降、１階の最前列や２列目の中央寄りの席が当たったこともあれば、後方の両端の席だったりすることもあるが、「ハロコン」にかぎっては２階席になったこともない。実感として、この席の抽選はほんとうにランダムでおこなわれているようだ。

それにしても、「降臨」してからの、あの通路でのパフォーマンスは、ほんとうに圧巻である。稲場さんの加入以降、Juice=Juice の現場以外に足を運ぶことがほぼないので、ほかのハロプログループを知ることができる数少ない機会なのだが、眼に入るメンバーさんだれもがすばらしい笑顔で、美しさやかわいらしさの圧倒的なオーラを放っている。しかも、ぼくのような素人にも高度だとわかるダンスパフォーマンスをすぐ眼前で披露してくれるのだ。

どのグループのだれとは書かないけれど、毎回、近くに「降臨」してくれたメンバーさんに魅了さ

れて、その彼女のことがあとで気になって、つい調べてしまう。

すると、ちょっとしたファンになってしまうので、「ハロコン」にゆくたびに、ひそかな「推し」が

増えていくのだ。

これこそが、動画やソフトをみるのとはまったくちがう、生のライブの魔力なのだ。

中野サンプラザ公演でのサプライズ

2018年8月5日の「Hello! Project 20th Anniversary!! Hello! Project 2018 SUMMER」の1公演目

のときのことである。

この時期はまだ名称が決定していなかった新グループのメンバーさん9名が冒頭でパフォーマンス

するのは、DA PUMPの〈U.S.A〉だった。2018年に大ブレイクしたこの曲は、じつはハロヲ

タたちのあいだで話題になったこともヒットに貢献したとされているのだ。

この「ハロコン」はすでに大阪でも2回、中野サンプラザでも前日の2公演もみていたので、この

日は少し慣れた感じで、新グループによる〈U.S.A〉のパフォーマンスがはじまるのを待っていた。

「ちょっとちょっとちょっとちょっと―‼」

野太い男性の声がパフォーマンスの開始をさえぎった。

声の主はDA PUMPリーダーのISSAさん、なんとご本家のサプライズ登場なのだ！

ここで一度、会場内の盛りあがりは頂点に達する。

そうして、ステージ上ではDA PUMPとハロプロメンバーとの共演がはじまったのだが、いくつかのグループが客席通路に「降臨」して、あの〈U.S.A.〉のダンスを踊ってくれるという、さらなるサプライズがあった。

ぼくは中央横通路から後方3列目ぐらいの席だった。

だが、このとき、Juice=Juiceメンバーがすぐ眼のまえに「降臨」し、Juice=Juiceセカンドアルバム《¡Una más!》の衣装の稲場さんが〈U.S.A.〉をパフォーマンスするのを観覧するという稀有な体験をしたのである。

抽選がひきおこす奇跡だったと、いまでも思う。

この日は、2公演目でもサプライズ公演があるという気前のよさで、かれらの〈U.S.A.〉は忘れられない思い出の楽曲となった。

物販に並ぶ

復帰した稲場さんの現場に通いはじめた当初は、会場で販売される彼女のグッズや生写真類にそれほど興味をもっていたわけではない。

稲場さんのグッズ類が欲しくても買えなかった、彼女が休んでいた期間のことを思えば、オフィシャルショップで買える商品だけでも充分に満足していたからである。

それゆえ、はじめての「ハロコン」においても、日替わり写真（会場限定で当日のみ販売される生写真）にはその日の記念としてこだわったけれども、ほかのグッズ類に関しては、それほど欲しいとは思わなかった。

ところが、不思議なことに、ライブやコンサートで販売されるグッズ類の情報までチェックするようになると、にわかに物欲が刺激されるようになって、いろいろ欲しくなってきた。

それからは、ライブやコンサートのたびに、開場の数時間まえに物販の待機列に並ぶのがあたりまえになってしまった。

「ハロコン」のばあい、ぼくは中野サンプラザと大阪のオリックス劇場にしかいったことがないのだが、物販待機列に並ぶことはかなり苛酷である。

中野サンプラザのときは、会場前方の広場に列ができるのだが、夏は炎天下での直射日光にさらされて、冬は寒風が吹きすさぶなかに並ぶのだ。

Juice=Juice の２０１９年冬のライブツアー「GO FOR IT!」で大阪のライブハウス OSAKA MUSE 入口までの吹き抜けの階段で並んだときも、２月で雪が降っていたので、なかなかに忍耐を要する体験だった。

54

ちなみに、ぼくが物販で並んだ最長時間は約４時間45分で、2020年１月25日にオフィシャルショップ大阪店で「フィギュアスタンドキーホルダー〈2020 winter〉【生産数限定パッケージ】バージョン」を購入したさいのことである。自宅からの時間も合計すると、新幹線で新大阪・東京間を往復できるくらいの時間だった。

２番目に長く物販で並んだのは、2019年12月26日のカントリー・ガールズの卒業公演（LINE CUBE SHIBUYA）で約４時間30分、３番目が梁川奈々美さんの卒業公演（Zepp Tokyo）で約４時間10分となっている。

ところで、最も長く並んだこの日の前日1月24日は、大阪難波での開催がありがたくて参加したJuice=Juice 植村あかりさんのバースデーイベントがあって、夜中の３時まで植村さんオタクの方たちと飲んだ翌日だった。

大阪店の開店１時間まえの朝９時ごろに日本橋商店街での待機列に並んだ。この日はオリックス劇場での「ハロコン」２公演が入っていたが、午後14時半の開演までには時間的な余裕がかなりあった。

ところが、13時半の開場時間に間にあわなかったのである。

とはいえ、このときはすぐうしろに並んでいた30歳前後の男性と女子学生のふたりと仲よくなって、いろいろな話をしていたので、精神的にはそれほど苦にはならなかったのが救いだった。

それでも、この日の整理番号は192番だったから、たぶん多くの人びとが始発で来ていたと思わ

れる。

巡礼者の群れ

２０１９年１月20日（日）のオリックス劇場の物販待機列の最後尾に到着したときは、雨が降って
いて、非常に寒かった。

中野サンプラザとまったく雰囲気がちがうのは、オリックス劇場はマンションが林立する住宅街に
あるので、日曜日のこの朝は降雨のせいもあってか、周囲は静寂につつまれていた。

雨が降りしきる日曜日の早朝の公園で、ことばを交わす人も少なく、発売時間がやってくるのをお
となしく待っている。列を乱す人もいない。手もちの暇つぶしに興じながら、静かに時間が過ぎるの
を待っている。

ふと、この状況がなにかに似ているのに気づいた。そう、ぼくたちがまるで「巡礼者」であること
に。

ライブやコンサートに参戦すること自体が、すでに「巡礼」なのだ。そして、生写真を買うことは、
聖人の「聖像」を買うことと同義である。

それゆえ、濱野智史『前田敦子はキリストを超えた　宗教としてのＡＫＢ48』（ちくま新書）が、ア

イドルグループAKB48を〈宗教〉として分析し、前田敦子さんを「キリストを超える存在」として論じるのも、それほど新奇な視点ではない。前田敦子さんだけではなく、アイドルオタクにとってはすべての「推し」がそうした存在だからだ。

そんなわけで、きょうもきょうとて、稲場さんがパフォーマンスをおこなう現場へ「巡礼」にやってきたぼくは物販待機列の最後尾に並ぶ。

じっと時間をつぶしている周囲の人びとと同様に、仕事関連の書籍を読んだり、ゲラ刷り（印刷所がつくる試し刷り）を校正したり、ときには無為で、ただ時間が過ぎるのを静かに待ちつづけるのである。

「SATOYAMA & SATOUMI」イベントにゆく

それにしても、ファンを「信者」とはよくいったものである。

自分の推しはまさしく「教祖」や「神」そのものに匹敵する。推しの生写真はまさしくキリスト教徒にとってのイエスや聖母マリアを描いた宗教画、推しのグッズはキリスト教徒にとっての十字架や聖遺物のごとしである。

これを実感したのは、２０１８年秋の「SATOYAMA & SATOUMI with ニャオざねまつり in 熊谷」や２０１９年春の幕張メッセでの「SATOYAMA & SATOUMIへ行こう２０１９」だった。

この地方物産展のイベントでは、ハロプロメンバーさんがそれぞれのブースに「降臨」して、直接に手売りしてくれるのが、最大の目玉企画である。しかも、スマートフォンでの撮影が許可されているので、人気のメンバーさんが「降臨」するブースには、恐ろしい人だかりができるのだ。

正直にいえば、ぼく自身も出展ブースの各地方や売られている物産にはほとんど関心がない。

ところが、そこにメンバーさんが「降臨」し、直接に手売りしてもらったならば、その商品はメンバーさんが触れたために、一瞬でそのオーラが憑依した特別な「聖遺物」となる。しかも、メンバーさんから直接の手わたしで買ったという、当日のかけがえのない思い出つきである。

「神」にも等しいメンバーさんが触れただけで、そのファンである「信者」にとっては、イエスが弟子たちと最後の晩餐でかわした「聖杯」とまったく同等の「聖なる物産」に変容する。そういうものなのだ。

鈴木愛理さんのこと

個人的に、一連の物産展でお逢いした（稲場さん以外の）イベント出演者で最も感動したのは、この2018年の彩の国くまがやドームでの元 ℃-ute の鈴木愛理さんだった。

ぼくがこの種のイベントではじめて買いものをしたのは、まだソロデビューしてまもない鈴木さんのブースである。

彼女がブースに「降臨」していたのは、「ハロ！フェス」公演中の時間で、ハロヲタの来場者の大半がそのホール会場へ移動していたために、物産展の会場は少し閑散としていた。そのなかで、来場者がひときわ集まっていたのが鈴木さんのブースだった。

ひとりまえの購入者の中年男性は、おそらく顔見知りのオタクなのだろう、鈴木さんは少しのあいだ親しげに話していた。

ぼくの番になって、彼女のとなりのスタッフに代金を支払うと、鈴木さんは見覚えのないぼくを気づかって、しっかりと眼をあわせながら、笑顔で「ありがとうございます！」とお礼をいって、商品をわたしてくれた。

アイドルとの「接触」に耐性がないぼくには、このときの鈴木愛理さんはまさしく神々しかった。Juice＝Juice メンバーのだれとも異なる、まぶしいばかりの美麗さだった。大げさにいうと、天文学的単位を使用しなければ表現できないほどのスケールをもったオーラを放っていて、ほんとうに別世界から「降臨」したかのようだ。

これ以降、ぼくが来訪した現場では、鈴木愛理さんのあのオーラを超越するタレントの方をおみかけしたことはいまだない。

2. トークイベントにゆく　ハロショ千夜一夜　第四十八夜〜稲場愛香〜

ハロショ大阪店４階イベントスペースにて

２０１８年２月23日に開催された「ハロショ千夜一夜　第四十八夜〜稲場愛香〜」もまた、ぼくには

トークイベント初体験だった。

とはいっても、オフィシャルショップ東京秋葉原店のイベントを、大阪店４階のイベントスペース

で中継放送されるのを観覧したのである。

この夜の２公演の内容は「稲場愛香に１００の質問①　１〜50」、「稲場愛香に１００の質問②　51〜１

００」となっており、参加者が事前に書いた質問用紙をランダムで稲場さんが選んで答えていくとい

うものだ。

稲場さんの２Ｌサイズ写真２枚セットの事前購入で、イベント観覧券つき商品引換券が配布される。

これで入場するのだが、入場は当日の店頭での抽選で配布される入場順整理券の整理番号順になって

いる。

この日はハロショ（ハロー！プロジェクトオフィシャルショップをこのように省略して呼ぶのだ）

大阪店のほぼ開店時間に来店して抽選した結果、ひとケタと10番台の整理番号を当てたので、両公演

を１列目と２列目の席で観覧できた。

さらに、このイベントでは非常に運があって、２公演とも、ぼくの質問を稲場さんが引いてくれた。ありがたいことに、大阪店での質問用紙も回収して、東京秋葉原店の質問用紙箱にきっちりと入れておいてくれるシステムなのだ。

ぼくのふたつの質問と稲場さんの回答は、以下のとおり。

１．ぼくが稲場さんの復帰を知ったのは、ドイツに出張していたときなのですが、外国で住んでみたい国はどこですか？

回答「外国には行ったことがないけれど、シンガポールに住んでみたい」

２．今後はドラマやお芝居などの仕事もあると思うのですが、どんな役を演じたいですか？

回答「意外性のある役、たとえば一見そうじゃないけど、じつは悪女みたいな役」

１の回答の補足としては、稲場さんは自分のことを「まー」と呼んでいるので、マーライオンとの関連でシンガポールを思いついたとの由。

質問が東京と大阪のどちらのイベント参加者のものかがわかるようになっているらしく、大阪の参加者の質問を引いてくれるたびに、毎回、カメラにむかって笑顔で手をふってくれる稲場さんだった。

61

彼女は質問者全員にちゃんとアピールしてくれたり、質問すべてに丁寧にきっちりと答えてくれた

ためだろう、このトークイベントはこれまでの最長時間を記録したとのことである。

さて、このトークイベントの1公演目のあいだずっと、ぼくが不審に思っていたのは、稲場愛香さんが箱から引いた質問用紙を毎度わたされて、質問を読みあげていた司会の方のことである。

最初にかれが登場した瞬間、イベント参加者たちのリアクションが微妙で、会場内には不思議な雰囲気がただよいはじめた。自己紹介はなかったように思われる。はじめてのトークイベントだったので、ぼくは当初、そういうものだと考えていた。

ステージに稲場さんが登場すると、拍手がわきあがった。

すると、「ぼくが出た最初はどうかと思ったけど、やっぱり、人ってことなんだな」と、この司会者はちょっとぞんざいな口ぶりで、ステージ登場時の自分と稲場さんとの盛りあがりのちがいを述べるのだ。

1公演目のあいだ、稲場さんはこの司会の方に対して、ちゃんと礼儀正しく対応していて、イベント中の司会進行そのものは円滑に進捗していったという印象だった。

自分の質問が稲場さんに読まれたので、途中でぼくはすっかり浮かれてしまって、この司会の方のことが気にならなくなっていた。

ところが、ハロヲタなら、だれもが知っているこの方のお顔を、ぼくはこのときまで知らなかったのだ。

1公演目が終わったあと、またもや同行してくれていたゼミ生のNくんから、あの司会者がだれなのかを聞いて驚愕するのである。

ハロー！プロジェクトメンバーの所属事務所、株式会社アップフロントプロモーションの代表取締役、西口猛氏ご本人であった。

「ハロショ千夜一夜」の司会の方のこと

そう、この西口猛社長のことを名前だけは知っていた。

というのも、稲場愛香さんの活動休止、卒業、活動再開に関するものや、カントリー・ガールズに関する悲しい「お知らせ」の数々もすべて、かれの名義で公表されていたからである。

質問コーナーが中心のトークイベントで、所属タレントへの質問内容の可否を所属事務所の社長が直接に判断するという方法論において、かれがみずから司会をつとめるのは、きわめて合理的だといえそうである。

もちろん、ハロプログループやJuice=Juice の各種イベントでおなじみのお笑い芸人、上々軍団さんの司会進行とはまったくの異なるものではあったが。

63

とはいえ、稲場さんのトークイベントで、西口猛社長が同世代か少し上の世代であるのがわかるできごともあった。

質問のなかに「技の1号」、「力の2号」というハンドルネームがあったときである。これらを読みあげたときに（この質問者おふたりが共同で考えたのだろう）、「ははあ、これは……」とつぶやく西口社長と一定以上の年齢のイベント参加者が一瞬、ニヤリとした雰囲気が感じられた瞬間である。ぼくはそれがなにを意味しているかを、おそらくはその立場のために口には出さなかったが、ぼくたちの世代以上ならだれでも知っている、非常に著名な特撮変身ヒーローの特徴をとらえたふたつ名である。ついでにいうと、西口「猛」社長のお名前もそのよく知られた役名と同一である。

蛇足ながら、「技の1号」、「力の2号」という名を耳にした稲場さんがきょとんとしていたのは、いうまでもない。

西口社長のことを検索すると、インターネット上にはかれに関する情報が相応に記載されているし、かつては日本語版ウィキペディアにかれの項目があったほか、いろいろなイベントにもコメンテーターとして出演していたようだ。

現在のような時代に、エンターテイメントビジネス企業のトップの重責というのはたいへんなことだと、個人的に思う。

64

たとえば２００２年７月の通称「ハロマゲドン」と呼ばれる「事件」についてだが、岡島紳士、岡田康宏『グループアイドル進化論』（マイコミ新書）は、運営サイドの「ファンニーズの読み違い」にして、「ファンの思いを完全に無視した、一方的な再編成」であって、「こうした運営の態度はファンの不信感を募らせ、結果的にハロプロの衰退へとつながっていった」と断罪している。

これは西口氏の社長就任以前のできごとに関しての意見だが、ぼくなどはそんなに単純なものなのかと疑ってしまう。

「事務所」側でもそんなことは充分に把握しているはずで、そうでありながら、あえてそうせざるをえなかった事情が、つまりは当時のモーニング娘。メンバーをめぐる一連の不祥事やそのほかのやんごとない理由があったと考えてしまうのである。

一般企業とは異なる芸能事務所ではあっても、不利益が生じる可能性について、そうまでも鈍感でありうるのだろうか。だからこそ、公表されないなにかべつの理由があると勘案してしまうのだ。

たとえば、ぼくが悲嘆に暮れたカントリー・ガールズのメンバーさんの他グループとの兼任についても、やはりその理由は確固と存在しているが、それはけっして明示されはしないということではないだろうか。

多数の有名タレントが所属している大手のプロダクションで、たくさんの経験が蓄積されているはずだ。カントリー・ガールズのメンバー兼任を最適と考えていたとはとても思えない。そうしなけれ

ば、招来するもっと深刻な事態を回避するために、あえてそうした選択肢が必要だったのではないだろうか。

ぼくが所属する「大学」という組織の例でいうと、学生や教員に関して、外部にはいっさい知られることのない、あるいは漏洩してはならない「事件」は日常茶飯事である。大なり小なり、それらの大半は表に出ることがないまま、学内の各部署で教員と事務職員による適切な裁定と処置がなされているのがほとんどなのだ。ちなみに、そうしたことは一般企業でも同様だろう。

アップフロントプロモーションのトップである西口猛社長は、そういった経営責任をともなう判断を最終的におこなっている方であると思う。

かれのもとには、それ相応の人数のブレーンが結集していて、世の中の動向や流行している「パワーワード」などの情報を収集したうえで、自社タレントやハロプログループの楽曲およびイベントの企画、プロモーションの方向性、あるいはスキャンダルや不祥事の対応などを提案しているはずで、西口社長はそれらに対する最終決定をおこなっているという印象だ。

当然ながら、代表として名前が出る以上は、ファンの怨嗟を一身に引き受ける立場でもある。それにしても、イメージと好感度がすべてといってよいような芸能界である。さらには、人びとの趣味嗜好がこれほど多様化をきわめている時代である。

音楽にしろ、タレントにしろ、なにがヒットするかを、あるいはヒットの要因を見極めるのは、至

66

難の業ではないだろうか。そのうえ、なにかがうまくブレイクしても、たいていは小規模でサイクル
が非常に短期間で、すぐに忘却されてしまうような時代である。

しかも、こうした多様性にくわえて、インターネットの普及によって、正しい情報もまちがった情
報も同時に一瞬で拡散されてしまう時代に、エンターテイメント産業の舵取りはきわめて困難なもの
であるはずだ。

そうでなくても、ぼくにとっては、西口猛氏は１年半ものあいだ、稲場愛香さんの復調を待ってく
れていた、ありがたい「事務所」の社長さんなのだ。

たとえば、ほかの大手が運営するアイドルグループだと、メンバーさんの「卒業」や「脱退」が突
然に公表された時点で、そのままもはやこのメンバーさんとは逢う機会がファンに用意されないとい
うことは少なからずあるようだ。

だが、ハロー！プロジェクトのばあい、よほどの違反行為が発生したのでなければ、グループやメ
ンバーさんの卒業公演までの期間をかならず設定してくれているように思う。ファンが気もちの整理
をする時間を配慮しようとする意志のあらわれではないだろうか。

そういう方針なのだろう。

おそらく西口猛社長にしてみれば、そうした困難をきわめる芸能プロダクション運営全体とくらべると、自社タレントのトークイベントの司会などは、じつは息抜き程度の気楽な仕事のひとつにすぎないかもしれない。

そして、かれがイベントの司会をみずから担当する理由とは、ファンと直接に触れあうことで、かれらからなにかを肌で感じ取ったり、リサーチしているかもしれないのである。

3. 稲場愛香さんを推す

稲場さんの現場にて

２０１７年９月上旬に稲場さんが活動再開して、ぼくは11月下旬から稲場愛香さんの現場に通い出したのだが、そうするうちに、ぼくのなかで変化が少しずつ生じはじめた。

それまでは、「在宅」オタクであったために、いわば「観念の世界の住人」であった稲場愛香さんだが、「実在するアイドル」だとようやく認識できるようになったのである。

「アイドル」そのものがもともとどこまでリアルな存在であるのかという議論ではない。彼女がパソコンのモニターのなかにいるだけの存在ではなくて、握手もできて、会話もできる、「実在するアイドル」だという事実を実感できたという意味である。

68

2．推しに逢いにゆく（Side A）

ぼくは接触イベントがけっして嫌いではないにもかかわらず、稲場さんや彼女がのちに加入したJuice=Juice のメンバーさんを相手にして、なかなかうまく対応できない。

そうした情けない体験を積み重ねていく一方で、彼女のグラビアが掲載されたマンガ雑誌やアイドル誌はすべて買い求めて、彼女が出演した番組やライブのソフトはできるかぎりチェックしつづけた。

稲場さんのソロ活動時代最大のイベントは、２０１８年６月16日から18日に開催された「稲場愛香ファンクラブツアー in 北海道 ～のっこり とぅきび けぇ！～」である。

いまから考えると、３日間も稲場さんただひとりが同行するファンクラブツアーというのは、贅沢このうえないイベントであった。

ところで、このイベントに参加したことは、ぼくにとってはオタク活動の転機になった。

ひとつはこのファンクラブツアーに参加したことで、稲場さん推しの方数人と知りあいになれたことだ。

やはり、おなじアイドルを応援しているせいだろう、おたがいに気をつかいながら、おたがいの立場を尊重しあう雰囲気で、知りあえるのである。

それゆえ、新しいオタク仲間が欲しいと考える「在宅」のハロヲタの方には、おひとりでのバスツアー参加をおすすめしたい。あるいは、ひとりでの参加を迷っている方に対しても同様である。担当

69

の旅行会社は個人での申込者の年齢や住所を勘案したうえで、部屋割りやバスの座席などもちゃんと配慮してくれるようである。

転機のもうひとつは、金銭感覚の変化である。

この2泊3日の北海道ツアーは、往復の飛行機便、宿泊・食事代をふくめた参加費用が約13万円であった。とはいえ、当然であるが、稲場さんファン垂涎のさまざまな企画が用意されている。

この値段の価値が人それぞれでちがうのは、いうまでもないだろう。CD1枚にしても、音楽をあまり聴かない人にとっては、よく聴く人とは異なる価格に感じるのと同様である。

このファンクラブツアーに参加したことを皮切りに、ぼくの金銭感覚は大きく変化した。

ありていにいうと、おなじCDを何枚でも平気で買える人間になった。稲場さん推しの人間としてそれがあたりまえになって、ついには誇らしくさえ感じるようになったのだ。

そのようにして、最近のことばでいうと、ぼくはアイドルオタクの沼にズブズブとハマっていった。

そんなわけで、ハロプロ沼にハマり、稲場さんの現場に足しげく通うようになったぼくが彼女について感じたり、考えたことをここで一度、記しておきたい。

70

活動休止中の稲場さんのこと

病気療養中の稲場愛香さんがどんな風に過ごしていたかが、ぼくにはずっと気になっていた。

一般のファンにはけっして知ることのできないことだが、アイドル誌『BOMB』2018年10月号のグラビアでのインタビューでようやくいくらか明らかになった。

カントリー・ガールズを卒業したときには、「とにかく周りに迷惑をかけたくないっていう気持ちが一番大きかったです。それからは北海道の実家に戻って、自分の病気と向き合いながら、これからどうしよう、活動再開することはできるのかななんて、ずっと考えている時間が続いてましたね」。

彼女が卒業したあとのメンバーの活動についても、「見てましたね。歌割りも立ち位置もぜんぶ変わってくるので、私の分を他のメンバーがサポートしてるのを見て迷惑をかけてしまったなって思いました」。

実家で新しくはじめたことは、「料理を作って、家族に振る舞ったりはしてました。時間ができた分、何かできないかなと思って。ふわふわのオムライスは家族からも好評でしたよ」。

療養中の稲場さんなりに、持病やカントリー・ガールズのことをいろいろ考えて過ごしていたのがわかるインタビューなのだ。

ちなみに、この時期はすでに稲場さんは Juice=Juice に加入していたけれど、この『BOMB』2018年10月号のグラビアの写真はすべて、肩口のフリルがかわいい白いワンピースという衣装の稲場

さんである。表情は明るく、可憐さにあふれていて、カントリー・ガールズ時代のかわいらしさがなお健在であることを証明してみせたグラビアだった。

考えるに、稲場さんはこれまでにふたつの大きな挫折を体験しているはずだ。

ひとつは彼女がかつて所属していた札幌市のローカルアイドルグループPEACEFULが、わずか1年と数ヵ月の活動期間で解散したこと。もうひとつは健康上の理由でカントリー・ガールズでの活動を休止し、療養のために卒業せざるをえなかったことである。

これらは彼女ひとりの力ではどうしようもできないものだったと思う。

ライブでのMC、イベント、ラジオ、ブログなどでの発言のなかに、感謝や責任といった話題になると、活動再開後の稲場さんから年齢不相応なおとなびた印象をときに受けるのは、この2度の体験がその理由ではないだろうか。

ぼくにとっては、そんなことも彼女が特別に感じられるのだが、活動休止の期間が稲場さんの現在の活動に多大な影響をあたえているのはまちがいない。

稲場さんのふたつの表情のこと

ぼくがカントリー・ガールズ時代の稲場愛香さんのヴィジュアルで最も好きなのは、カントリー・

ガールズ時代末期に発売されたＡ４ソロクリアファイルのものである。レモンイエローのワンピースの衣装で、左手を腰にあてて、右手を胸もとに置いているポーズで、彼女の可憐さがよく感じられる、明るいにこやかな表情をしている。

《¡Una más!》の発売記念イベントで、はじめて稲場さんと２ショットチェキを撮ってもらったときは、このポーズにしてもらった。彼女の不在期間にずっと見慣れていた、思い出のポーズだったからである。

約10ヵ月間のソロ活動ののちに、Juice=Juice に加入する稲場さんだが、ソロ活動中の彼女は、ミニ写真集『Greeting Photobook』でみられるような、カントリー・ガールズ時代とおなじだった。つまり、やはり丸顔の童顔からあふれる可憐さというイメージだ。

Juice=Juice 加入後でも、とりわけ２０１９年12月中旬のクリスマスイベントでの、サンタコスチュームの稲場さんのピンナップポスターや生写真類は、そんな可憐さがはじける笑顔のものばかりである。

だが、ぼくがほんとうに好きなのは、折にふれて、稲場さんがみせるもうひとつの表情のほうだ。空気がほんのわずかにゆらめいただけで、こわれてしまいそうな、あのはかなさ、せつなさでいっぱいの表情である。

たとえば、『tulle Vol.3』（49ページ）、『B.L.T.2019年3月号』（60ページ）、『BIG ONE GIRLS 2019年3月号』（63ページ）、『mina 2019年7月号』（78、80ページ）などの雑誌グラビア、2020年冬「ハロコン」のピンナップポスター part 2（88番）、写真集『愛香』のほか、カントリー・ガールズの〈恋はマグネット〉や、セツナ系3部作と呼ばれる楽曲〈微炭酸〉、〈「ひとりで生きられそう」って それってねえ、褒めているの？〉、〈好きって言ってよ〉のミュージックビデオなどで何度もみせる、あの表情である。

見る者の眼をとらえて離さない、いまにも消えてしまうような、あのせつない表情だけは、ぼくのなかでは稲場さんにしかできない、稲場さんだけのものなのだ。

つまり、このようなふたつの表情に魅せられたからというのが、彼女の生写真類やヴィジュアルが印刷されたグッズ類をぼくが買いつづける理由となっている。

とはいえ、最近のブログに掲載されている稲場さんの自撮り写真からは、かわいらしさよりも美麗さを感じるようになった。

彼女もまた、いまを生きる成長中のアイドルなのである。

稲場さんのダンスのこと

2020年2月2日深夜にフジテレビ系列で放送された音楽番組『Love music』はハロー！・プロジ

ェクト特集であったが、その番組内の企画「ハロプロ全58人が選ぶ禁断のランキング【ダンスが上手いメンバー】」で、稲場愛香さんが第1位に選ばれた。

ダンススキルが高いほかのメンバーさんを応援しているハロヲタの方にはいろいろな意見があって当然だと思うのだが、稲場さんの現場での最大の楽しみがダンスパフォーマンスといってもよいぼくにとっては、とてもよろこばしい結果である。

それゆえ、「ハロコン」ではもちろんJuice=Juiceのステージも充分にうれしいのだが、やはりダンス部のパフォーマンスこそ、「ハロコン」最大のみどころなのだ。カントリー・ガールズの森戸知沙希さんと船木結さんとの共演があるのも見逃せない。

もっとも、稲場さんだけではなくて、ダンス部メンバー全員の洗練されたスキルがあってこその圧巻のパフォーマンスである。ダンス専門のアイドルユニットとしてそのままデビューできるようなハロプロアイドルの高いポテンシャルをいつもみせつけられて、感嘆してしまう。

彼女の活動再開後には、「ハロプロ研修生北海道 feat. 稲場愛香」の名義でインディーズシングルの「ハンコウキ！／Ice day Party」が2018年7月に、Juice=Juice加入後の同年8月最初にはアルバム《¡Una más!～》が発売された。

しかしながら、ミュージックビデオにかぎっていえば、ハロー！プロジェクト20周年記念のハロプ

ロ・オールスターズ〈YEAH YEAH YEAH〉が発売されるまで、Juice=Juice メンバーとしての稲場さんが出演する映像はなかった。待望のミュージックビデオ全編が公開されたのは、二〇一八年八月下旬のことである。

稲場さんオタクのぼくにとって、この楽曲は間奏のダンスパートこそがすべてなのだが、ハロプロダンス部メンバーによるダンスシーンはほんとうにみごたえがある。

振付師の木下菜津子先生によるふりつけだが、複数の運動する身体がみごとに調和していて、両手の鋭いふりあげ、しなやかなステップによるダイナミックな躍動感や、片手をかかげたポーズを決めて静止する瞬間など、洗練された緩急の間なども楽しくて、視覚から受ける心地よさで感動せずにはいられない。

二〇一八年九月二六日に『ハロ！ステ』で配信されたミュージックビデオのメイキング映像では、この間奏パートのダンスショットを４分割４視点から確認できるのもうれしいのだが、イベントV（イベント会場限定盤）に収録されている Dance Shot Ver.2 では、間奏のダンスシーンをもっと拡大した視点でみられる。

間奏の後半から正面右側よりセンター前方に移動してくる稲場愛香さんのダンスパフォーマンスは、全身から躍動感が光となって放出されているかのような身体運動で、メンバー全体とのすさまじい一体感である。

ダンスシーン終盤で気づくのは、なにかを掴(つか)もうとするかのように、左腕を前方へ差し出すときの稲場さんがいつになくめずらしい表情をしていることだ。

ライトの加減で影になっていて、少しわかりにくいのだが、いつもの可憐さやせつなさといった表情とはちがって、恐ろしく野心的、野性的な表情なのだ。画面の中心にいる稲場さんが表情もふくめてダンスしているのがよくわかる。

夏まゆみ先生の『ダンスの力』（学研パブリッシング）によると、「目からビーム、手からパワー、毛穴からオーラ」というのが、夏先生のダンスを教えるときの定番フレーズだそうである。

対象にむかって直線的に伸びていくビームのように目線を使うこと、手を縮(ちぢ)こまらせないで、指先まで意識して、目いっぱい広げること、全身を意識して毛穴まで、つま先から頭頂部まで神経をいきわたらせることをそれぞれ意味している。

〈YEAH YEAH YEAH〉間奏での稲場さんのパフォーマンスは、夏先生のこの「目からビーム、手からパワー、毛穴からオーラ」ということばを、ぼくのように鈍感な鑑賞者にとっても理解した気にさせてくれるように思うのだ。

ハンドルネームが ℃-ute の〈ほめられ伸び子のテーマ曲〉に由来する「伸び子」さんのことを、SNS界隈での稲場愛香さんのTO(トップオタ)だと、ぼくは勝手に思っている。

ぼくのばあい、オンラインでの発信自体がなにかと職業的にあまり好ましくないと思っているので、彼女のように、SNSで公明正大に稲場さんを応援できる方がうらやましいのである。

でも、ときどき、SNS上での伸び子さんはちょっと口が悪いかなと思うときもある(笑)。

彼女は稲場さんのラジオ番組『〔Juice=Juice〕稲場愛香のまなりある』のメール投稿者常連で、ぼくの記憶にあるかぎりでも、最低5回以上は採用されている。

オタクに顔が広い伸び子さんはいつもだれかといっしょにいるので、じっくりと話をする機会はそれほどないのだが、たまにひとりでいることがあって、そういうときには「初心者」のぼくにとっては非常に親切な話し相手になってくれる。

知りあった最初のころに、伸び子さんとよく話したのは、稲場さんが活動休止していた時期に、どうやって稲場さんロスを過ごしたかということだった。動画サイトで未見の稲場さんの動画を探して、頻繁に検索したくらいは、おたがい序の口であるのはいうまでもない。

ところが、伸び子さんがすごいのは、欲しい稲場さんのグッズがオフィシャルショップで買えないの

であれば、自分で制作していたことである（もちろん、彼女のばあい、ＳＮＳ上に写真をアップする

など、あくまで個人的に楽しむためだけのものであるのは、念のために明記しておく）。

ぼくが現物を拝見したことのあるグッズは、ＦＳＫ（フィギュアスタンドキーホルダー）のほかには、

伸び子さんオリジナルデザインのパーカー、Ｔシャツ、ペンライト用フィルム、スマートフォンケース、

マグネットなどだろうか。しかも、それぞれ数種類のヴァリエーションがあった。

伸び子さんはオリジナルロゴや写真選びのセンスがすばらしくて、彼女がグッズ用に選ぶ稲場さんの

写真はどれも欲しくなるショットのものばかりである。

伸び子さんとは、「稲場愛香ファンクラブツアー i 北海道 ～のっこり とうきび けぇ！～」の大夕

食会で知りあった。２日ともおなじテーブルで、彼女はすぐ右どなりの席だった。

大夕食会がはじまると、テーブル上にたくさんのグッズを並べていく伸び子さん。ＦＳＫがつぎから

つぎへと披露されていくのだが、なにかがおかしい。

よく考えると、こんなにたくさん、しかもみたことがない稲場さんのＦＳＫがずらりと並んでいて、

なんと壮観な眺めである！

そうか、この方が伸び子さんなのだなと直感して、最終日の昼食後の時間にたまたまおみかけしたさ

いに話しかけてから、親しくしてもらっている。

このとき、伸び子さんから自作のＦＳＫをいただいた。

それは稲場さんと森戸知沙希さんが手をつないで並んでいるもので、彼女がいろいろな場所で写真を

撮って、SNSに載せるのに使っていたはずの自作FSKなのだ！

大切なものをいただいて、非常にうれしい反面、あまりに申し訳ないので、このFSKはバッグに入れて、いつももち歩いている。現場で彼女に会ったときに、いつでもお見せできるようにしているのである。

ちなみに一度、FSKのつくりかたをたずねたことがあるけれど、「とにかくめんどくさい」ということだった。そんな手間暇がかかるたいへん貴重なものをいただいて、ほんとうに感謝しています。

伸び子さんをぼくが尊敬しているのは、稲場さんだけを応援しているのではなくて、Juice=Juiceと並行して、カントリー・ガールズを一貫して応援しつづけていたからである。

ぼくがいかに「こじらせ」てしまっているかということは本書後半に書いたが、稲場さんの卒業後、ぼくはカントリー・ガールズから離れてしまった時期があった。しかし、伸び子さんは稲場さんの活動休止とグループ卒業後も、カントリー・ガールズをずっと応援してきたのだ。

アイドルを好きになって応援する過程は、ひとそれぞれで異なっていて、恋愛と同様に人間の数だけ種類があるということはわかっている。それでも、伸び子さんのように、グッズ制作やSNSでの応援などで、ファンとしての思いの強さを非常にポジティヴに発揮できる人のことがとてもうらやましいのである。

3.

稲場愛香さんの
Juice=Juice 加入

《Juice=Juice#2 -¡Una más!-》の衣装

Juice=Juiceに加入した稲場さんの最初の衣装。Juice=Juiceナ
ンバー全員が同一デザインとなっており、グループアイドルに復帰
した稲場さんを象徴する衣装でもある。ぼくが稲場さんとはじめて
2ショットチェキを撮ってもらったのも、この衣装だった。材質が異
なる複数の生地が使用されていて、シルバーのノースリーブ・セパ
レートインナーのうえに丈の短いハッピ状のトップスと、ボトムスは
ショートパンツにスリットが深いミニスカートを重ねる仕様で、色は
バイオレットのグラデーションを大胆に使用して、近未来感をただ
よわせたデザインに、黒のハイサイブーツである。この衣装のナン
バーさんが並ぶ《Juice=Juice#2 -¡Una más!-》のジャケットは
水色の背景とあいまって、夏発売のアルバムにふさわしい清涼感に
あふれていた。

稲場愛香さんの消失

「先生、たいへんです！　今度のハロコンの出演者に稲場さんの名前がありません！　ネット上では引退説も出ています」

ベルリン滞在中のぼくに、稲場さんの復帰をメールでいち早く教えてくれた、あの女子学生からのメールだった。２０１８年６月11日月曜日の昼下がりのことである。

そんなバカな！

だが、調べてみると、たしかに２０１８年夏の「ハロコン」の出演者に稲場愛香さんの名前がない。

彼女が活動再開してから、ようやく９ヵ月が過ぎようとしていたときである。稲場さんはこの冬の「ハロコン」に、どのグループにも属さないまま、ソロでの出演をめでたくはたしたばかりだった。

しかも、心待ちにしていた「稲場愛香ファンクラブツアー in 北海道 ～のっこり とうきび けぇ！～」が開催されるのは、この週末の６月16日土曜日からなのだ。ところが、旅行会社からはなんの連絡も来ていない。

どういうことなのか、まったくわからない。

ぼくのこの時期の仕事としては大学での授業以外に、アドルフ・ヒトラーの右腕と称されたハイン

リヒ・ヒムラーが主宰する学術協会「アーネンエルベ」に関する研究書を翻訳していた。強制収容所のユダヤ囚人を利用して、非人道的な人体実験をくりかえしていた学者組織についての専門書である。

この日もそれまではこの翻訳作業に没頭していたのだが、あのメールを読んでから、激しく動揺してしまった。専門書ゆえにただでさえめんどうくさいドイツ語がまったく頭に入らない。落ち着いて、ふたたび仕事に集中できるようになるまで、1時間ほど要したのだった。

Juice=Juice 第3期メンバーとして

すべての謎が明らかになったのは、この日から2日後の6月13日（水）に配信された「ハロ！ステ#274」である。

この配信番組内の「稲場愛香 今後の活動について」というコーナーで、彼女のJuice=Juice加入が正式にアナウンスされた。このコーナーのクレジットにあるとおり、「5月某日」にサプライズによる稲場さんの加入発表と、彼女とJuice=Juiceメンバー7人との感動の対面がおこなわれていて、そのようすがしっかりと収録されていたのである。

稲場さんがうれし泣きしているのをみて、もらい泣きしてしまったが、当然ながら、予想外の展開だった。

同日夜、公式ＨＰでも「稲場愛香 Juice=Juice 加入について」が掲載されて、夏のハロコンから

Juice=Juice に加入して活動していくと同時に、北海道でのローカルアイドルとしての活動を継続していくことも公表された。

稲場さんのラジオでも、６月21日からはタイトルコールが『Juice=Juice 稲場愛香のまなりある』に変更されていた。もともと予定どおりだったのだ。

この決定によって、同年７月16日の「研修生北海道定期公演 Vol.6」とカントリー・ガールズのわずかな現場をのぞけば、ぼくが足を運ぶのはすべて、Juice=Juice の現場となったのである。

Juice=Juice のこと

さて、2018年７月末の時期には、ハロー！プロジェクトについてはカントリー・ガールズとBerryz 工房のほかは、グループ名と特定のメンバーさん以外はそれほど知らなかった（現在でこそ、ハロプログループであれば、ほぼ全員のメンバーさんについて認識していると思う）。

だから、Juice=Juice というグループについても、ほとんどなにも知らなかった。ハロー！プロジェクトのアイドルグループ全般については、ほんとうに浅い関心しかもっていなかったのだ。

ハロー！プロジェクトの所属事務所アップフロントグループのタレント情報を公開する配信番組『アプカミ』をときどき視聴していたので、そのオープニングテーマに聞き覚えはあったのだが、それが Juice=Juice の楽曲〈Dream Road 〜心が躍り出してる〜〉のイントロダクションであることも認識し

ていなかった。

いまでこそ、この曲とふりつけのコンテンポラリー・ダンスは、Juice=Juice 楽曲のなかで最も好きなもののひとつになっているのだが……。

そういうわけで、Juice=Juice の各メンバーさんについても、まことに申し訳ないことながら、当時はそれほど詳しくはなかった。そんな状態から、現場に通いつづけているうちに、ぼくなりにメンバーさん全員のことを少しずつ知るようになった。

稲場さんが Juice=Juice に加入してから、ぼくが最初に感じたのは、やはりカントリー・ガールズのメンバーさんとの身長のちがいである。

この時点になってようやく気づいたのだが、Juice=Juice のなかでは、稲場さんがとくに小柄にみえてしまう。つまり、カントリー・ガールズがとにかく小柄なメンバーさんで結成されていたということとなのだ。

以下、Juice=Juice のメンバーさんに対して、稲場さん加入以後からの現場でのオタク活動を通して、ぼく個人が感じた勝手な印象を書いてみたい。

工藤由愛さんと松永里愛さん

このおふたりは、ぼくが Juice=Juice Family になってから加入した第4期新メンバーさんである。

この現役中学生メンバーさんのなにがすごいかというと、新８人体制となってのおひろめ以降、わずかな時間しかなかったはずなのだが、２０１９年夏の「ハロコン」後半やライブツアー「Con Amor」から６人のメンバーさんとともにパフォーマンスしても、まったく遜色のないユニゾンを披露したことだ。

ぼくのような素人には、最初からこの８人のグループだったかと思わされるほどの完成されたステージだった。このあたりがやはり、ハロプロ研修生制度というアイドル育成システムのすごさなのだろう。

稲場さんとおなじ北海道出身の工藤由愛さんのタコ好きはすごく楽しい。とても個性的なタコデザインのTシャツやタコグッズのコレクションは、ブログに掲載された写真で紹介されるたびに、驚きの連続である。彼女のブログの文章にも、「食べタコとありますか」というふうに、ところどころに「タコ」ということばをなにげなく入れてくるのも読んでいて、ほんとに愉快なのだ。

そんな工藤さんのパフォーマンスは、いつも前髪が汗でくしゃくしゃになるほどに、ひたむきで一所懸命で、まっすぐな視線もまぶしい。

ステージ上での工藤さんのパフォーマンスを眼にするたびに、「人生をもっと真摯に生きよう、もっと正しく生きなければならない」と、ぼくはいつも思い直す。

人生の折り返し地点を過ぎたアラフィフの中年男性に、このような思いをいだかせるほど、工藤由

愛さんの一途な身体運動ときまじめなまなざしは、ぼくの胸を打つのである。

工藤さんのブログは毎日が長大で、グループの先輩メンバーさんへの感謝、同期の松永さんとの初々しい活動体験、中学での体育の授業や給食などの学校生活のことがたくさん書かれている。その内容のあまりの愛らしさに、もはや父親目線でしか読めなくなってしまうのだ。

一方の松永里愛さんはというと、最年少メンバーにもかかわらず、Juice=Juice の楽曲とパフォーマンスを、さも簡単であるかのように、さらりとそつなくこなしてしまう圧倒的なスキルを有している印象である。

ダンスだけでなく、歌唱のほうもほかのメンバーと比較して、見劣りすると感じたことは一度もない。

松永さんのパフォーマンスをみていて、「最年少だから」とか、「まだ加入してまもないから」などと思ったこともない。それほどまでに洗練されている。

ライブでの松永さんのMCは、とてもにぎやかだ。ときには話のニュアンスがよくわからなかったり、なにがそんなに楽しいのかがわからなかったりするときがあるけれど、ぼくの心には懐かしい郷愁みたいなものがいつもわきあがってくる。

というのも、大阪出身の松永さんの、頭のネジが抜け落ちているかのような底抜けに元気で明るいトークやそのノリは、おなじく大阪出身のぼくには、小学生や中学生のときのクラスメイトにかなら

88

ずひとりはいたような女子のそれを思い出させるからである。松永さんが関西弁で話すことはないのだが、にもかかわらず、彼女が話す雰囲気から大阪出身ということを、ぼくは感じずにはいない。

工藤由愛さんと松永里愛さんはぼくに年相応の分別をもたらしたり、はるか昔のことを懐かしく思い出させたりするような、これからのメンバーさんなのである。

梁川奈々美さん

稲場愛香さんの Juice=Juice 加入が決定した時点で、ぼくが唯一知っていたメンバーさんが梁川奈々美さんである。というのも、梁川さんはカントリー・ガールズからの兼任メンバーであるからだ。

カントリー・ガールズの先輩であった稲場さんが、今度は新メンバー（すなわち自分の後輩）として加入するという事態について、梁川さんがほんとうはどのように思っていたかは、彼女がすでに芸能界を引退した現在では、われわれ一般のファンにとって永遠の謎である。

稲場さんがまだカントリー・ガールズに所属していたころ、ぼくは梁川さんがすごく好きだった。まだリアルJCだった彼女の明るく幼い笑顔に対して、前髪なしの黒髪ロングというおとなのヘアスタイルがよく似合っていて、そのコントラストがとてもエレガントに感じられた。

《恋はマグネット》のMVでみられる梁川さんのせつない表情は、いまみても、幼さとおとなびた雰囲気ときわだつ上品さのブレンドが絶妙である。

そんな梁川さんが中学生離れした語彙を使用した意見やコメントを語るところも、とても楽しかった。

アイドルにとって最も重要な要素のひとつがキャラクター性なのだと教えてくれたのは、彼女である。

ぼくがいちばん好きなのは、2016年1月10日の公演を収録した『Hello! Project 2016 WINTER DANCING! SINGING! EXCITING!』の「ハロプロなう!!」というテーマトークのコーナーでの梁川奈々美さんだ（ちなみに、このソフトは7人体制時代のカントリー・ガールズが参加した公演を収録した数少ないもののひとつである）。

MCがシャ乱Qのまこと氏と嗣永桃子さんによる進行なのだが、カントリー・ガールズの山木梨沙さんがカエル柄と無地の白い靴下をふぞろいで履いていた日のことを、森戸知沙希さんがおもしろい内容として話すのだが、正直ちっとも盛りあがらない。

すると、この森戸さんのトークをどう思うかと、嗣永さんが梁川さんにコメントを求めるのだ。

「話しかたにも、森戸さん独特のふんわり感が出ていたというか、スベるとかスベらないとかそういう概念を超越したかわいらしさが存分に発揮されていて、すばらしいトークだったと思います!」

当時は中学生だったにもかかわらず、豊富な語彙と個性あふれるレトリックを笑顔で駆使するトー

90

クスキルこそ、梁川さんの真骨頂なのだった。

このあとの場面で、嗣永さんみずからが語る自身のおもしろエピソードとカントリー・ガールズのメンバー６人との「連携プレー」は、稲場愛香さんの「おもしろさの質がちがう、なにこれ」発言もあって、なんともほほえましい。

梁川奈々美さんは２０１９年３月11日をもってハロー！プロジェクトを卒業し、芸能界も引退した。

段原瑠々さん

梁川さんと同時に Juice=Juice に加入した高校生メンバーが、段原瑠々さんである。広島弁でブログを書き、広島東洋カープが好きという地元愛にあふれたところも、好感がもてるメンバーさんなのだ。広島弁とはこれほどかわいらしさがあふれる方言だったのかと、広島弁で書かれた彼女のブログを読むたびに思ってしまう。アイドルと高校生を両立している段原さんのきまじめさと十代の女子の明るさが広島弁でつづられていたからである。

段原さんの少し面長で美しい笑顔とすらりと長身のプロポーションは、古代ギリシア彫刻のアフロディテ（ヴィーナス）像をいつも想起させる。

歌もダンスもダイナミックにこなす彼女のソロパートは、その両方が毎回のみどころである。若さをハンデとすることをみずから許さないようなパフォーマンスは、非の打ちどころがまったくみつか

らない感じである。

広島県出身の段原さんの8月6日付のブログを読むたびに、日本人として胸がはりさけそうな思いにとらわれることも付記しておこう。

ところで、2017年の配信限定楽曲〈Fiesta! Fiesta!〉はとりわけ、彼女のための曲といえるかもしれない。

パワフルに歌いあげる冒頭のソロパートと、間奏のラテン系の情熱的なリズムに合わせた、ちょっとセクシーで扇情的なソロダンスは、段原さんの卓越したスキルをみせつけて、ライブのテンションを最高度に引きあげてくれるのだ。

個人的には、〈微炭酸〉の最後のソロパートである「今更届いたってダメ」の歌詞を歌う段原さんの歌声のせつなさにも、心をしめつけられてしまう。

それでいて、ライブ中のMCでは、ステージ上の鋭いパフォーマンスとはうってかわって、おっとりとした話しかたで、段原さんがやはり等身大の10代の女子であることを感じさせる。

いつもライブやイベントで逢う段原さんは謙虚な雰囲気にくわえ、明るくて、感じがよくて、きらきらと輝いていて、まぶしい印象だ。

握手会で彼女と握手するときには、自分もこんなふうに生まれたかったと、つい思ってしまうのである。

植村あかりさん

大阪生まれで大阪育ちのぼくにとって、大阪出身の植村さんは松永里愛さんと同様に地元びいきのメンバーさんである。

ステージ上ではひときわかっこよくみえる Juice=Juice のメンバーさんのなかでも、植村さんは別格だ。モデル風のすらりとしつつも少し肉感的なプロポーションにくわえて、グラビアなどではロングヘアーがこのうえなくセクシーで、おとなっぽいイメージである。

特筆すべきは、〈禁断少女〉などのセパレートの衣装だとよくみえるのだが、腹部左側にあるほくろがなんとも悩ましい。

ところが、声や話しかたは甘くて、ちょっとあどけない感じがかわいらしくて、そういうギャップもまた、彼女特有の魅力になっている。

つまり、おとなびた植村さんがドラマ『武道館』での NEXT YOU メンバーでセンターの堂垣内碧役で、キュートさによせた彼女が舞台『タイムリピート』での料理人リョウ役に相当するだろうか。

イベントなどで植村さんをみていると、かつては MC が少し苦手な雰囲気であった。いつも明るい笑顔の彼女はけっして顔には出さないけれど、宮崎さんや金澤さんに指名されると、

「きたー！」という覚悟のようなものが一瞬、植村さんの表情から感じられた。

神戸ハーバーランド・スペースシアターで開催された、〈「ひとりで生きられそう」って それってね え、褒めているの？〉、〈25歳永遠説〉のリリースイベントのMCで、指名された植村さんが前者の曲 についてコメントを求められたときのことである。

前日のNHK大阪ホールでのコンサートを観覧した彼女のお母さんのことばがあまり自分を褒めて いるようには聞こえなくて、「それってねえ、褒めているのって感じでした！」というエピソードを披 露すると、会場のファンに受けて、かなりの反響があった。

それが植村さんにはとてもうれしかったらしく、「きょうはもうこれだけで充分に満足して帰れま す！」と感激したようすで、その満面の笑顔がほんとうにかわいらしかった。

グラビアではおとなっぽい表情が魅力の植村さんは、美しさとセクシーさがいつも着目されがちだ が、彼女もぼくのゼミ生たちと同年代であるゆえに、20歳前後という年齢相応のかわいらしさも、ふ んだんにもっているのだ。

ぼくがそんなふうに勝手に思っていた植村あかりさんだが、2019年秋以降にMBSラジオの『ヤ ングフライデー』と『ラジオでもない音』というラジオ番組のパーソナリティを新しく担当するよう になって、トークに対してとても積極的になったように感じられる。

とりわけ、『ラジオでもない音』は、後見人の三遊亭とむ氏をふりまわす植村さんの明るいトークが
とても心地よい。15分ほどの番組だけれど、毎回笑わされて、エンディング時にはすごく癒された感
じになるという、ぼくにとってはデトックス効果が非常に高い番組だった。

それゆえ、またラジオやテレビのバラエティ番組などで、トークが楽しい植村さんが活躍できる日
が早く来てほしいと切に願っている。

宮本佳林さん

いまだグループに属しているにもかかわらず、2019年秋にソロライブツアーをおこなったとい
うハロプロ初のメンバーさんである。そして、このツアーはソロ活動へのトライアルだったらしく、
2020年2月に、宮本佳林さんの Juice=Juice とハロー！プロジェクト卒業が発表された。

ちなみに、彼女はぼくにとって最も危険なメンバーさんである。

Juice=Juice の各メンバーさんはアイドルとしてルックスも技能も高いので、ぼくが途中からメンバ
ーさん全員が大好きになっていったというのは、ほんとうのことである。

だからといって、ほかのメンバーさんに「推し変」したりはしない。もともと稲場さんのオタクな
のだから、稲場さんめあてで現場にゆくのは、ふつうのことだ。

ところが、ぼくにはこの宮本佳林さんだけは非常に危険なのだ。

稲場さんとおなじく、ハロプロダンス部に所属する宮本さんは、稲場さんに匹敵するダンスパフォーマンスのみならず、秀逸な歌唱力、カメラアピールもモーニング娘。'20の佐藤優樹さんのようにきわめて魅力的で、稲場さんとはまったくタイプが異なるかわいらしいルックスや歌声に、ふと気がつくと、心を奪われているからである。

そういうわけで、握手会のときに、宮本さんから上目づかいで「ありがとー!」と元気よく握手してもらえると、ぼくは「稲場さん推し」としてのアイデンティティを強制終了させられて、「宮本さん推し」としてリブートさせられるような感覚におちいってしまうのだった（宮本さんくらいの年齢の子どもがいても、まったくおかしくない中年男性が非常に気もち悪いことを書いているという自覚はあります）。

宮本さんの上目づかいの表情からあふれ出る圧倒的なかわいらしさは、〈禁断少女〉の落ちサビを歌っているときの彼女をご覧になっていただけると、おわかりになると思う。

同様に、YouTubeで配信されている『OMAKE CHANNEL』内の宮本佳林さんによるASMR動画2本も、ぼくにはほんとうに危険だった。

音を出す作業をするために前かがみ気味の宮本さんが、少し上目づかいの姿勢でずっと視聴者のほ

うをみて、ささやき声で話しかけてくれつつも、このうえなく甘美な聴覚体験をさせてくれる。

これは彼女のかわいらしさを凝縮して爆発させた、ファンにとっては至福きわまりない動画なのだ。

宮本佳林さんが Juice=Juice の盤石不動かつ無敵のエースたるゆえんである。

高木紗友希さん

アイドルに必要とされるスキルが基本的にきわめて高いハロプログループ内で、最高の歌唱力を有するメンバーの筆頭候補に高木紗友希さんの名があがることに、異論をとなえるハロヲタはまず存在しない。

それほどまでに、高木さんの歌唱力はほかのメンバーの追随をほとんど許さないレベルであって、モーニング娘。'20 の小田さくらさんと双璧をなしている。

前述のフジテレビ系の音楽番組『Love music』内での「ハロプロ全58人が選ぶ禁断のランキング【歌が上手いメンバー】」では、小田さくらさんをおさえて、堂々の第1位に輝いた。

2018年の武道館公演の時期からショートカットにしている高木さんがソロパートを歌っているときは、とてもセクシーで、まさしく「歌姫」にふさわしい。

リリースイベントのミニライブなどで高木さんが歌うとき、いつも気もちを入れこんでいるからだろうか、ときにはほんとに泣いているようにみえる。

〈微炭酸〉ほか2曲のトリプルA面のリリースイベントのミニライブでは、3曲のなかでお気に入りという〈ポツリと〉を歌っている彼女の頬を涙が流れているように、ときおりみえたけれど、おそらく見まちがいではなかったと思う。

とはいえ、とても小顔でぱっちりと大きな眼が印象的な高木さんは、いつも元気で天真爛漫でけた外れに明るくて、Juice=Juiceのムードメーカーでもある。

彼女も仲間思いのやさしい性格なのだろう、梁川さんや宮崎さんの卒業公演では、いつもの明るさとは対照的な泣き顔がせつなかった。

ぼくが高木さんをほんとうに好きになったのは、舞台公演『タイムリピート』（2018年）での機関長エイジ役の好演をみてからである。

通常はアイドルとしてのかわいらしいふるまいを求められているだろう彼女たちだが、高木さんが演じるエイジは、がらっぱちだが熱血漢で思いやりのある男性機関長という役どころであった。これが彼女の明るく元気な性格にぴたりとはまっていて、職人風のからっとした思い切りのよい演技がすばらしかった。

ドラマ『武道館』（2016年）での安達真由役も好きだ。いまからすると少し幼い感じの高木さんがいつもの元気さを少しおさえ気味にして、アイドルが普段はみせない部分の等身大の素顔をいじら

しく演じているのも好印象だった。

さすが、髙木紗友希さんも天下のハロプロアイドル、最高の歌唱力を有するだけでなく、演技力に

おいてもけっして遅れをとらないのだ。

金澤朋子さん

リリースイベントのミニライブ後の握手会では、Juice=Juice メンバーが横一列に並んでいるところ

をひとりずつ握手していくのだが、最後に握手するメンバーさんが金澤さんのときには、とりわけう

れしい気持ちになる。

というのも、あの「高速回転」のなかで、彼女は握手するファンひとりひとりになにかひとことを

上乗せしようとしてくれることが多いからだ。

あるとき、彼女がアップしていたブログの写真をみて、驚愕した。

一言サイン会のときに、自分は書くのが遅いからという理由で、なんと休憩時間中に色紙にサイン

（しかも、アルファベットと漢字の２種類！）をあらかじめ書いておくというファン泣かせの「神対

応」なのだ。

宮崎さん卒業後にサブリーダーからリーダーに就任した金澤さんは、そういう気づかいをしてくれ

るメンバーさんである。

そして、それはファンだけでなく、ほかのメンバーさんに対しても同様で、梁川さんや宮崎さんの卒業を思ってステージ上で涙する彼女に、おなじく涙を誘われた。

たとえば雑誌『Vジャンプ』のウェブインタビュー記事などでも「セクシー担当」と紹介されている金澤さんだが、かっこよい、りりしいといったイメージも強い。舞台『タイムリピート』での副船長ジン役が似合っているのも道理である。

《ひとりで生きられそう》って それってねえ、褒めているの?》のミュージックビデオ後半4分の1の主役は金澤朋子さんといってよいほど、彼女のりりしい表情やダンスのとても鮮烈なカットが目白押しである。

ファンひとりひとりに対して非常に丁寧でいて、さばさばした雰囲気のうえに、美しさにりりしさを上乗せしたヴィジュアルのためだろうか、ほかのメンバーさんよりも女性ファンが一段と多い印象である。

2018年8月にアルバム《Juice=Juice #2 -!Una más!-》の発売記念イベントがベルサール飯田橋ファーストで開催された日のことである。

この日、金澤さんは持病による体調不良で欠席したのだが、入場待機列に並んでいたぼくのすぐ後

100

方には、たまたま彼女の女性ファンが数人つづいていて、金澤さんをものすごく心配していたのをいまでも覚えている。

ぼくが金澤さんを「尊敬」しているのは、その持病と闘いながらも、闘病のたいへんさをおくびにも出さないプロフェッショナルさゆえである。

ぼくのようながさつな人間は充分に注意して書かなければならないのだが、その持病とは子宮内膜症、容易に完治しえない女性特有のたいへんな難病である。金澤さんのような若い女性がそうした難病に罹患していること自体に、ぼくなどは胸をひどく痛めてしまうのだが……。

金澤朋子さんはまちがいなく、おなじ難病に立ちむかう女性たちを後押しする希望の存在なのだ。

この難病をかかえながら、アイドルという、人に生きる力をあたえる仕事に真剣に取り組んでいる

宮崎由加さん

2019年6月17日の「ハロプロプレミアム Juice=Juice CONCERT TOUR 2019 ～JuiceFull!!!!!!!!～FINAL 宮崎由加卒業スペシャル」でJuice=Juiceを卒業した元リーダーの宮崎さんであるが、その細くて長い手足が外国人モデルを思わせるスタイルのよさは、ファッションブランド evelyn や An MILLE のモデルをつとめていることからも証明されている。

「上品なお嬢さん」といった雰囲気の宮崎さんは「困り顔」が特徴的といわれるが、ちょっとたれ目

がちのところが、彼女の美しいヴィジュアルにかわいらしさもまた存分に封入している。彼女が自身の日替わり写真などに描く自画像のキュートさは、宮崎さんのかわいらしさそのものをみごとに表現していると思う。

とりわけ、稲場さんのJuice=Juice加入決定後に全メンバーさんのブログをチェックしはじめて以降、毎日、ぼくは宮崎さんのブログを楽しみにしていた。

漢字ひと文字のタイトルではじまって、「じゃ(·ω·)/またね♡」で終わる彼女のブログは、ぼくの記憶ちがいでなければ、2018年夏の元モーニング娘。メンバーによる交通事故が事件化して、ハロプロ所属メンバー全員がブログ更新を停止していた3日間以外、毎日更新されつづけていた。

毎日のブログ更新という点だけでもすごいのだが、気取ったところがない自然体の文章で20代前半のふつうの女子がつづった感じでありながらも、とても落ち着いた文体がいつも好ましかった。

しかも、おそらくリーダーとしての役割なのだろう、イベントやツアーなどを告知するさいにも、嫌みのない、しかも押しつけがましくない書きかたが、ファンへの気づかいに対する宮崎さんの非凡な才能を感じさせた。

それは彼女のファンであれば、ライブでの宮崎さんのMC進行の手際よさなどからも容易にうかがえるものである。

（失礼ながら）いつも学生をみている視点からすると、宮崎さんはアイドルや芸能人でなく、一般企業に就職していたとしても、企業人として問題なく出世する才人タイプの女性のように思われる。

そんな知性あるしっかりとした性格が、宮崎さんの「上品なお嬢さま」という容貌とともに、知性と品を兼備した「リーダー」にふさわしい風格をあたえていた。

もしも、という仮定はまったくありえないのだけれど、もしもカントリー・ガールズよりも先にJuice=Juiceと出会っていたなら、ぼくはきっと宮崎由加さん推しになっていたと思う。

じっさいに、卒業後の宮崎さんとの2ショットチェキを、２０１９年6月下旬と11月末の Ân MILLE 大阪店でのイベントで撮ってもらった。

だが、宮崎さんと出会うのが遅すぎた。

彼女のことをよく知るまえに、宮崎さんは〈25歳永遠説〉という楽曲とともに卒業してしまったからである。

〈25歳永遠説〉のミュージックビデオの最後のカットで、メンバー全員と談笑していた宮崎由加さんがふりむきざまに「うまくいくよ　わたしなら」と歌っているときの最高の笑顔は、ファンの心に深く刻みこまれたまま、これからも永遠に色あせることはないだろう。

このおふたりを同時に紹介する理由は、ぼくが現場で会うときはたいてい、おふたりがいっしょにいるからである。

彼女たちとはじめて話した場所は、稲場さんの北海道バスツアーの神戸空港へ向かう復路の飛行機のなかだった。ぼくの席がまいこさんとみさとさんの隣席だったのだ。

「このおふたりを、どこかでおみかけしたはずなのに」と、記憶をたどっていくと、ぼくが現場デビューした『研修生北海道定期公演Vol.5』にたどりついた。

当日券の抽選待ちで何人か先におなじく並んでいたほか、当選後に入場したのちに、ぼくがいた最後列の右側のちょっと離れたところにいたおふたりであったことを思い出したのだ。

このときは、おふたりとも「愛香」と胸に大きく書かれた赤いTシャツを着ていたのだが、ほとんど後ろの壁に着きそうな後方であったので、ステージがみえにくそうなのがとても気の毒に思われた、あの女性ふたり組だった。

機内で話しかけると、あのときのおふたりで正しかった。スマートフォンに保存していた当日券の写真をみせてくれた。

京阪神のJuice=Juiceのライブやイベント、「ハロコン」に参戦すると、おもしろいことに、大阪仕住のまいこさんとみさとさんのおふたりとは、なぜか地元の現場ではそれほど会わない。

どういうわけか、おたがいに遠征してきた札幌や東京のほうがよく会うのである。稲場さんの Juice=Juice 加入後にはじめて現場でおみかけしたときには、まいこさんもみさとさんも、すでにホットピンクのオタＴをおそろいで着ていた。

現場で毎回いっしょにいるのを眼にするこのおふたりだが、じつはオタクのなかですごく目立つ。というのも、まいこさんとみさとさんご自身がそれこそタレントのようなルックスであって、しかも、おそろいのオタＴを着用しているので、眼に留まりやすいのだ。

稲場さんオタクとしてのこのおふたりは、いつも心のこもったあたたかい応援をしているという印象で、稲場さん自身もお気に入りのファンといった感じである。

このおふたりもやはり熱烈な稲場さん推しだけあって、西日本を中心に全国に遠征している。

２０１９年１月のオリックス劇場での「ハロコン」２公演目ではめずらしく、開場後の会場内でおふたりと会った。この日のぼくの席は、ステージにむかって右側ブロックの最前列であったのだが、おなじブロックの少し後方右寄りに、まいこさんとみさとさんがなかよく連番で座っていた。

コンサート終幕時に、稲場さんがステージ右側に退場していくときに、客席のだれかに気づいて、そちらに手をふりながらはけていった。位置的には、まいこさんとみさとさんの席の方向である。

《微炭酸》ほか２曲のリリースイベントが神戸ハーバーランドで開催されたさいに、おふたりをＣＤ発売前の待機列にみかけて、「ハロコン」での稲場さんのファンサービスについて話題にしたところ、はたして、まいこさんとみさとさんに向けられたものだった。

それにしても、彼女たちのバイタリティにはいつも感心させられる。

バスツアー「Juice=Juice Fanclub Tour ～Miracle×Juice×Bus3～ in Naeba」の解散時のことである。

13台のバスがつぎつぎと停車する解散場所は、東京駅丸の内中央口に直結する行幸通りである。バス降車後のたくさんの参加者たちが東京駅方面に歩いていくのだが、その人ごみのなかを、ものすごいスピードで走り抜ける女性たちがいた。

青信号が変わるまえに大名小路を横断しようとするまいこさんと、キャリーバッグをひきずりながら彼女を追いかけるみさとさんである。

時計をみると、いまは夜9時過ぎ、急げば新大阪駅着最終の新幹線に間にあう時間なのだ。

バスツアー2日目の夜で、長らくバスで揺られつづけたあとだから、疲労が蓄積しているはずなのだが、翌日は月曜日、仕事があるのだろう。

後日、おふたりが最終の新幹線に無事に乗れたことはうかがったけれど、「お仕事」と「推しごと」を両立させるためには、女性であっても、つまるところは体力勝負なのである。

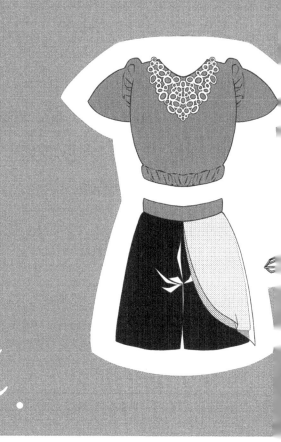

4.

推しに逢いにゆく
(Side B) Juice=Juice 編

〈微炭酸〉の衣装

Juice＝Juice加入後の稲場さんが参加した最初のシングル、トリプルA面〈微炭酸 / ポツリと / Good Bye & Good Luck!〉はそれぞれ3曲分の衣装が用意されたが、これは〈微炭酸〉の衣装。これも基本デザインを踏襲しつつも、袖、襟もとや襟まわりの装飾のほか、ボトムスのリボンやフリル、ショートパンツとミニスカートなど、デザインがメンバーさんごとに異なっている。〈微炭酸〉の間奏では、ともにハロプロダンス部メンバーの稲場さんと宮本佳林さんがこの衣装で、「しゅぱぱぱぱ」という音が聞こえてくるかのように、両手を回転させる息のあったダンスパフォーマンスをみせてくれるのが印象的である。

1．リリースイベントにゆく 《Juice=Juice#2 -¡Una más!-》 発売記念イベント

東京ドームシティラクーアガーデンステージ、お台場パレットタウンパレットプラザ

真夏のリリースイベント

稲場愛香さんが加入したJuice=Juice の最初のCDはアルバムだった。新メンバーの彼女が参加した楽曲がないのにと思っていると、稲場さんも参加した新曲3曲を収録しての発売とのことだった。

このセカンドアルバム《Juice=Juice#2 -¡Una más!-》発売記念イベントは、ぼくにとってはまたもやはじめてのリリースイベントだった。2018年7月31日の東京ドームシティラクーアガーデンステージと8月1日のお台場パレットタウンパレットプラザステージの2日間ともに参加した。

イベント自体は夕方にはじまるのだが、それ以前にCDを購入しなければならないために、CD購入待機列に並ぶのは真夏の炎天下で、直射日光にさらされる時間も長くて、なかなかたいへんだった。

この手のイベントで最も重要なのは、優先観覧券、それも少しでも小さい数字の整理番号のものを引くことである。というのも、この整理券の番号順に呼び出されて、優先観覧エリアに入場するからで、このくじ運こそがすべてだといってもいいだろう。イベント会場によっては、ちょっとうしろのほうの位置になると、ステージ上の彼女たちがまったくみえないこともあるからである。

ラクーアのばあい、スタッフの方がランダムに並んでいるはずの山の一番上の券をわたしてくれる

109

のに対して、お台場のパレットプラザでは、箱のなかから自分で引かせてくれる。

そして8月1日のお台場で、整理番号2番を引くというビギナーズラックにめぐまれた。

それゆえ、このイベントのことは、お台場パレットタウン屋外のパレットプラザステージでの体験を中心に記すことにしたい。

最前列でのミニライブ

集合時間に間にあわせて、集合場所にいくと、スタッフによってすでに整列がはじまっている。番号順に呼び出されて、荷物の中身と整理券の確認、そしてビニール製ごみ袋をもらって、優先観覧エリアへ入場する。

このときは札幌以来の2度目の体験なので、なぜごみ袋が配布されるのかもすでに理解していた。

整理番号ひとケタというのは、その後のシングルのリリースイベントでも引いたことはあるが、2番というのはいまのところこのときが最初で最後だった。2番目に入場するのだから、優先観覧エリア内の最前中央部に陣取ることはいとも簡単である。

この日は収録があったために、ステージと観覧エリアのあいだのスペースには大きなカメラが設置されていて、そのすぐ後方という位置にいた。

これ以降、いろいろなイベントやライブでもずっとそうなのだが、この入場してから経過する時間、

すなわち入場後にライブがはじまるまでの時間が個人的には苦手である。周囲の人びととの距離も近いうえに、身動きせずにじっとおとなしく立って待っているのがちょっと苦痛に感じてしまうのだ。

やがて、ステージ周辺から歓声がわきおこる。Juice=Juice のメンバー８人が会場へやってきたのだ。

ステージ正面左右に設置されている控室に入っていくのがみえる。

ミニライブ開始まえにかならず公開リハーサルがあるのは、その後のイベントでの体験から知った。マイクや音響機材のテストのほかに、メンバーさんはパフォーマンスしながら、フォーメーションの位置取りなども確認をしているようである。それぞれのイベント会場でステージの横幅や奥行きが異なっているからだと思われる。

いずれにしても、リハーサルをきっちりとやってくれるのは、こうしたイベントに対する運営サイドの真摯さが感じられて、とてもありがたい気もちになる。そのために、われわれはすでに何枚もっているCDをさらに複数枚、買い足したりするのだから。

東京ドームラクーアや神戸ハーバーランドスペースシアターでも、ＣＤ購入のために並んでいるすぐ横で、スタッフの方がマイクや音響機器の調整を入念にしているのがよく眼に入るのだが、それが安心させてくれるのである。

ちなみに、神戸のスペースシアターで音響調整のために使用されるＣＤ音源は、アメリカのジャズ・

ロックバンド、スティーリー・ダンの1980年のアルバム《ガウチョ》である。1曲目の〈バビロン・シスターズ〉の冒頭部分が大音響で流れている。学生時代の友人がよく聴いていたので、ぼくが知っている数少ない洋楽なのだが、すごく懐かしい。

ついに、メンバー全員がガーデンステージに登場、ミニライブがはじまった。

自分の眼のまえには、だれもいないという前列中央の見晴らしのよさ。ステージとは2メートルくらいの距離だろうか、恐ろしい迫力である。

しかし、あまりの近距離ゆえの感動と興奮がうすれてくると、非常に困ってしまった。

Juice=Juice渾身のパフォーマンスに対して、どこを、どのようにみたらいいのか、よくわからないのである。

「在宅オタク」であったがゆえに、カントリー・ガールズやJuice=Juiceのパフォーマンスはこれまですべてテレビやパソコンでみてきた。それらはすべて、ミュージックビデオやライブ映像だった。

だから、いわば「編集」されていない、生のパフォーマンスを、どのようにみればよいのかが、まったくわからないのだ。稲場愛香さんだけをみるにしても、位置が近すぎて、彼女の衣装だったり、表情だったりといろいろ目移りしてしまうのだった。

いまとなってみると、またもやアイドルオタクで知られる前述の嶺脇育夫氏がいうところの距離感

112

がよくわかる。

ぼくは近い席がダメなんですよ。この間、ハロプロの劇団公演が８列目だったんです。熊井［友理奈］ちゃんが出てきたときに、近すぎてのけぞりましたからね。で隣で見ていたカミさんに「近すぎる、近すぎる。ストーリー、わかんない。ダメだ、２階席だな」って。

（岡田康宏『アイドルのいる暮らし』、ポット出版）

大手レコード店の代表取締役社長という肩書をもつ嶺脇氏だからこそ、ある程度の距離を維持することが、仕事もアイドルの応援もつづけられるという秘訣であると、ご自身で述べているのも納得である。

また、かれはアイドルに対しては一種の「妄想」の余地がないとだめで、ここでいう「妄想」とは、アイドルは「テレビとか雑誌とか、間接的に得られる情報の中から自分で組み立てていく」ということのようである。

オタクはそれぞれが自分で〈アイドルの楽しみかた〉をもっているという好例だと思われる。

握手会にて

ミニライブにひきつづき、握手会となるのだが、ここで優先観覧エリアに入場するさいに配布された大きなごみ袋を使用することになる。じつはこれはハロプロのイベント特有の方式で、2014年5月下旬のAKB48の握手会で発生した傷害事件以降の措置として定着したものらしい。

荷物をすべてこの大きな袋に入れて、イベントスタッフにわたすと、メンバーさんと順番に握手していくあいだ、その荷物をあずかったスタッフは、ファンのすぐ背後をずっとついてくると同時に、握手する時間が長くならないように催促する役割もある。最後のメンバーとの握手が終わって、もちろん荷物を返すと、そのスタッフはまた握手列の先頭に戻るというサイクルになっている。

このシステムも少し苦手である。スタッフの方がぼくのうしろに張りついて、手で押されて急かされるのがどうしても落ち着かなくて、メンバーさんとの握手に集中できないのだ。

ぼくはまだ気にならないのだが、これらのスタッフはほぼ男性なので、女性ファンのばあい、人によっては、男性スタッフにすぐ背後にぴったりと寄りそわれるのは、感性的に厳しいのではないかと思われる。

それでなくても、ぼくは猛烈に緊張してしまうので、握手するメンバーさんと眼をあわせることさえできないときも少なくない。

自分でも不思議なのだが、Juice=Juice のメンバーさんとほぼおなじ年齢の女子学生たちを相手に仕事をしているわりに、いつでも激しく緊張しないではいられない。

ましてや、稲場さんのときはなおさらで、握手はしても、ときには彼女の顔もみないまま、つぎのメンバーさんのほうに流されていくこともよくあるのだ。

ひとつには、ぼくがそういうアイドルや芸能人一般とじっさいに逢うということにまったく慣れていないせいである。すでに「観念の世界の住人」という表現を使ったが、芸能人とはテレビやスクリーン、パソコンのモニターを通してみる存在であって、直接に逢って話をする相手ではないのだ。ライブやコンサートにいくことがあたりまえでない人びとにとっては、それが一般的ではないだろうか。

40代後半になって、突如として現場に足を運ぶようになった人間には、そういう日常感覚から脱却するのが難しいのである。現場通いに慣れた現在でも、気分的にはあまり変わっていない。

もうひとつは、握手会の会場やステージにただよう雰囲気もあるのだが、Juice=Juice のメンバーさんたちがすごく洗練されたヴィジュアルをしているからだ。見慣れた女子学生の一般人とは、やはり根本的にちがう。

ほかのアイドルの現場にはまったくいかないので、ハロー！プロジェクト以外のアイドルについてはいっさい知らないのだが、メーキャップやヘアメイクのテクニックなどが非常に高度なのだろう、Juice=Juice の彼女たちはじっさいに美しくて、ほんとうにかわいいのである。

ただでさえ難関オーディションを勝ち抜いたメンバーさんなのだ。

彼女たちがそういうプロフェッショナルな技術を駆使しているだけでなく、つねに努力を重ねて、技術向上をはかっているわけだから、一般人が到達できないような、けた外れに美麗な容姿をしているのは、いわば当然である。

だからこその、天下のハロプロアイドルなのだと思う。

それゆえ、こうした彼女たちの握手会をはじめて体験した2日間は、極度の緊張状態にあったので、記憶していることがじつはあまり多くない。

先頭の金澤朋子さんの二の腕がすごく細く感じたり、高木紗友希さんの小顔にぱっちりした眼や、宮本佳林さんのショートの髪型が新鮮だったり、ロングヘアーがすてきな植村あかりさんの美しさに眼を奪われたり、梁川奈々美さんが思っていたよりもおとなびてみえたり、段原瑠々さんのおだやかな雰囲気など、けっこうふつうのことばかりである。

もちろん、《¡Una más!》の衣装に身をつつんだ稲場さんに逢えたのはとてもうれしかったのだが、じつはこの日、記憶にいちばん残ったのは宮崎由加さんなのだ。

じぃ～。

116

宮崎さんと握手しているあいだ、あのきれいな上目づかいで、顔をすごくみられている感じだった。

ああ、そういうことなのかと、あとで思いあたったのだが、宮崎さんがファンの顔をひとりひとり覚えているといわれているのは、おそらくほんとうなのだ。このときは、はじめて握手会に来たぼくのことを「新顔」だと認識して、覚えてくれようとしていたのだと思う。

握手会とハロヲタの長い歴史

このリリースイベントの握手会はなかなかのスピードでファンの列が進んでいくのだが、だれもがイベントスタッフに逆らうことなく、握手会の列が流れていて、非常に秩序がある印象である。

握手会といえば、アイドルの花形イベントだと思うのだが、これが直接にアイドルと接触する、いわゆる「接触イベント」であるために、いろいろなことが起こるようだ。

たとえば大森望『50代からのアイドル入門』（本の雑誌社）には、失礼なファンと、それへの指原莉乃さんの対応が記されている。

この本によると、「[…]、握手会であるファンが自分の推しメンと握手したあと、となりの指原をスルーしたうえ、わざわざ「おまえとは握手しねーよ！」と言い放ったのに対し、とっさに「おまえ握手しろよ！」と怒鳴りつけた──」というエピソードを、テレビ番組のトークコーナーで披露したと

いう。

ハロプロでもJuice=Juiceのイベントしかほとんどいったことがないぼくには、すごく異常に思える
のだが、こうした状況はほかの48グループの現場でもあまり変わらないようだ。

［…］。人気メンバーはもちろん、不人気なメンバーでもアンチの批判は押し寄せてくる。NMB
48のチームNで、握手会での人気が最下位だったメンバーが「卒業」を発表したとき、彼女は以
下の発言をしている。アンチの凄まじさがわかるだろう。

「握手会で、私はずっと、Nにいることを否定されてきました。なんでお前がNなんだ、って。
お前よりか、Nにいるべき人はいる、って」

「本当につらくて、何回もなんで自分は昇格したんだろうって、本当に悔しくて、でも、それを
言われても、人に勝てるものがない私は、ごめんなさい、って言うしかなくて」

（坂倉昇平『AKB48とブラック企業』、イースト新書）

ご本人はNMB48をすでに卒業されているとのことだが、ほかのアイドルの握手会はまったく知ら
ないので、こうした握手会のようすがぼくにはいっさい想像できない。

ハロー！プロジェクトのばあい、「イベント時のお願いと注意事項」のなかに、「メンバーへの誹謗

中傷、モラルに反する発言・行動はご遠慮ください」と明記されているのに、48グループの握手会のレギュレーションには、それがないのだろうか。

Juice=Juice のアルバム《Una mas!》のリリースイベント以降、シングルCDのイベントに何度も参加したが、ぼくの体験ではこんな場面に遭遇したこともなければ、現場で耳にしたこともない。それほどに、ハロプロの現場は別格ということのようである。

だが、そうはいうものの、ハロヲタの人びとでさえ、現在では「ハロマゲドン」と呼ばれる事件が起こった時期には、マナー違反などではすまされないレベルの行為をする者がいたらしい。

モーニング娘。第5期メンバーでのちにはリーダーにもなった新垣里沙（にいがきりさ）さんに対して、それも握手会ではなく、コンサート中のことである。

「コネ」という大義名分を持って現れたターゲットに対し、心ないヲタの行動は常軌を逸していた。コンサート中の新垣に、「コネ垣！」「辞めろ!!」との罵声を浴びせかけ、MCコーナーで彼女が話し出すと、故意に無視してシラケた空気を作ろうとした。なかには、会場の外で新垣の生写真を燃やす者までいた。

（花山十也『読むモー娘。』、コア新書）

119

新垣さんはこの当時、12歳だったというが、文字どおりに「常軌を逸してい」るとしか思えない。

ほかにも、花山十也『読むモー娘。』には、コンサートなどでメンバーが使用するワイヤレスマイクの電波を傍受して、プライベートな会話を盗聴したうえで、インターネット上に多くの発言を流出させていたことまで記されている。

この件で非常に興味深かったのは、モーニング娘。おとめ組のコンサートでのオタクのリアクションを、石川梨華さんが男性スタッフに「大の大人がだよ……もう、バカっぽくて」とファンを評した発言が漏洩していることである。

しかもそれを、藤本美貴さんの2002年の楽曲〈ロマンティック 浮かれモード〉の最後の部分に、ハロヲタの人びとが「だ・い・の・お・と・な・が」というコールに転用したことだ。

アイドルが自分たちを嘲笑していることばまで、楽曲の応援に組みこんでくるとは、かれらハロヲタの柔軟さと発想に感心してしまう。

ちなみに、この〈ロマンティック 浮かれモード〉のコールをぼくがはじめて体験したのは、2020年1月8日に札幌で開催された稲場愛香さんのバースデーイベントにおけるミニライブだった。

もちろん、こうした過去の事例はごく一部のことだと思われる。少なくとも、ぼくが参加したこの数年の現場の雰囲気や周囲のファンからはとても想像できない。

ハロプロ20周年という時間は、ぼくのような浅いファンが知りえないほど長くて、淘汰と洗練の20

年でもあったのだろう。

アイドルという職業

2019年夏の中野サンプラザまえの広場で、8月の太陽が照りつけるなかで2時間半におよぶ物販待ちの列から解放されたのちょうやく、昼食をとりつつ、もってきた仕事でもしながら、開場時間まで待とうとしていたときのことである。

中野通りの信号をわたろうとすると、日傘をさした大学生くらいの年齢のこぎれいな女性がチラシを配っていた。チラシを確認すると、内容はアイドルのイベント告知であった。そこでようやく、この若い女性がアイドルであることを認識した。

あの炎天下で、しかも「ハロコン」に来たハロヲタ狙いで自分たちのチラシを配布しているのだ。将来のファンを獲得するために、おそらく数時間は立ちっぱなしでのチラシ配りを覚悟して、それなりにメイクや日焼け止めにも念を入れてきたはずだろう。

やるせない気もちになった。

2019年6月17日の宮崎由加さんの卒業公演があった武道館のときもそうだった。翌日火曜日は1時限の授業があるために、宮崎さんの最後の挨拶の途中で後ろ髪を引かれつつ、武道館を出なければならなかった。

このときは、靖国通りに出たところで、同様の若い女性がチラシをみ
てはじめて、彼女がそのチラシの写真のひとりだとわかったのである。やはりチラシをみ
アイドルグループの名前は初見である。
を思い知らされる。そして、アイドルの大多数が苛酷な条件下にあるのは、想像に難くはないだろう。

こうしたさいにあらためて、ひと口に「アイドル」といっても、千差万別の立場と待遇があること

そのようなアイドルの活動がつづけられているのが、大堀恵『最下層アイドル。あきらめなければ明
日はある!』（WAVE出版）、仲谷明香『非選抜アイドル』（小学館101新書）などの自伝である。
いまや、山口百恵さんの『蒼い時』の時代とは異なって、アイドルが自分で文章や自伝を書くこと
は、もはやめずらしくなくなった。百恵さんのようなトップアイドルであっても、女性タレントが21
歳で自伝を書くということ自体が世の話題を独占した1980年の昭和とは、隔世の感がある。
ちなみに、仲谷さんの著作で、ぼくが最も気になったのは、以下の部分である。

［…］。人気がない現実は、そうした忙しい日々の中でも、折に触れてさまざまな形で差し迫って
きた。

例えば、お客さんの反応にくっきりと現れた。公演をすれば、私たちは否応なくお客さんと向

122

き合わされるのだけれど、そうすると、そこで誰にどれだけ声援があるとか、誰にどれだけ視線がいくといったことがわかるのだ。

客席のオタク側の視点では、ステージ上でパフォーマンスするアイドルたちの前方にどんな光景がひろがっているのかを知るすべはない。ところが、ステージに立つアイドルたちは客席にいるオタクが送る声援や視線の相手をしっかりと把握しているということなのだ。

すなわち、ステージ上の彼女たちはおなじグループ間での人気のあるなしが手に取るようにわかるという残酷な現実に直面している。

さらには、ぼくの推しである稲場愛香さんも、ライブ中にぼくがついほかのメンバーさんに気を取られていたりすると、彼女はそれをしっかりと認識しているという、あまり知りたくない事実が明らかになる。

（仲谷明香『非選抜アイドル』、小学館１０１新書）

さて、大堀さんと仲谷さんの自伝について、もう少し言及してみよう。

元ＡＫＢ48メンバーによる上記２冊は前半部を一読すると、悪名高い総選挙で投票結果41位以下の「干されチーム」または「非選抜組」のアイドル自身がみずから筆をとって、その実態を語るという体

裁である。

だが、この2冊を通読すると、前半部の「底辺」アイドルの実状に対して、後半部は大堀さんのソロデビュー、仲谷さんの声優デビューにまつわるサクセスストーリーとなっていることに気づく。要するに、荒っぽく結論づけるとすれば、百恵さんの自伝と本質的には同一である。

「底辺」であっても、いや逆に出発が「底辺」であるからこそ、アイドルの自伝は成功するシンデレラストーリーでなければならないようである。現実はかならずしもそうではないはずなのだが、アイドルとはやはり表向きは夢のある職業なのだ。

一方で、田中秀臣『AKB48の経済学』（朝日新聞出版）には、モーニング娘。の「最盛期にはメンバーの収入は何千万円もあって、全員が高額所得者になったりしていた」と記されている。

すなわち、ハロー！プロジェクトのフラッグシップ的存在のモーニング娘。の最盛期メンバーさんたちこそ、テレビ番組『ASAYAN』出演を契機に成功したシンデレラストーリーの体現者だったといえよう。

2. 一言サイン会にゆく

一言サイン会とは

「盛りだくさん会」といわれるCD発売記念イベントのひとつが「一言サイン会」である。

イベント会場入場時に用紙が配布されるのだが、それに宛名とメンバーさんに書いてほしい短い文章を記入しておくと、個別ブース内でそれをメンバーさんが小型のサイン色紙に、自分の眼のまえで書いてくれるのだ。

ちなみに、この一言サイン会は、ハロー！プロジェクト関連では非常にお得なイベントだと思われる。

もちろん、自分の推しが、自分が指定した宛名やことばを書いてくれて、しかもその瞬間に立ち会えるというだけでも、恐ろしい満足感を得られるのはまちがいない。だが、もっとすごい付加価値があるのは、そのサインを書いてくれているあいだ、自分と会話してくれる時間もあるということなのだ。

この意外と長めにメンバーさんと会話できるということが、ハロー！プロジェクトにおいては特殊なのだ。

たとえば、48グループの握手会で有名なのが、握手券の「まとめ出し」である。１枚の握手券の時

間は決まっているものの、まとめて出せば、その握手券の枚数分の時間をまとめて消費できるというシステムだそうである（ぼくは一度も参加したことがないので）。

これが Juice=Juice の握手会ではできない。

握手券を1枚出して、そのわずかな時間が終わると、またブース入口まえに並んでいる列の最後尾に並び直さなければならない。つまり、握手券を何枚用意していようとも、1回の握手券で握手できる時間はすべて同一で、それをくりかえすしかないのだ。

ところが、一言サイン会では事情が異なる。

もちろん、メンバーさんが色紙に書きながらであるけれども、それでも通常の握手会1回分よりも長い時間、会話してくれるのである。おそらくハロプロ関連の一般的なイベントでは、特定のメンバーさんといちばん長くお話しできるのは、この一言サイン会なのではないだろうか。

参加券の購入方法

「盛りだくさん会」のさまざまなイベントに参加するには、Juice=Juice のばあいはあらかじめ、ポニーキャニオンの通販サイトで（予約）購入した特定の商品に封入されるイベント参加券が必要となる。

特定の商品とは、「微炭酸／ポツリと／Good bye & Good luck!」という楽曲3曲が収録されたトリプルA面シングルだと（もはやB面が存在しない時代に、このことばであるが）、そのCDにそれぞれ

の楽曲のミュージックビデオのDVDが付属した初回限定版（CDジャケットもすべて異なる）3種とやはりジャケットが異なる通常版CD3種を収納した豪華ボックスである。あえて書くが、6枚ともCDだけはすべて同一のものとなっている。

12枚目のシングル《「ひとりで生きられそう」って それってねえ、褒めているの》、〈25歳永遠説〉のときは、初回限定版2種と通常版2種の4枚組ボックスであった。

ぼくは稲場さんの一言サイン会参加券がほしいので、それが同梱されたボックスを購入するわけだが、おおかたの予想どおり、稲場さんのボックスだけを買えばいいというシステムにはなっていない。

というのも、このときにはJuice=Juiceメンバーは3グループにわけられていたので、そのグループの人数分を買わなければならないのだ。すなわちこのときの組み合わせでは、ふたりのメンバーさんがいるグループでランダムなので、1個だけしか買わなければ、稲場さんの一言サイン会参加券が同梱されたCDボックスを買える確率は2分の1ということになるからである。

そんなわけで、このイベントに参加するためには、稲場さんのグループのCDボックスを2個購入することで、稲場さんの参加券を入手する確率は100％になる。

とはいえ、ぼくはこうして購入したほかのメンバーさんのイベントも楽しむことにしている。たしかに、ぼくの推しは稲場さんだけれど、ほかのメンバーさんが嫌いというわけではけっしてないし、彼女たちとのイベントの機会だって充分に貴重だと思うからである。

相手のメンバーさんはおそらく、ご自分のファンを認識しているから、ほかのメンバーのオタクがそういう購入事情でご自分のところに来ていることも、もちろん承知していると思われるが……。

会場内での段取り

ライブでのかけがえのない一度だけの体験の大切さはもちろんよくわかるのだが、ぼくは古い人間なので、「かたち」に残るものも大好きなのである。何度も見返したり、人にみせたりもできるのがうれしいのだ。

だから、一言サイン会とおなじく、メンバーさん全員で撮ってくれる集合チェキ会、ひとりのメンバーさんと撮る2ショットチェキ会も大好きである。

これまでなかなかの数のチェキを撮ってもらったが、購入方法とシステムは一言サイン会と同様なので、稲場さんと撮るためには、複数のCDボックスを購入しなければならない。

しかしながら、ライブと同様に、CDのジャケットとおなじ衣装を着たメンバーさんといっしょの空間にいるという、なにものにもかえがたい瞬間を封じこめたチェキである。ファンにとっては、容易に金銭価値に換算できるものではないといっておこう。

さて、こうして参加できる一言サイン会は、イベント会場内の個別ブースでおこなわれる。

本人確認のさいに、サイン会で書いてほしい宛名とことばを記入する用紙を配布してくれるので、会場内の記入スペースでこの用紙に書き入れる。

現場でいつもおみかけする、長い黒髪がすてきな美人マネージャーさんにその文言をチェックしてもらい、スタンプを押していただいてから、個別ブースに並ぶという流れになっている。

ところで、この個別ブースの入口まえで並んで待っている時間が、ぼくは苦手なのだ。

猛烈に緊張してしまうのと、そのために待ち時間がとても長く感じられるのと、そのせいでブース内に入ったあとに、ちゃんと対応できなくなってしまったりするのが嫌なのだった。

それゆえ、本人確認後に入場待ちしているときに、事前に書いておくのである。

そうすると、入場するとすぐに、マネージャーさんがチェックしてくれるテーブルのほうへ一直線に進んで、たいてい最初にチェックしてもらって、稲場さんの個別ブースの最前で並べるからである。

ところが、そうまでしても、いざ最初に稲場さんが待っているブース内に入ると、激しく緊張してしまうのだ。

稲場さんは一言サインを書いてくれつつも、ときどきはぼくのほうをちゃんとみながら話しかけてくれる。毎度のことだが、握手会のときとおなじく、小柄な稲場愛香さんはとても小顔で、しかも異様なかわいらしさである。

数あるコスメのなかから自分に最適なものを厳選し、ヘアメイクや化粧といった技術の向上にも余

念がないのだろう、トップアイドルとしてみずからを最高度にかわいらしくみせるスキルがつねに練磨されている印象である。

しかも、着用している楽曲の衣装も非日常感を放出しているので、この世のものとは思えない、稲場さんの非現実的な存在感に、眼が眩むかのような感覚におそわれて、思考停止してしまう。

稲場さんのほうからすると、おそらくは挙動不審の不気味な中年男性ということになるだろう（当然、彼女がそんな態度をみせることはけっしてない）。終わったあとでもちろん、ぼく自身は申し訳なさと後悔で責めさいなまれるのも、いつものことである。

一言サイン会で話したこと

ところが、スイッチが入ったかのごとく、たまに稲場さんとうまく話せることもあるのだ。2019年6月29日のベルサール飯田橋ファーストでの一言サイン会のときだった。

この日のサインの内容は宛名がぼくの本名で、書いてもらった一言は「まなかんはただひとりのアイドル」、制限内の15文字ちょうどである（これ以降の一言サイン会では、使用する文字がひらがなとカタカナのみに限定された）。

接触編集部編『AKB48G握手レポート』（カンゼン）の様式にならって、そのときのレポートを書いてみよう。

4．推しに逢いにゆく（Side B）Juice=Juice 編

稲場 愛香 ♥ 握手レポ

イベント　Juice=Juice 12th シングル発売記念イベント　一言サイン会
日付／場所　2019年6月29日／ベルサール飯田橋ファースト

稲場　「〈まなかんはただひとりのアイドル〉って、ありがと！」

ヲタ　「ほんと、『稲場さんが』休んでるあいだ、
　　　何度も『気絶するほど愛してる！』のDVDみてたから」

稲場　「そっかぁ、ごめんね」

ヲタ　「ううん、いまは こうしてふつうに逢えるから、もうぜんぜん平気。
　　　それにわかるよ、ぼくもぜんそくだから」

稲場　「えっ、ほんと？　じゃあ、最近、たいへんじゃない？
　　　お薬なに飲んでるの？」

ヲタ　「こうやって吸うやつ、シムビコート」

稲場　「あ、それ知ってる！」

スタッフ　「──そろそろ、お時間です」 剥がし

稲場　「☆ふたつ書いとくね」

ヲタ　「ありがとぅ！　またあとで」

稲場　「うん、またね！」

じっさいには、数色のペンを持ち換えたり、文字にかわいらしく装飾してくれたりしながら、稲場さんはこんな会話をしてくれた。色紙を書きながら、会話をこなす作業もなかなか困難なはずだと思うのだが。

このときの会話の内容については、少し説明が必要である。

稲場さんがかつて1年半、持病のぜんそくのために活動休止したことは前述のとおりだが、復帰したのも、たまに発症することがあったようだ。

宮崎由加さんの卒業公演が開催される1週間前の6月11日に、bayfm78で放送されているラジオ番組『We are Juice=Juice』はメンバー全員参加での生放送だったのだが、この日、稲場さんは体調不良で休んでいる。その理由は持病によるものだったようである。台風が頻繁に発生したりと、天候が非常に不安定な時期だったからだろう。

というのも、2019年6月17日に開催された「ハロプロプレミアム Juice=Juice CONCERT TOUR 2019 ～JuiceFull!!!!!!!～ FINAL 宮崎由加卒業スペシャル」の卒業セレモニーでの挨拶では涙ながらに、宮崎さんに以下のように伝えているからだ。

「つい最近もちょっと、せきとか出ちゃって、ラジオとかお休みしなくちゃいけなかったときにも、最後で宮崎さんといっしょに、みんなでできる最後のラジオだったのに、なんかそういうのもすごい気づかってくださって、ぜんぜんだいじょうぶだから、気にしなくていいよっていってくれたりとか

［…］。

宮崎さんの深いやさしさが光るエピソードであるが、メンバー全員で出演する最後のラジオ番組の生放送を欠席しなければならなかったことは、稲場さんにとっていかに無念だっただろうか。

だが、復帰後の稲場さんが持病のせいで仕事を休んだのは、このときだけだと思う。ライブツアー[Con Amor]の沖縄公演のさいに、ＭＣの時間に稲場さんがわずかにせきこんでいるところを眼にしたが、最近はうまく抑制できているみたいである。

おたがいの持病の話ではあっても、ぼくにとってはめずらしく、うまく会話できた数少ない一言サイン会でのことだった。

3．トレードにゆく

なにゆえのトレードなのか

ライブやコンサート会場で販売される「コレクションピンナップポスター」や「コレクション生写真」は、ブラインドパッケージでランダムアソート、すなわち購入後に開封してみないと、中身がわからないという商品仕様である。

前述のとおり、写真などのグッズ類は当初、日替わり写真だけで満足していたのが、つぎにはその

会場で販売されている稲場さんのものすべてを購入するようになり、とうとう最後にはトレードを前

提とするこの種のグッズにまで手を伸ばすようになった。

このタイプの商品に手を出すのを控えていたのは理由がある。もし稲場さんのものが出なくて、ほ

かのメンバーさんのものが出たばあい、もてあましてしまうからである。

ところが、それを稲場さんのものと交換してもらう手段こそがトレードなのだ。

トレードとは、おめあてのメンバーさんのピンナップポスターや生写真を入手できなかった人びと

が集まって、たがいに交換しあう行為である。

ぼくがはじめてトレードをおこなったのは、［Juice=Juice Fanclub Tour 〜Miracle×Juice×Bus3〜 in

Naeba］のときである。

最終日2日目午後の限定ライブと握手会のあとに、けっこうな空き時間があった。そのときに、ト

レードしている方々をみていると、どうしても稲場さんのコレクション生写真がほしくなってしまっ

た。

会場内のグッズ販売ブースまで急いで戻って、3枚買ってきたのだが、残念ながら、稲場さんの2

種は出ない。しかしながら、そんなときのトレードである。トレードをしている方たちを巡回、かれ

らと交渉して、なんとか稲場さんのものをそろえることができたのだった。

134

トレード現場にて

このバスツアー以降、「コレクションピンナップポスター」や「コレクション生写真」といった商品があると、稲場愛香さんのものを入手しなければ、気がすまなくなった。

それゆえ、ライブやコンサートの開場にこれまでよりも早く到着して、物販待機列に並んで、購入後には商品を開封し、トレードをおこない、稲場さんのものをすべて収集するまでが、開場時間以前のテンプレートになった。

たとえば、「ハロコン」中野サンプラザ公演のさいには、会場前広場ではわざわざ仮設テントを併設して、（着替え場所を兼ねた）トレーディング会場をつくってくれる。

毎回、中野サンプラザで物販待機列に並んでいると、会場入口右側ではスタッフがアルバイトの点呼をして、それぞれにポリ袋を配布しているところや、複数の大きな仮設テントが建てられていく光景が、風物詩のようにみえてくるから不思議である。

さて、たいてい２時間半ほど並んで購入したのちに、急いで「コレクションピンナップポスター」や「コレクション生写真」を開封する。開封用カッターを忘れずに持参するようになっていた。

「ハロコン」のこれらのグッズは、所属する60人前後のハロプロメンバー全員分が１種ずつ封入されているので、約60種前後から１枚の確率で、自分の推しを引かなければならない。

これが Juice=Juice のライブやコンサートのグッズということであれば、それぞれメンバー個人のも

135

のが2種、メンバー全員での集合写真が1種といったくらいの総数になるので、確率はぐっと楽になる。

いざ、稲場さんが出ることを願って、中身を確認するときのわくわくする期待感は、ぼくが何歳であろうとも、単純に楽しい体験である。この瞬間は、だれもが童心に返らずにはいられない。

ここに、メンバーさんだけでなく、オタクにとっても非常に厳格な現実が存在する。すなわち、手もちのピンナップポスターや生写真のメンバーさんの人気によって、1対1での交換を断られてしまうこともよくあるからである。

自分の推しの人気と同等のものを差し出さないと、トレード相手は交換してくれないのだ。

それゆえ、おめあての推しが引けなかったとしても、人気が高いとされるメンバーさんのものであれば、トレード自体は容易に成立するために、なにも嘆く必要はない。

問題となるのは、(たいへん申し訳ないのだが)「不人気」とされるメンバーさんのものを引いてし

中身を確認して、残念ながら稲場愛香さんのものが出なかったら、そこでトレード開始ということになる。

暗黙のルールとしては1枚対1枚の交換が前提だが、トレードがすぐに成立するかどうかは、どのメンバーさんのものかで決定される。

まったときなのである。

天下のハロプロアイドルといっても、やはりグループ内では60人前後のメンバーさんごとの人気に多寡がないわけではない。そのため、トレーディングとは、他人による全グループ内での格付けといふ不可避の現実を突きつけられる瞬間でもある。

もちろん、トレードさえしなければ、自分の推しを自分が好きで応援しているというスタンスを貫けるだろう。「他人が自分の推しをランクづけする」という不愉快な行為にはいっさい無関係でいられるのだ。

トレードの妙味

ぼくがほしいのは、稲場愛香さんただひとりの「コレクションピンナップポスター」と「コレクション生写真」だけである。

当初はぼくも１対１のレートで交換してもらっていた。ほんとうは稲場さんのものだけを買い取らせてもらえるのが最も気楽なのだが、買い取りはあまり好まれない。というのも、トレードしたい人びとは、交換せずに手もちを売ってしまうと、トレードするための元手のグッズがなくなってしまうからである。

それゆえに、ぼくもコレクション商品を買って、稲場さんのものが出なかったら、いやでもトレードに参加することになる。

ところで、非常に興味深いのは、トレーダーたちはメンバーさんのピンナップポスターや生写真について、「強い」あるいは「弱い」という表現を使うことだ。アイドルのトレーディングアイテムにもかかわらず、同様のカードゲームのカードに対するのとおなじ表現である。

すなわち、残酷な現実なのだが、それはメンバーさんどうしの人気での「勝ち負け」を意味していて、それがレートに変換されているということなのだ。

2019年7月21日の「ハロコン」でのオリックス劇場入口前公園でのトレードは、困難をきわめた。

手もちはほかのグループのメンバーさんのピンナップポスター1枚のみだったが、どうしても、稲場さんとのトレードが成立しない。もう1枚か2枚多めに買っておくべきだったのだ。

じっさいには1枚だけ多めに購入していたのだが、もう1枚のほうで、Juice=Juice の集合写真を引いてしまったのだ。メンバーさん全員の集合写真のピンナップポスターは、価値が高いとされているので、欲が出て、もって帰ることにしたことが原因である。

偶然、この日のトレード現場におたがい顔見知りのトレード相手の方がいて、このときもお店を開

いているかのように、たくさんのグッズ類を並べて、大々的にトレードしていた。

相談したぼくを見かねたらしく、「じゃあ、Juice=Juice メンバーのだれかと交換してきてよ。それだったら、だれでも稲場さんと交換してあげるよ。そういうのもトレードの楽しみかただから」とまでいってくれた。

「たしかに、そのとおり」と感謝しつつ、トレード相手を求めて巡回した。

ところが、それでもうまくいかなかった。ぼくの手もちを Juice=Juice メンバーのピンナップポスターと交換してくれる方がみつからなかったからである（最終的に、稲場さんのものはコレクターの知人から譲ってもらった）。

それ以降、最近はかならず、こうしたコレクションアイテムの商品を少し余分の枚数を買うようにしている。そして、推しの稲場さん１枚に対してほかのメンバーさん２枚、ときには３枚で、さっと交換してもらう。

というのも気分的に、推しである稲場さんのグッズをめぐって、時間をかけてつべこべと交渉したくないのだ。

トレードをしている方々は、１セットすべてのコンプリートをめざしていたりすることも多く、トレードのための手もちを必要としているので、よろこんで交換してくれる。

こうすると、（もちろん、お相手の方には厳然として存在しているだろうが）稲場さんのレートを無視して交換してもらえるし、トレード相手に迷惑をかけることなく、なによりもおたがいに時間を節約できるのもよいのだ。

もしほかのメンバーさんの分が余ったときは、その彼女を推している知人に進呈することにしている。

ひょっとしたら、ぼくが損をしているという考えかたもあるかもしれないが、ぼくはこれで納得している。なによりも、稲場さんグッズの入手が最優先だからである。

とはいえ、紳士的なトレーダーの方も多くて、これまでずいぶん融通していただいた。やはり、トレードは1枚対1枚が基本で、それでトレードできるのが最善だと思う。

しかしながら、失敗することもある。

ぼくが入手に失敗したのは、Juice=Juice のライブツアー「Con Amor」のコレクション生写真」part2と part3 である。このときは、ライブ会場周辺でトレードをしている人がいなかったからだ。

もし確実に入手したいのであれば、事前に交渉相手をSNSで募集したり、こまめにインターネット上での取引を頻繁にチェックしておくべきだった。やはり、こういった趣味はそれ相応の時間と労力をかけなければならないものなのである。

交換レートは激変する

２０２０年冬「ハロコン」でのトレードのさいに、レートの劇的変化を体験した。

これはJuice=Juiceではなくて、べつのグループに推しがいる女性のオタク仲間のトレードにつきあったときのことである。

彼女の推しが所属するグループではおそらく最高ランクに相当するようなメンバーさんの「コレクションピンナップポスター」を手もちにして、この方は自身の推しと交換しようとしていた。

もちろん、ぼくたちは簡単にトレードできると思っていて、「これはワイルドカードだから、すぐに交換できるよね？」といった体裁で、トレード相手と交渉しはじめた。

ここでの「ワイルドカード」とは、トランプでのジョーカーのような万能カードというくらいの意味である。

すると、相手は「ああ、それはもうちがうね、新しいワイルドカードはこれだ」と芝居気たっぷりに語って、たくさんのリフィールが収納されたA４型ファイルをパラパラとめくって、みせてくれた。

それは２０１９年６月に加入した新メンバーさんのピンナップポスターだった。

いつもJuice=Juiceしかチェックしていないぼくの知らないうちに、他グループの新メンバーさんの人気がハロヲタのあいだで急騰していたのだ。

つまり、こういったコレクションアイテムは、メンバーさんの卒業や加入によって、ときには交換レートの急激な変化が生じるということを実感した。

それゆえ、トレードに熱心なハロヲタの方々こそが、ハロー！プロジェクト内のメンバーさんの人気については最も精通しているのではないだろうか。なぜなら、そうした人気はかれらが収集しているピンナップポスターや生写真の交換レートに直結するゆえに、非常に敏感なはずだからである。

4．ドラマ『歪んだ波紋』のエキストラに出演する

平日のドラマ撮影

2019年9月19日は平日の水曜日だが、この年の秋から放送されるNHKのBSプレミアムドラマ『歪んだ波紋』のエキストラ出演のために、11時15分集合のライブハウス、横浜 Bay Hall まででかけていった。ファンクラブのみの受付だったが、おそらくは全員が当選していたようである。

このドラマの主要キャストのひとりが Juice=Juice の熱烈なファンという設定で、ライブシーンの撮影があるとのことだった。

11時過ぎに到着すると、となりの駐車場スペースで列がつくられていたが、もっと早く並んでいた人びとを集めて、撮影自体はすでに横浜 Bay Hall 入口周辺ではじまっていたようである。エキストラ

はだいたい３５０人から４００人ぐらいだろうか、なかなかの人数である。

ＦＣからの当選メールにはいちおう整理番号が書かれていたが、本人確認のみに使われただけで、先着順だった。

ライブ会場入口での本人確認が終わると、おにぎり２個とつけものとゆでたまごが入ったパックとペットボトルの水が配布された。この軽食のお弁当は２種類で、ゆでたまごのかわりにからあげが入っているものもあった。

会場内に入ると、すでにけっこう埋まっていたが、ステージに向かって右側（上手）のスペースが空いていたので、そちらの３、４列目ぐらいに陣取った。横浜 Bay Hall は、会場内に大きな柱が２本ずつ前方、中央、後方とあるので、その付近の位置取りが非常に微妙になるのだ。

いざ、撮影開始

撮影が開始されるまでのあいだ、差し入れの昼食を食べ終わるころ、撮影スタッフの方が段ボールをかかえて、食事後のごみ回収に来てくれた。段取りの手慣れた感じが心地よい。

おそらく３０人から４０人ぐらいの撮影スタッフがいたようで、かなり大がかりな印象である。ライブハウスの臨場感を出すために、スモークがたかれて、送風機で会場上方に流したり、照明の色あいや明るさをテストしている。

最初に、ステージからプロデューサーか監督らしき貫禄のある方がちゃんとご挨拶とお礼を述べてくれたのちに、Juice=Juice メンバーが登場、とりあえずは1回いきましょうと撮影がはじまった。

このときは、新メンバーの工藤さんと松永さん抜きの6人で、曲はショートバージョンの〈ひとそれ〉、いつもの黄色と白に紫の差し色。小さな三角形のプレートの装飾がアクセントの衣装である。

撮影ということで、このときの Family のみなさんの応援はとても気合が入っていた。声も大きく、ペンライトのふり幅も高い。曲が終わったあと、カットの声がかかるまで、最後のポーズで静止しているメンバーさんと声援を送りつづけるオタクたち、さすがである。

「ほかのときもこれぐらいやってね！」という高木さんの感想に、みんな苦笑いしているけれど、そんな彼女が大好きといった、あたたかい雰囲気が会場内にあふれていた。

何度かの撮影とスタッフの打ち合わせ待ちをくりかえしたあと、はっと会場の端のほうに眼をやると、なんとテレビのドラマや映画でおなじみの勝村政信さんと松田龍平さんがいる！

番組ホームページでは、キャストが発表されていたが、当日はだれが来るかは伏せられていたので、かなりのサプライズである。周囲はあまり気にしていないようすだが、いまをときめく有名俳優のおふたりを2メートルぐらいのこんな近くでみられるなんて、ぼく自身は大感激だった。

指示を受けて、ぼくがいた右柱の右側の観客たちは中央の音響設備をコントロールするスペースの

さらに後方の少し高台になっている場所へ移動したのだが、スタッフの誘導で、会場の後方の観客で埋まっているようすや、Juice=Juice メンバーがいなくても、ステージでパフォーマンスしているのを応援しているシーンなど、いろいろな撮影がおこなわれた。

俳優さんとは別撮りだと思っていたら、ぼくたちのすぐ左側に勝村さんが登場、撮影が再開されると、ペンライトをふりかざして応援している勝村さんを撮影しているようである。

どうやら勝村政信さんの役どころが実在のアイドル Juice=Juice ファンという設定らしく、左側前方の勝村さんがとても気になるのだが、なんとか正面の Juice=Juice を応援しているようにふるまった。

少しばかりの演技

さらに、勝村政信さんと松田龍平さんがこの高台の最前列中央で観客のなかで観覧しているシーンの撮影後に、新しい指示が出された。今度は、ライブをひとりで観覧している勝村さんのところへ、3人目の大物俳優の筒井道隆さんが観客をかきわけて会いにいくシーンの撮影である。

ぼくがいたのは、後方の高台3列目で階段横のすぐ左側なのだが、その左側の1列目と2列目のあいだを筒井さんがいわば乱入していくシーンで、2列目の観客は「なんだ、こいつ」という感じでちょっと芝居をしてくださいとのことだった。当然、3列目のぼくも2列目の観客の影響を受けて後方へしりぞくという動きをすることになった。

145

カメラマンの方がカメラをかまえたまま、筒井さんのうしろ姿を追いかけて撮影するので、事前に段取りの説明やリハーサルが丁寧におこなわれた。足もとの荷物を後方にずらしたり、カメラのケーブルを引いてきたりと詳細な段取りの確認などがあって、退屈しなかった。

このあいだ、PA卓で操作しているシャ乱Qのたいせいさんも眼に入った。YouTube 配信番組『ハロ！ステ』のレコーディングシーンでは、ハロプロメンバーの歌唱指導もしている録音ディレクション担当の方である。

1回目の撮影では、筒井道隆さんを追いかけるカメラマンがもっているカメラの右側ハンドルが、ぼくのすぐ左前の女性の顔に当たるというアクシデントがあったり、筒井さんを観客がおとなしく避けるのが不自然などの指示があったものの、2度目で無事に終了した。

自分の20センチほどすぐ眼前を筒井さんが通っていくという、非常に貴重な体験をさせていただいた。

さらに、Juice=Juice のライブ中に筒井さんが勝村さんに話しかけるシーンも、この状態のままでつづけられた。筒井さんが「探しましたよ」とひとこと声をかけるだけのシーンだが、勝村さんが表情で演技をしているのが少し離れたところからみていても、よく看取できて、またもや感動する。

毎回のことだが、撮影後にスタッフがチェックしている時間だけは、会場内が緊迫した空気になった。

このあと、唯一の休憩時間になるのだが、そのあいだにもライブハウス内のほかの場所で撮影がおこなわれていて、あまり声高に騒がないようにとの注意があった。休憩中に会場内にはいられているダミーのポスターをみたが、この会場では10月から毎日Juice=Juiceのライブがおこなわれているという設定である。

いよいよ撮影後半へ

休憩のあとは、べつの日という設定での撮影ということで、Juice=Juiceメンバーはこの秋のライブツアー「Con Amor」の衣装に着替えて再登場、曲はショートバージョンの〈Fiesta! Fiesta!〉に変更された。

この設定ゆえに、観客の顔ぶれがおなじだと不自然なので、観客の位置を全体的に時計まわりにずらすという指示があって、周囲とともにぼくも移動して、ステージ手前から5列目ぐらいの中央といういう位置になった。

ライブシーンの撮影が再度はじまったのだが、今度は曲の途中で止められて、観客のペンライトの位置が低いので、もっと高くしてほしいとの指示が飛んだ。狭い空間に詰めこまれて、ずっと立っているので、エキストラが疲れてきたのである。

このあとは、さきほどと同一のシチュエーションで、勝村政信さんと松田龍平さんのシーンの撮影

である。ステージ寄り前方のエキストラはたいてい、このときは後方をむいて、この撮影が終わるのを見守っていた。さきほどとは逆の役割だが、そろそろ立っているのが疲れてきた。スタッフの方が撮影したものをチェックしているあいだに、ステージ上に残って、指示待ちのメンバーさんたちの会話が楽しそうに盛りあがっている。彼女たちは楽屋でもきっとこんな明るい雰囲気なのだろう。

最後の撮影は、観客なしでのJuice=Juiceのライブシーンである。ステージ前方の観客全員が後方に移動したのちの空間に、撮影セットがまたたく間にセッティングされていくのは壮観だった。

カメラを左右にスイング移動させるためのレール、そのうえをスムーズに移動する固定式カメラやライトが、多くのスタッフによって、じつに要領よく組み立てられていく。

撮影そのものも圧巻であった。レール上を滑っていくカメラと、メンバーさんがパフォーマンスしているところを手もちのカメラで撮影しながら歩くカメラマンが、それぞれ交互に移動していくのを目の当たりにしていると、高度な職人芸を感じさせた。

メンバーさんにとっても、この日の撮影は新鮮だったようである。

植村あかりさんのブログには、「演出の都合上／サイリウムもあげずに／コールもせずに／ライブをみられたのは／初めてです!!!笑／あーーー／こわかったー笑笑」（２０１９年９月20日付）とある。

148

エキストラのぼくたちにとっても、なにもしないでライブをじっとながめているという体験は非常に特殊だった。

かつてドラマ『武道館』のエキストラ撮影にも参加したというハロヲタの方の話によると、そのときの撮影には原作者の朝井リョウ氏も見学に来ていて、１時間ぐらいで終わったとのことである。

ドラマ『武道館』全８話を視聴すると、第１話以降、ＮＥＸＴ　ＹＯＵのライブシーンはそれほどないが、おそらくＮＨＫのドラマ『歪んだ波紋』のほうでは、あれだけいろいろなシーンを衣装替えしてまで撮影したことを考えると、Juice=Juice のライブシーンはかなり比重が高いようだ。

ドラマの撮影はこのライブシーンで終了、設置時と同様に、また撤収作業の段取りもプロフェッショナルで、あっという間に片づけられていく。スタッフ代表の方のちゃんとしたご挨拶とお礼が述べられて、撮影終了が発表された。

最後には、Juice=Juice メンバー６人全員がステージに登場、リーダーの金澤朋子さんがお礼とねぎらいのことばをかけてくれたのちに、特別に〈生まれたての Baby Love〉を全員でパフォーマンスしてくれた。エキストラがみんな息を吹き返したかのような盛りあがりになったのは、いうまでもない。

この日は結局、待機列に並んだ11時から夕方17時半ぐらいまでの７時間弱の長丁場で、かなり疲れたけれど、有名俳優を間近でみられたり、撮影中に〈ひとそれ〉と〈Fiesta! Fiesta!〉を何度も観覧で

きて、大満足の1日である。

そして、このライブハウス横浜 Bay Hall の最寄り駅はみなとみらい線終着駅の元町・中華街駅。オ

タク仲間と夕食をとるために、横浜中華街をめざすのだった。

オタクの肖像

「貴族」さん

ハロー！プロジェクトをめぐる現場はさまざまあれども、どれほどたくさんのオタクがいようとも、貴族さんほどみつけやすい方はいないと思われる。

なぜなら、ヘアースタイルは巻き毛の金髪、そしてたくさんの装飾品で彩られた黒い軍服とブーツを常時着用しているからである。この軍服は、「アイドルの親衛隊」というものに対するかれなりの主張なのだ。

そして、この主張を固持しつづけるために、あの2014年5月のアイドル傷害事件後のハロプロ現場での対応をめぐって、かれは1年間、イベントスタッフと戦い抜かなければならなかった。

「貴族」さんという名前は当然ながら、ご自身でそのように命名したわけではない。ご本人によると、2002年から03年に当時中学2年の女子がかれのことをそう呼んだのが最初で、その彼女が属していたハロヲタの私設応援団で拡散されて定着したらしい。

巻き髪のほうは、レイヤーと内巻きによる「名古屋巻き」が2005年ごろにブームだった時期に、メロン記念日の斉藤瞳さんへのリスペクトではじめたそうで、最初はもっとゆるく巻いていたらしい。だが、この時期は「フリコピ厨」だった貴族さんの巻き髪は、ライブ中に踊っているとほどけてくるので、もっときつく巻くようになったという。

2018年8月上旬の中野サンプラザでの「ハロコン」で、ぼくのゼミ生がかれのお世話になったことが、貴族さんと知りあう機縁となった。サプライズゲストでDA PUMPさんが登場した日のことで

ある。

ハロー！プロジェクト全グループ箱推し（！）という貴族さんであるが、それが嘘ではないのは、イベントやライブのはしごは当然であるほか、メンバー全員のバースデーイベントにきっちりと参加するところからもわかる。

そういうわけで、全グループ推しともなれば、参加する現場もただならない数字に達するために、かれの職業はやはりふつうの勤め人ではない。

2018年10月の熊谷市でのSATOMAYA & SATOUMI会場でのことである。

知りあって間もない貴族さんと会場内でたまたま話していると、「降臨」して物販を終えたアンジュルムのメンバーさんたちをイベントスタッフが先導してきた。

メンバー先頭は和田彩花さんだったが、貴族さんに気づくと、かれにむかって手を大きくふりながら通り過ぎていった。はたでみていた「にわか」のぼくにとっては、なんともうらやましい光景だった。

また、古参の貴族さんはオタクにも顔が広い。

2019年4月の「ハロプロ・オールスターズ シングル発売記念イベント ～春の個別握手会～」＆「Hello! Project 20th Anniversary!! After Party」の会場では、徳間書店の編集者の方を紹介してくれた。こちらはホビー雑誌『ハイパーホビー』の編集担当で、ホビー誌の紙面にもかかわらず、ハロプロエッグの記事を連載していたという方だった。

いずれにしても、貴族さんはいろいろおもしろい方である。

《微炭酸》ほか2曲のリリースイベントでは、なかなかエキセントリックなお誘いをいただいた。

東京ドームシティのラクーアガーデンステージのときには、そのステージ正面左側にメリーゴーランドがあるのだが、「いっしょにメリーゴーランドに乗って応援しよう！」

お台場ヴィーナスフォートの教会広場では、ステージ正面右側の湘南パンケーキお台場店店頭に設置された、「よくみえるテーブル席から観覧しよう！」

すいません、ぼくにはムリです……。

とはいえ、握手会でのメンバーさんの発言や反応に激しく一喜一憂している貴族さんをそばでみていると、子ども心のある、とてもかわいらしい人なのである。

ところで、貴族さんの制服にたくさん飾られているあの装飾品の数々は、じつはグループごとでちがっていて、かれが参加するライブやイベントのたびに、それもグループごとに、毎回かなり苦労してつけ替えているのだ。

装飾品そのものも、コレクションタイプの公式グッズの全メンバー分を貴族さんがみずから加工している。

各グループに対するかれの尋常でないこだわりと情熱は、そういう部分からもうかがわれるだろう。

オタク活動のあと、貴族さんと飲みにゆくと、かれが最初にするのは、それらの装飾品を非常に丁寧に取り外して、厳重に保管することである。それから、軍服を着替えるのだ。

ライブやイベント会場であれほどのコスプレをしているわりに、そのままのかっこうでは電車に乗りたくないということらしい。だから、かれの手荷物はいつも大きめなのだ（そういう点では、けっこうめんどうくさい人でもある）。

そして、貴族さんの帰宅する時間はかなり早い。というのも、房総半島外房側に住んでいるからである。

つまり、かれは毎回、現場との往復に膨大な時間をかけているのだった。

貴族さんのハロプロ愛は、ぼくが現場でよくみかける方たち、ハロプロアイドルを生きがいとしており、彼女たちのことが好きで好きでたまらない人びとの典型のひとつである。

しかしながら例外的に、貴族さんもメンバーさんたちに対してきわめて厳しい眼をむけるときがあるのを、ぼくは知っている。

それは天下のハロプロアイドルとしてのプロフェッショナル意識に悖る、あるいはこれから逸脱するような行為に対してである。たとえば「卒業」以外の「脱退」や「契約解除」による離脱、異性とのスキャンダルなどだ。

ハロー！プロジェクトを真摯に愛しつづけ、尊敬してやまない貴族さんの人生にとって、彼女たちの存在とは至高であり、絶対不可分の関係にある。すなわち、メンバーさんへの愛が深遠であるがゆえに、そのファンへの裏切りに等しい行為に対しては悲憤もただならないということなのだ。

5.

舞台公演にゆく

『タイムリピート〜永遠に君を想う〜』
鉱物学者ルナの衣装

楽曲のパフォーマンスでみることはついになかった、舞台公演での衣装。ストーリーのジャンルがタイムリープもので、資源調査中の宇宙船エスペランサ号内という舞台装置と、役柄の鉱物学者という設定にふさわしい、SFを意識したデザインとなっている。カーキとオレンジの制服っぽいワンピースに、赤いベルトとマルチデバイスらしい機器を肩から下げているのがファッションとしてのポイントである。

1．ドラマ『武道館』

ドラマ原作の朝井リョウ『武道館』

まずは舞台公演にさきがけて、Juice=Juice 主演ドラマ『武道館』と原作小説について語りたい。

ぼくがこの作品のブルーレイと文庫を買って読んだのは、稲場さんが Juice=Juice に加入した2018年夏のことである。これからは Juice=Juice を応援することになったので、彼女たちのこれまでの活動を知ろうと思ったからだ。

ちなみに、この小説は Juice=Juice 4期メンバーの工藤由愛さんの小学生時代からの愛読書だそうである（公式ブログ2019年11月24日付、2020年2月23日付）。

とりあえず、小説のほうは職業的にまじめに書評しますが、もちろん次節まで読み飛ばしていただいて、けっこうです。

　　　　※　※　※　※　※　※

この2015年に出版された物語は、アイドルグループNEXT YOUのメンバーを中心に、現在の「アイドル」、そのファン、そして芸能界周辺をリアリズムと想像力で描く青春小説である。

157

プロローグは主人公、日高愛子の幸せな幼少時代の描写からはじまる。仲のよい両親、おなじマンションに住む幼なじみの剣道少年である大地といっしょに祝う愛子の幸せなバースデーパーティ。歌って踊ることが大好きな主人公のようすと、美容師の母親が父親の髪を切っているうちに、好きになったという両親のなれそめが語られる。

だが、プロローグ後半は一転、その両親の離婚の場面となって、愛子は父と母のどちらといたいかという選択を突きつけられるのだった。

プロローグのあとに開始される本編冒頭、6人アイドルグループNEXT YOUから尾見谷杏佳の卒業決定が、緊急招集されたメンバー5人に伝えられる。それぞれが号泣したり、泣き笑いするメンバーたちだが、じつはそのドラマチックな場面を冷静にしっかりと撮影しているスタッフやマネージャーが周囲にいることが描写される。

そのようなやりかたで、「アイドル」という存在が多くのスタッフや周辺の「大人」たちによってつくりあげられたものであることを、この小説は多少とも露悪的に書きこんでいく。

それゆえ、本文中の「★」で挿入される節では、アイドルをとりまく業界やスタッフの人物がそれぞれ一人称で描写されており、じつは全員がNEXT YOUの武道館公演に関連していることが明確に記されている。最後の人物は12年後の武道館公演当日のコンサートスタッフである。

たとえば物語中盤で挿入される2人目は印刷業界の人物であり、かれは4月1日に開催されるNE

XT YOU 3周年記念の武道館ライブ先行抽選のチラシを印刷していて、物語のクライマックスとな

るはずの武道館公演が物語のなかで決定していることも、読者に早々に教えてくれる。

その一方で、幼少時から踊ることと歌うことが好きで、それをだれかにみてもらいたくて、アイド

ルになった主人公愛子の、どこにでもいるふつうの女子高生の内面が徹底して語られる。そのために、

離婚した両親、とりわけ離れて暮らす母親への葛藤と幼なじみに対する恋愛以外も、愛子の日常をめ

ぐる描写はかなり詳細で、現実的なものとなっている。

NEXT YOUが著名になっていくのと同時に、この等身大の女子高生である愛子と、「アイドル」

というつくられた存在を演じる愛子との人格的な矛盾がどんどん肥大化して、幼なじみとのスキャン

ダルとなって発覚することで、物語はクライマックスをむかえるのである。

NEXT YOUの You Tube 公式チャンネル名が『ネク！ステ』、彼女たちがたこ焼きパーティをし

ながらみるライブ動画のアイドルグループ名は「fruits=fruits」となっている。

ブレイク寸前のバンドやアイドルを取り上げるサブカル雑誌『Quick Japan』での特集記事、201

4年5月のアイドルの握手会傷害事件、『週刊文春』によって男性ダンサーとの交際が発覚した女性ア

イドルの丸刈り謝罪動画、インターネット掲示板での「炎上」騒動などは、現代のアイドルを描くうえで必須のリアリズム要素として、しっかりと書きこまれている。

そして、物語自体も丹念に構築されており、タイトルの「武道館」は、主人公のアイドルグループNEXT YOUにとっての目標であると同時に、愛子の幼なじみ大地にとっても剣道の全国大会会場としての目標だったりと（厳密には東京武道館というべつの「武道館」なのだが）、物語の伏線はしっかりと配置されている。

この物語で重要なファクターとなるのが、美容師と前髪である。

主人公の母と堂垣内碧の恋人が美容師であり、そしてアイドルとしての碧と愛子の前髪である。碧の動かずくずれない前髪は、いわば「つくられたアイドル」のメタファーなのだ。それゆえ、碧のこれまでの前髪の分け目を逆にセットした美容師と、碧は恋におちて、恋愛のほうを選択するのである。

碧が愛子に恋愛のほうを選択する決心を告げる電話でも、碧にとって「愛子が褒めてくれた前髪だけが、私【碧】を支えてくれ」たことが告白されるのは、それが碧にとっての「つくられたアイドル」のシンボルであったからだ。

この碧の電話での告白にさいして、愛子が「自分の前髪が風に弄ばれるのを感じ」ているのは、愛子がこの瞬間、「つくられたアイドル」ではないからなのだ。

文化祭の準備中に、「彼氏」がいることが特定されて活動を辞退した研修生の上田梨夏子のことを思

い出していた愛子だが、クラスメイトに呼ばれて、「愛子が歩き出すと、風に前髪が揺れた。前髪が自
由に揺れた」のも同様の理由である。文化祭を楽しむ愛子は、梨夏子の活動辞退に対してわりきれな
い思いをいだいていたからである。

すなわち、愛子の自由に揺れる前髪は、どこにでもいる等身大の女子高生、日高愛子のシンボルな
のだ。そして、父の髪をカットしていて、父を好きになった美容師の母をもつ愛子は、「髪の毛に触る
と、言葉にできる以上にいろんなことが行き来する」のであり、前髪こそが彼女の思考の源泉にして、
生きかたの指針なのだった。

だからこそ、武道館公演寸前で、愛子がグループを脱退するのが当然の決断となりうるのは、すで
にプロローグにその選択が暗示されているからである。

大地少年の剣道大会をみにいったときに、大会関係者のカメラクルーにたまたま声をかけられて撮
影してもらった親子写真について、幼少時の愛子が大地にたずねる場面である。愛子が「まえがみ変
じゃなかった？」ときくと、大地は「べつにいつもとおんなじじゃねえ？」、「だから、いつもとおん
なじだってば！」と答える。

愛子の変わることのない前髪は、子どものときからダンスと歌が好きでアイドルになった愛子であ
りながら、幼なじみの大地も好きだった愛子の変わらなさを表しているのだ。

それゆえ、物語終盤で週刊誌の写真をみせられた愛子は、「［…］、だけど、大地を好きなことだけ

が、あるときから急に、ダメになったんです」、「私は、何も変わっていないんです」と答えるのである。

物語のクライマックスで、武道館公演直前に愛子と碧のスキャンダルが発覚したさいに、NEXT YOUのメンバー5人は、〈アイドル〉人生の選択を迫られる。

アイドルを捨てて、幼なじみを選択する愛子、おなじくヘアメイクとの恋愛と夢だった女優の道を選択する碧、武道館公演後にアイドルを卒業し、作詞家の道を選択する波奈、バラエティ番組にアイドルとしての活路をみいだした真由。

そして、私生活を犠牲にしても、自身のファンすべてに自分自身を捧げるアイドルとしての生きかたを選ぶのが鶴井るりかである。理想のアイドルとしてずっと努力を重ねてきたにもかかわらず、「なのにっ、愛子っ、碧のほうがっ人気もあるしポジションもよくってっ」と嗚咽する彼女の悲痛な叫びは、やはり人気商売である芸能界の残酷なリアリズムをみごとに体現しているのだった。

彼女たち5人の選択の結果は、12年後の武道館公演が描かれる結末で明らかになる。

この物語の最後に記されているのは、彼女たちが武道館で歌う1曲目の歌詞である。そのもの悲しさがきわだつのは、この作品にそれまで緻密に書きこまれてきたところの、主人公の愛子に対して最終的に「脱退」という選択を強要した「アイドル」という職業の矛盾が提示されるからなのだ。現実

の世界を生きる女子でありながら、イメージの世界の存在でなければならないためである。

社会学者たちのアイドル論において、「アイドル」の厳密な定義が非常に困難であるのは少なからず記されているところだが、約30年まえに出版された『C調アイドル大語解　アイドル用語の基礎知識　平成版』（JICC出版局）の「アイドル」の項目には、「これぐらい定義の難しい言葉も珍しい」とすでに記載されている。

朝井リョウ氏による、メタフィクション的要素を多分に内包したこの一種の実験小説は、小説という物語形式によって、インターネット、SNS、携帯電話が普及した現代の「アイドル」という概念の困難な定義に果敢に挑んだものといえるだろう。

※　※　※　※　※

原作小説『武道館』の恐ろしい描写

オタク目線でこの作品を読むと、やはり気になるのが、「席替え」と呼ばれるNEXT YOUの握手会での主人公日高愛子の内面描写である。当然ながら、『武道館』はフィクションであるのを認識しているのだが、それらの部分を読んでいると、身につまされるのだ。

何を話してもこの青年は同じような返事しかしないので、愛子は自分で「雪降るの楽しみです
よねえ、私、雪好きなんです」「もうすぐクリスマスですねっ、ホワイトクリスマスにならないか
あ」などと話し続け、とにかく時間をつないだ。

（朝井リョウ『武道館』、文春文庫）

愛子自身は握手会がけっして嫌いではなく、むしろ「一人の人間」としてお礼をいいたくなると記
されているのだが、それでも、こうした描写を読むと、わが身に置き換えてしまわずにはいられない。
というのも、握手会などの接触イベントで、ぼく自身もうまく話せないからである。ぼくの勤務校
の同僚たちが聞くと、おそらく信じてもらえないだろうが。

たとえば、稲場さんが一言サイン会で書いてくれたぼくの名前を覚えてくれて、そのあと個別握手
会でそれをもじって、おもしろい呼びかたをしてくれたりすると、内心ではすごくうれしいのだが、
それを即座にうまく伝えることができない。

それ以前に、小柄な稲場さんの顔があまりに小さかったり、芸能人が放つオーラのような独特の雰
囲気や、プロフェッショナルなメイクによるかわいらしさ（ほんとうにかわいいのだ！）に毎度毎度
驚かされて、つい眼を奪われて、話せなくなってしまうのだ。

そうなると、稲場さんのほうからいつも話してもらう感じになってしまって、50歳目前の中年男性

としてはこのうえなく情けない状況になる。ああ、また稲場さんに気をつかわせてしまったと、申し訳なく思うのである。

ほかにも、「席替え」で「サムライ」というデビュー当時からの愛子のファンが、メンバーの波奈の炎上事件について心配していると愛子に伝える描写も、ぼくにはけっこう強烈な文章である。

「大丈夫ですよ〜」

愛子は、なんてことないというように微笑む。なんにも気にしていませんよ、という気持ちだけでなく、あなたのことばで動くものはなにもないんですよ、と言わんばかりの意地悪心が乗っかりかけたことに、愛子は自分で驚いた。

［…］

だけど、たまに考えてしまう。

まるで先生のように話すこの人は、私たちのなんなのだろう、と。

来てくれる人全員に対して、平等に、ひとりずつ、とてもとてもうれしい。その気持ちに全く

165

うそはない。そのうえで、感謝の気持ち以外に何も感じないかと言われれば、それは少しだけ、うそになる。

握手会で推しが「ホンネ」では自分をどのように考えているかなんて、オタクが最も知りたくないことのはずなのに、小説内のこうした描写は、推しの「ホンネ」をアイドルオタクの読者にいやでも推量させずにはおかない。

朝井リョウ氏の練りこまれたプロットとともに、愛子の心情がまるでほんものであるかのように感じさせてしまう文章に、ぼくはハロヲタとして猛省をうながされてしまう。

かくして、現代のアイドルを描いた小説『武道館』は、アイドルオタクにとってこれほど恐るべき小説なのである。

（同上）

ドラマ『武道館』

原作小説の重要なエッセンスやエピソードは遺漏なくつめこみながらも、ドラマならではオリジナルの要素も堅実に押し出していくストーリーは、原作の読者にもちゃんと楽しめるようになっている。

ラストシーンは少しファンタジックだが、ドラマオリジナルの結末としては充分に説得力があって、

脚本家やスタッフの意気ごみが感じられる良質のドラマ企画だと思われる。

ぼくのなかでは、日高愛子役は宮本佳林さん以外には考えられないというくらいのマッチしたキャスティングであって、劇中の愛子役の宮本さんを一度でも眼にしてしまったあとでは、小説を読むと、脳内ではすぐに彼女のヴィジュアルにすりかわるほどである。

LIVE1冒頭で、「現場マネージャー」前田春樹（高畑裕太）がパソコン画面上のエクセルと思しきファイルでグッズとライブチケットの売り上げの表を確認していたり、辣腕チーフマネージャーの野村洋一（木下ほうか）が、売り上げ拡大のためにメンバーの顔写真入りTシャツを発売して、全5種類の購入者には好きなメンバーと2ショットチェキを撮れるようにするという企画を出すシーンは、なかなかのリアリズムを感じさせる。

なかでも、LIVE3冒頭でのシーンはちょっと生々しすぎて、嫌になってしまう。

ランダムで配布される「席替え」チケット（握手券）がメンバー5人分平等に用意されていないのは、センター堂垣内碧だけを意図的に枚数を少なくしてCDをより多く買わせようとする戦略であることが、野村によって解説される。

じっさいに「ピンナップポスター」や「コレクション生写真」などのブラインドパッケージの商品が販売されているために、それらの商品で自分の推しが出ないのは、ほんとうにそういった枚数「調

整」がされているせいではないかと、疑心暗鬼におちいってしまうからだ。

とはいえ、LIVE1前半のシーンのように、NEXT　YOUのメンバーが「授業参観」（ライブ）のあと、事務所でファンクラブのプレゼントとしての大量のサイン色紙に、みんなで順番に署名していく場面などは、逆にJuice=Juiceが事務所の一室でほんとうに作業しているようすをかいまみるようで、非常に楽しめる。

原作に劣らず、アイドル業界の裏側をみせていく手法はドラマでも健在である。

原作と異なるドラマオリジナル設定としては、真野恵里菜さん演じる小見谷杏佳がメジャーデビュー直前に卒業して1年後という時間軸設定、物語中盤で日高愛子と水嶋大地（吉沢亮）と堂垣内碧がおなじクラスになる設定、つんく氏を彷彿とさせるアイドルの名プロデューサー夏目淳（小出恵介）、「ネクス中毒」代表としてのカリスマアイドルブロガーのハカセ（六角精児）といった登場人物である。原作小説では碧が自身の決断を愛子に携帯電話で伝えるシーンが、高校の屋上で愛子に会って直接伝えるところも、このドラマならではのシーンとなっている。

すでに活動キャリアも長い現実のハロプロアイドルJuice=Juiceが劇中の架空アイドルNEXT　YOUを演じているということが、このドラマにしかけられたギミックにして魅力である。しかも、物語のクライマックスの武道館公演を、このドラマが地上波で放映された8ヵ月後の2016年11月7日

に Juice=Juice が現実に開催するところまでが最大のギミックとなっているところに、この企画に対する「事務所」の本気がうかがえると思う。

全8回のこのドラマは、Juice=Juice Family であれば、全話がみどころ満載なのはまちがいない。それゆえ、稲場さん加入後のにわか Family の視点で非常に恐縮であるが、ぼくなりに、このドラマのみどころをかいつまんで記してみたい。

LIVE1

劇中では、アイドル業界の内情も丹念に描かれているのは前述のとおりなのだが、所属事務所グリーンアッププロモーション内では、ほかのハロプログループのポスターなどがはられていたり、カットや楽曲はみんなハロプロアイドルのライブが流用されており、このドラマスタッフはハロヲタを歓喜させる要素をつめこむことをけっして忘れてはいない。

LIVE3で発生する事件以降、季節の経過とともにNEXT YOUが少しずつメジャーになっていくようすも手堅く描かれているので、メンバーの制服や衣装の変化も楽しめる。

高校での宮本佳林さんのシーンは、現実もかくやと思わせられるほど、よく制服も似合っていて、彼女の天性のアイドル気質を感じさせる。宮本さんのプライベートな高校生活をみているようで、ちょっとどきどきしてしまう。

169

この回前半で、ほかのアイドルグループのメンバーの熱愛が発覚して、土下座をしている動画について、NEXT YOUメンバーが語りあうシーンは、最終話までの一貫したテーマが「アイドルの恋愛禁止」であることの伏線となっている。

LIVE 2

このエピソードは原作準拠で、高木紗友希さん演じる安達真由が主役である。あえて言及しなくてもよいと思うが、劇中の高木さんは、その役柄のとおりに水着撮影でひとりだけワンピースを着なければならないような体型ではない。

このあたりのリアリズムの有無については、ただひとこと、いまのぼくたちは2019年8月に発売されたファースト写真集『紗友希』の高木さんを知っていると述べるだけにとどめておこう。

それにしても、この時期はポニーテールだった高木さんがこのLIVE 2では落ちこんだり、怒ったり、立ち直って明るくなったりと、さまざまな表情がほんとうにかわいい。高木さんオタク必見の回である。

LIVE 3

第3回は、宮崎由加さん演じる鶴井るりかが「席替え」（握手会）イベント終了後に化粧室で襲われ

るという事件が発生するが、皮肉にもそのおかげで知名度が上がるというドラマオリジナルのストーリーが展開する。

この回では、宮崎由加さんのアップが多かったり、記者会見シーンでは宮崎さんのめずらしい泣き顔もみられるのも、一見の価値ありである。

LIVE4

前回の事件で注目された結果、NEXT YOUが有名になり、植村あかりさん演じる堂垣内碧がドラマに出演し、ひとりだけ多忙をきわめるという展開となっている。

当然、植村さんの主役回なのだが、メンバーのなかでもひときわ大人びたキャラクターである碧が、おなじく成熟した意見を愛子に語る植村さんの演技に魅了されることまちがいなしである。

LIVE5

このエピソードは物語の折り返しとなっており、全国ツアー成功、レギュラー番組、２期生募集と、物語は一気に加速していく。

植村さんはもちろんなのだが、努力していてもなかなか人気に結びつかなくて焦っているるりかを演じる宮崎由加さん、アイドルとしての自分の将来に悩む金澤朋子さん演じる坂本波奈の演技がみど

ころである。このドラマのなかでの、おふたりの役柄はいつも微妙な感情を演じなければならない困難な役なのだ。

NEXT YOUがMCをつとめるレギュラー番組のゲストという設定で出演する矢口真里さんの自虐的なセルフパロディのシーンは、あたたかく見守るべきものである。

LIVE 6

第6回は、愛子が幼なじみの水嶋大地とついに、という回なので、宮本さんオタクには少しつらい回かもしれない。

さらには、碧と愛子が少しずつファンへの裏切りを重ねていくのをみている視聴者は、メンバー全員が呼び出されて、突如、課長の野村にノートパソコンの画面を突きつけられるラストシーンには息を呑んでしまう。

この次回への引きこそがすべての回である。

LIVE 7

この回で特筆すべきは、宮崎由加さん演じる鶴井るりかが堂垣内碧の軽率な行動に怒りをあらわにするシーンであって、ライブなどではけっして眼にすることがない、宮崎さんが激昂する迫真の演技

172

がみられる。

また、原作では愛子が携帯電話で碧の告白を聞くシーンも、ドラマでは高校の屋上で展開されるので、愛子役の宮本さんと碧役の植村さんの制服姿によるシリアスな演技と表情も堪能できる回となっている。

最終回では、原作にあるような武道館公演のシーンはないものの、物語の衝撃的な展開とラストシーンがつくりこまれていて、最後まで視聴した人はしっかりとした充実感を得られるものとなっている。

六角精児氏演じる12年後の少し老けたハカセの最後のセリフは、このドラマのテーマに関する重要なもので、ドラマオリジナルである。碧や愛子がしなければならなかった悲しい選択は、その後のアイドルたちには強要されることがなくなったという、ファンタジックな未来を想像させるところで終わっている。

ドラマ『武道館』のギミック

ドラマ『武道館』の特典映像集も2時間弱のボリュームがあるが、たしかにファン垂涎の映像ばか

173

りだった。スカパー！・バージョン追加オリジナルシーン、『ネク！・ステ』の全動画、NEXT YOU

のライブシーン、NG集その他がてんこもりである。ちなみに、Juice=Juice のオフィシャルブログに

は、いまでも『ネク！・ステ』のバナーがあって、そこから、真野恵里菜さん演じる小見谷杏佳の卒業

会見の動画もみることができる。

スカパー！・バージョン追加オリジナルシーンでは、原作ではまったく記述がないのだが、金澤朋子

さん演じる坂本波奈と宮崎由加さん演じる鶴井るりかの自宅や家族との関係が描かれている。これら

のシーンはもちろん、各話の物語の進行と連動しており、金澤さんと宮崎さんの演技はみごたえ充分

である。

なぜるりかがアイドルという仕事にあれほど真摯で一所懸命であるのかの理由が、宮崎さんのこれ

また緊迫した演技とともにオリジナルストーリーで語られるし、NEXT YOUリーダー坂本波奈の

知られざる苦労と家族思いのやさしさをうまく伝えている。

劇中のシーンだけではもの足りない、宮崎さんと金澤さんのオタク必見の追加映像集となっている。

しかしながら、なんといっても、このドラマ『武道館』は、やはり主人公の日高愛子を演じる宮本

佳林さんの魅力が全編にあふれている。

シーンごとのさまざまな表情や言動でかいまみせる確かな演技のほかにも、アイドルとしての愛子

の華やかな衣装と、ふつうの女子高生の愛子の日常的な衣装とそのギャップなど、みどころ満載である。

宮本さん演じる愛子ほどではないにしても、ほかの4人のメンバーもコンサートなどではみることができないたくさんの衣装や表情がドラマ内で楽しめる、まさにJuice=Juice Familyのためのドラマである。深夜帯ではあっても、これがふつうにテレビで放映されていたのだから、この時期のファンにとっては、毎週末が待ち遠しい最高の番組だったはずである。

安達真由役の高木紗友希さんのこと

個人的には、主人公の愛子にいつも寄りそっているメンバーの安達真由を演じる高木紗友希さんがとてもよかった。

愛子と真由のふたりが地下鉄に乗っていても、だれもまだ気づかないというシーンは、宮本さんと真由役の高木さんのういういしい表情がとてもいじらしいし、とりわけ現在からみるとかなり幼くみえる小顔の高木さんの笑顔がなんともかわいい。

LIVE6では、ふたりがNEXT YOUのメンバーだと気づいた女子高生に握手を求められるシーンでの安達真由の感じのよさは、握手会での高木さんとおなじものである。

『ネク・ステ』の動画に登場しているのは、ライブやイベントのMCでおなじみの元気な高木さんな

のだが、ドラマ本編ではちょっとちがう雰囲気なのだ。仕事以外のシーンで愛子といっしょにいる真由は、アイドルの仕事をしていない「だちまゆ」のプライベートな部分を高木さんが堅実に演じて・い・る・。それでいて、ポニーテールがかわいい、ちゃんとキュートな高木紗友希さんなのである。

彼女がメインとなるLIVE2の劇中では、悩んだり、落ちこんだり、怒ったりした翌日にプロデューサーの夏目純にみせる安達真由の笑顔が、ほんとうに愛らしいのひとことである。

このエピソードでは、真由がダンスの先生（MAX、NANA）に無理なダイエットをとがめられたのちに、しぶる真由を連れて、愛子と碧はラーメンを食べにゆく。このときのラーメン店内のカウンター越しにかわされる3人のやりとりがとても好きだ。

自分が太っているのを気にして、ラーメンを食べようとしない真由に、碧役の植村あかりさんがやさしく語りかける。

「わたしたち女の子はいま変化してる。さぼったり、怠けたりしてるわけじゃないのに。真由は太ってるんじゃなくて、変化してるんだよ」

このセリフのように、ドラマ『武道館』全8話は、Juice=Juice オリジナルメンバー5人の2015年12月という時期の「変化」（「成長」と言い換えてもよい）を保存した、かけがえのない記録なのだ。

176

宮本佳林さんの卒業発表のこと


Juice=Juice 初の武道館での単独公演がおこなわれるのは、このドラマが放映された2016年の秋のことである。

ドラマのストーリーと連動したJuice=Juiceの「物語」をプロモーションしようと、当時の「事務所」が真剣に考えていたのは明白で、ドラマ『武道館』は「事務所」の本気を感じさせられる卓越したドラマ企画だったといえよう。

かくして、遅まきながら、にわかのぼくはこのドラマをみることでようやく、Juice=JuiceがNEXT YOU名義で出演している公演のソフトをはじめて楽しめるようになった。

『Hello! Project COUNTDOWN PARTY 2015 ～ GOOD BYE & HELLO! ～』、『Hello! Project 2016 WINTER ～ DANCING! SINGING! EXCITING! ～』、『Hello! Project ひなフェス 2016 〈モーニング娘。'16 プレミアム〉』では、NEXT YOU名義でJuice=Juiceは〈Next is you!〉、〈大人の事情〉を歌っているのだが、ドラマ『武道館』をみたおかげで、このギミックと演出の妙味をようやく味わえたのである。

このドラマ放映から4年後の2020年2月10日に配信された「Juice=Juice 宮本佳林からのお知らせ」では、彼女みずから同年6月のJuice=Juiceとハロー!プロジェクト卒業を伝えた。

宮本佳林さんの卒業発表のこと

Juice=Juice 初の武道館での単独公演がおこなわれるのは、このドラマが放映された2016年の秋のことである。

ドラマのストーリーと連動したJuice=Juiceの「物語」をプロモーションしようと、当時の「事務所」が真剣に考えていたのは明白で、ドラマ『武道館』は「事務所」の本気を感じさせられる卓越したドラマ企画だったといえよう。

かくして、遅まきながら、にわかのぼくはこのドラマをみることでようやく、Juice=JuiceがNEXT YOU名義で出演している公演のソフトをはじめて楽しめるようになった。

『Hello! Project COUNTDOWN PARTY 2015 ～ GOOD BYE & HELLO! ～』、『Hello! Project 2016 WINTER ～ DANCING! SINGING! EXCITING! ～』、『Hello! Project ひなフェス 2016 〈モーニング娘。'16 プレミアム〉』では、NEXT YOU名義でJuice=Juiceは〈Next is you!〉、〈大人の事情〉を歌っているのだが、ドラマ『武道館』をみたおかげで、このギミックと演出の妙味をようやく味わえたのである。

このドラマ放映から4年後の2020年2月10日に配信された「Juice=Juice 宮本佳林からのお知らせ」では、彼女みずから同年6月のJuice=Juiceとハロー!プロジェクト卒業を伝えた。

だがそれは、フィクションとはいえ、ドラマ『武道館』最終回ラストシーンの宮本さんが演じる愛子のあまりにも悲しい涙の卒業発表とはまったくちがっていた。

「わたしがなりたい〈わたし〉じゃなかった」という、あの卒業発表シーンで泣きながら語る愛子のセリフを借りると、「宮本佳林さんがなりたい〈宮本佳林〉さん」になるためにソロ活動を開始する彼女自身の明るい将来を思わせる、元気いっぱいの笑顔の卒業発表でよかったと、心から安堵したのだった。

2. 舞台『タイムリピート〜永遠に君を想う〜』

新宿での舞台公演にゆく

『タイムリピート〜永遠に君を想う〜』は、Juice=Juice メンバー全員と、高瀬くるみさん、前田こころさん、清野桃々姫さん、山﨑夢羽さん、岡村美波さんによる舞台公演であり、2018年9月28日から10月8日まで全労済ホール／スペース・ゼロで上演された。

活動再開後の稲場愛香さんが出演する最初の舞台である。キーヴィジュアルをみたときには、少なからず驚嘆した。稲場さんと宮本佳林さんのふたりが中央上部に大きく掲載されていて、ひと目でこのふたりが主演なのがわかったからである。

もちろん、うれしくないはずがない。

それにしても、である。

つい数ヵ月まえの6月中旬にJuice=Juiceに加入したばかりの稲場さんが主役だとは。この異例の抜擢といえるあつかいは、稲場さん推しのぼくでさえ、ほんとにこれでいいのだろうかと、自問自答してしまう。

もうひとりの主役の宮本さんはオリジナルメンバーであって、ドラマ『武道館』でも主演しているので、順当だと思うのだが、ほかのメンバーさんのファンのことを思うと、心が穏やかではなくなってくる。

というのも、稲場さんが加入してからのJuice=Juiceのヴィジュアルは、これまでほとんどすべてが宮本さんを押しのける勢いで、稲場さんが中心に位置しているものばかりだったからである。

新メンバー加入にさいして、そのメンバーさんをグループの中央に配置するという慣例的なプロモーション方法は理解しているのだが、それにしても、たった3ヵ月で舞台の主役が決定したことは、うれしい反面、かえって不安になってしまう。勝手なファン心理だと思うのだが。

当然ながら、クレジットで稲場さんの名前が最初に出ることの根拠は、「事務所」側では確固と存在していて、それがぼくたちに知らされることはけっしてないのだろう。

179

ちなみに、ハロプロ・オールスターズ〈YEAH YEAH YEAH／憧れの Stress-free／花、蘭の時〉通常版C Juice=Juice 盤のCDジャケットが、宮本さんひとりを中心に、ほかのメンバーさん全員で囲むようなヴィジュアルになって、ようやく胸をなでおろしたことを覚えている。

なにはともあれ、稲場さん主演の舞台とあっては、期待が高まるばかりであったが、上演の日程が大学暦的にあまりよろしくない。大学院の入試が重なるのと、大学の冬学期がはじまったばかりで、精神的にも時間的にも落ち着かない時期なのだ。

そのために、FC先行ではチケットを買うのを見送ったのだが、結局は夏期休暇期間中に一般でチケットを買って、9月30日（日）の11時半開演と10月8日（月）の千秋楽の11時半開演の回の2公演だけを観劇した。自分が2019年秋には毎週末にライブツアーとリリースイベントに参加するようになるとは思いもしなかった時期のことである。

じっさいに、ぼくの専修を志望する大学院入試の志願者が1名いたので、いけなくなってしまった。チケットはゼミ生に頼んで、インターネットで譲渡先をさがしてもらった。しかも結局、その受験生が欠席したという結末である。

ところで、9月30日の1公演目のチケットを買ったのは、同日夕方のハロプロ・オールスターズ全国握手会の東京会場Bにも参加するつもりだったのだが、台風で中止になってしまったのがつくづく

タイムリープがテーマの舞台

残念だった。

さて、この舞台のストーリーはすごく秀逸であると思う。とくに同一の時間を反復するタイムリープもののキモとなる伏線の配置が、このうえなく絶妙ですばらしい。

冒頭で稲場さん演じる主人公ルナが頭痛を感じるシーンはじつはきわめて重要な伏線なのだが、物語のクライマックスをみるまでは、あれほどうまく活用されるとはまったく気づかなかった。中盤の段原瑠々さん演じる通信士ツグミの「仲間だから」のセリフこみの伏線もみごとなものだった。

それゆえ、この舞台のソフトは複数回、鑑賞してもあきない。

最初の数回は、みるたびに物語の伏線の新しい発見があるだろう。中盤までのシーンとセリフのすべてに意味があり、無駄なものはいっさいない。とりわけ最初のタイムリピートが発生するまでは、すべてのセリフと芝居を覚えるぐらいにしっかりと確認しておくべきである。

だからこそ、タイムリピートをくりかえす中盤からのストーリー展開のおもしろさは傑出している。タイムリピートの設定や発生原因とともに、ストーリー全体が細部まで練りこまれていて、きわめて高い完成度を誇るのだ。

セリフのすみずみにもSFの世界観と群像劇を成立させる詳細な配慮がいき届いていて、登場人物

たちのさまざまな心情を繊細に表現しているのも、大きな魅力のひとつである。

くわえて、観客ごとにおめあての出演者が異なっていても、すべての観客が満足できるような、「推し」が活躍する場面がしっかりと用意されているのも、ファン心理をくみとった舞台構成となっている証左である。

公演パンフレットのコメントによると、『気絶するほど愛してる！』も担当した脚本家の太田善也氏はＳＦを書いたことがほとんどないらしいが、おそらくどんなジャンルでもこなせる脚本家としてのマルチな才覚があるのだろう。

この舞台では、宮本佳林さんが演じるもうひとりの主役、きまじめな宇宙物理学者ソーマの人物造型もしっかりとなされており、その出自や設定も物語と密接に関連している。

群像劇ではあるものの、やはり物語はルナとソーマを中心に展開していく。

出演者全員による〈明日を生きる〉の合唱シーンとならんで、ルナとソーマによる〈タイムリピート〉の短いミュージカルシーンは、この物語のなかでは数少ない明るい曲とふりつけで演出されている。

そして、ミュージカルと聞いて観客が期待するようなシーンとなっている。

周囲との摩擦や孤立を恐れない勝気なルナが、エスペランサ号のクルーに心を開いていく成長物語であると同時に、まったく正反対な性格のソーマと絆を深めていく恋愛ドラマでもある。

182

「待って。ぼくもいっしょにいく。いったろ、きみのそばには、ぼくがいる。ずっといっしょだって」

「……。わたしはこれからもずっとソーマといっしょよ。ずっと、永久に」

物語の結末は、5回目のタイムリピート後に最後の触れあいでかわされるルナとソーマのこのセリフのようであってほしいと、公演後にだれもが心の底から願わずにはいられない。観客全員がそういう余韻を味わうことになる舞台だった。

機関長エイジ役の高木紗友希さんのこと

『タイムリピート』のストーリーは非常にシリアスであるうえに、二転三転する展開なので、観客のほうもなかなか気が抜けない。

だが、あの悲しくもやさしい物語のなかで、高木紗友希さんが演じる機関長エイジと、植村あかりさん演じる料理人リョウ、金澤朋子さんの副船長ジンを中心としたいくつかのシーンだけがコミカルなところがあって、観客を楽しませてくれた。

なかでも、高木さんが演じる機関長エイジはすばらしいと思う。ドラマ『武道館』の安達真由とおなじく、ぼくは演技をしているときの高木さんが大好きである。

183

ソフトをみるとよくわかるのだが、高木さんはこの舞台冒頭からずっとしかめ面をしているし、大股開きで座りこんでいるシーンも多く、がらっぱちの職人肌の機関長を体当たりで演じている。

高木さんが上演中に何度も発する「あれッ、テルのやつ、どこにいったァ?」というセリフは、するりと頭に入ってしまうものだが、なにげないこんなセリフにも彼女の元気な感じがよく出ていた。

「なぜだかわかるかァ、このオレさまが整備したからだァ! このエイジさまがなァ!」というセリフをルナに対して叫ぶところも、ケレン味たっぷりでかっこいいのである。

3回目のタイムリピート後に、自分におこったことが信じられないエイジが「ちょっとビンタしてくれよ!」と梁川奈々美さん演じる医者マドカに頼むと、バシッと頬をはたかれて、「イテェ……」とつぶやくときの高木さんも、ふつうはまずお眼にかかれないようなヘン顔の表情である。

失恋したジン役の金澤さんにそっと「ドンマイ!」とささやくシーンなど、この悲しい物語のなかで、観客の笑いを引き出して安心させるシーンは、料理人リョウ役の植村さんが提供するクッキーの味の場面をのぞけば、高木さんが出演しているところばかりではないだろうか。

がさつだが気のよい「あんちゃん」を、高木さんはじつに好演している。

ルナとソーマがふたりでのタイムリピートを成功させたあと、エイジがルナの異変を察知して心配するシーンは、この重々しい悲劇のなかでも最もやさしいシーンのひとつだと思われる。

自分が苦手に思っているルナを気づかうエイジの複雑な感情をしっかりと演じていて、そのときの高木さんのヘン顔の表情もとても愛らしい。

エイジがルナをなぐさめるときに、ソーマ役の宮本さんにスクワットを強要するところも、数少ないコミカルなシーンで楽しい。

それだからこそ、ルナがクルーのやさしい心情に触れて、クルー全員を助けたいと決意するこのあとの場面が最大限に引き立つのである。

高木さん、宮本さんと入れ替わりに、金澤さんと植村さんが登場して、ルナを気づかうシーンもとても心あたたまる場面なのだ。ルナがクルーのみんなに少しずつ心を開いていくやさしいシーンだからである。

このとき、物語はよい方向へと進んでいくかのように思われるのだが、ストーリーはまだまだ前半で、これ以降、物語は息つくひまもないほどの怒涛の展開がつづく。新事実がつぎつぎと発覚し、暗転と好転がくりかえされて、怒涛のクライマックスに達するのである。

10月8日（月）の公演最終日、11時半開演回でのことである。

おなじく、エイジがルナを気づかいながらも、照れ隠しに宮本さん演じるソーマにスクワットをやらせる場面の直前なのだが、ソーマ役の宮本さんのセリフがちょっと早口で、ぼくにはわかりにくか

「かんでんじゃねェーよ！」

そのときである。

った。

高木さんのアドリブだった。

会場内は大爆笑で、わきにわいた。ぼくは2公演しか観覧できなかったが、そのなかでも、最大の笑いで観客が大いに盛りあがった瞬間である。

このあとしばらく、宮本さんは笑いをこらえるのを必死になりながら、スクワットをするのだが、高木さんのみごとなファインプレーなのだった。

この舞台公演は、出演者全員が自分のあたえられた役割を脚本どおりに着実に演じているからこそ成立しているのだが、じつは高木さんこそが、「アイドル生命を賭して」と言ってもよいようなヘン顔演技の連続で、荒っぽいセリフを全力で叫んでいる、最高の縁の下の力もちなのだ。

それゆえ、この舞台の最優秀助演女優賞は高木紗友希さんだと、ぼくは思っている。

186

宇宙物理学者ソーマ役の宮本佳林さんのこと

5回目のタイムリピート後のソーマ役宮本さんの必死の演技と最後の絶叫は、観客たちの心の奥底にまで深く響きわたる。

物語のクライマックスで、なにかをひとりで成し遂げようとするルナを止めるソーマは、物語冒頭のおとなしくもの静かな学者然とした演技とはまったく異なり、鬼気迫る演技はとても印象に残るものだ。

ソーマ自身にもじつは出自や家族の秘密があって、それがやはり物語の鍵を握るうえに、ルナとの絆が結ばれる要因となったりと、宮本さんが演じるソーマの役づくりも、ただの男性役という以上のかなりの難題だったはずである。

そうした彼女のひと知れない苦労をかいまみたのは、2018年10月9日付のブログだった。

この舞台の公演中に、同居していた彼女の祖父が亡くなったこと、「Juice=Juice 頑張れ」が最後のことばだったこと、かれの自室が宮本さんのグッズであふれていたこと、その携帯電話の最後の検索履歴も Juice=Juice で、携帯のホーム画面も Juice=Juice 関係のものばかりだったこと。

このときようやく、役柄のソーマ自身の家族を失う悲しみが理解できたこと、それを彼女の祖父がくれた贈りものだと思って、ソーマ役を演じきったことが書かれていたのである。

あの舞台のクライマックスで、ソーマがあまりの悲嘆にたえきれずに心の底から発する、耳をつん

ざく、あの恐ろしい絶叫には、宮本さんのこれほど大きな現実の悲しみが隠されていようとは思いもしなかった。

いまさらながらに、宮本佳林さんはアイドル、プロの芸能人なのだ。

どんなに悲しい不幸があっても、お笑い芸人であれば、観客を笑わせなければならないし、ギャグマンガ家であれば、読者を笑わせるギャグマンガを描かなければならないだろう。それがプロだからである。

つねに笑顔であることを必然的に求められるアイドル、宮本さんもプロフェッショナルとして、ファンが待つ舞台に穴をあけることなく、全公演であのきわめて困難な主役を演じきったのだった。

宮本さんのブログから、舞台『タイムリピート』観劇後にわきあがるすさまじい感動の理由の一端を知って、襟を正すと同時に、彼女のおじいさんのご冥福を心からお祈りしたしだいである。

鉱物学者ルナ役の稲場愛香さんのこと

ここからは、稲場さんオタクとしてのぼくのまったく個人的な感想となる。

この舞台はほんとうにすばらしいもので、ぼくのゼミ生たちに舞台公演のDVDをみてもらったけれど、宝塚やミュージカル好きなゼミ生にもすこぶる評判がよかった。

稲場さん演じるルナは鉱物学者でネオクリスタルの専門家という役どころである。この「ルナ」という役名はおそらく、彼女自身が月を好きなところから取られている。

ルナは最初の登場シーンからとても気が強いキャラクターで、周囲の人間にいちいち食ってかかるとげとげしい態度、冒頭での宮本さん演じるソーマに毒づくときの意地悪そうな笑顔なども強烈である。

ただ気の強さに関しては、稲場さんと現場で逢っているうちに、なんとなくだが、ほんとうはこのルナ役くらい気の強い人なのではないかと感じたときもある。

稲場さんのルナ役はみていて、非常に心を動かされる。

人を寄せつけようとしない最初の態度から、クルーたちのやさしさに触れて、少しずつ心を開いていって、クルー全員の命が助かる方法を必死で模索するようになる心情の変化を、ひたむきに演じる稲場さんに、どんどん没入していくのである。

かと思えば、ソーマと協力して、宇宙船内でのクルーの言動にあるさまざまな矛盾を推理していく場面では、まるで密室殺人のトリックを暴こうとする名探偵といった役どころとなって、今度は科学者ゆえの鋭敏な知性で謎に立ちむかう頼もしさが感じられる。

タイムリピートが発生するたびに、隠されていた新事実が明らかになるという展開なので、稲場さ

ん演じるルナはそのたびに考えかたや言動を変えてゆくので、タイムリピートのたびの演じ分けもたいへんだったと思う。

なかでも物語のクライマックス、5回目のタイムリピートのあとのルナの変化はみどころである。ソーマの気もちを痛いほどに知りながらも、それを押し殺して、べつの結末へと進もうとする彼女の決然とした表情も、DVDソフトをみなければわからなかった。

そして、ルナがこれまでの自分の生きかたを否認したうえで、すべてを清算して、新しく生きるために、最後に壮烈な決断をするまでの稲場さんの演技は、心を激しくしめつけられずにはいられない。

稲場さん推しとしては、稲場さんが出演する舞台をみにいけるだけでうれしかった。いまさらながらだが、彼女がほんとうに復帰して、ハロー！プロジェクトのメンバーとして活動していることを実感できた。

Juice=Juice の新メンバーとして、ほかのメンバーさんたちといっしょに舞台に立っているところを眼にできるだけでよかったのだ。

公演終了後に思ったのは、プロデューサーの丹羽多聞アンドリウ氏、演出の大岩美智子氏（前回）、脚本家の太田善也氏などほかの多くのスタッフたちが尽力した結果、2016年の『気絶するほど愛してる！』のときからであるが、西森英行氏などほかの多くのスタッフたちが尽力した結果、2016年の『気絶するほど愛してる！』と、今回の『タイムリピ

190

ート』の2本によって、稲場愛香さんというひとりの悲劇女優を育てあげてしまったということである。

このあたりは、稲場さん推しのひいき目といわれれば、それまでだが、稲場さんは少なくとも今回の公演で、宮本さんとのダブル主演の大役を演じきったといえるだろう。

ともあれ、彼女は主演であるために、とくにセリフも多くて、舞台にもほぼ出ずっぱりであったが、10日間におよぶ全17公演を演じきったのだった。

こじらせて、こじらせて

しかしながら、ぼくの「こじらせ」た視点からすると、気になる部分がないわけではない。

3回目のタイムリピートに成功したクルー全員が仮病の腹痛をうったえて、医務室で集まるシーンがある。「あ、いたたたた」と、稲場さん、宮本さん、高木さん、金澤さんが腹痛をわざとらしく演じて、医者マドカ役の梁川さんがみんなを医務室に連れていくのである。

このシーンは、『気絶するほど愛してる！』の脚本も担当した太田氏がおそらく意図的にサービス精神で挿入してくれたものだろう。劇中で、主演の稲場さんが演じるところの寛子がまったく同様に、仮病で腹痛をよそおう場面があって、そのセルフパロディなのだ。

この『気絶するほど愛してる！』のソフトを何度もみたぼくにとっては、このセルフパロディそれ

自体はおもしろいものではあるのだが、精神的にはあまり好ましいものではない。

稲場さんが主演した『気絶するほど愛してる！』の大阪公演中止を思い出させるからである。

この舞台は2016年3月下旬から4月初頭までに開催された東京公演のあと、5月下旬の大阪公演が予定されていたが、4月28日には稲場さんの活動休止が公表されており、実質的には大阪公演はおこなわれなかったからである。

なぜ「実質的」という表現かというと、この大阪公演はチケットの払い戻しがおこなわれたが、東京公演を収録したものが当日は上映されたからである。

だから、『タイムリピート』をみているときに、この仮病の腹痛ネタをみせられると、稲場さんがまた活動休止するのではないかという不安がよぎってしまうのだ。

当然ながら、これも稲場さんオタクの勝手な杞憂に過ぎないのだが、どうしてもそんな不安にとらわれずにはいられなかった。

これを助長するのが、『タイムリピート』と『気絶するほど愛してる！』の物語の構造がじつは非常に似ていることである。すなわち、このふたつの物語を非常に簡略化して語ると、両方とも、稲場さん演じる主人公だけが物語から退場して、残った登場人物たちだけに平和が戻るといったところである。

誤解がないように記しておくと、このふたつの舞台の物語は大好きである。前述のように、『気絶す

るほど愛してる！』のDVDは、稲場さんの活動休止中にはくりかえし見返した。『タイムリピート』

の物語や伏線、出演者の熱演をすばらしいと思う気もちにも嘘はない。

ところが、仮病の腹痛シーンやストーリーの類似性によって、休養中の稲場さんがもう復帰しない

のではないかと恐れて過ごしていたあの悲しい時間がよみがえってきて、恐ろしい不安にさいなまれ

てしまうのだ。

もちろん、こういう自分の感情こそが最もやっかいなものだと、みずからはっきりと認識してはい

るのだが……。

こんな風に「こじらせ」たぼくの不安を消しとばすかのように、ルナ役の稲場さんの日替わり写真

は、上演中にはほとんどみられないような笑顔がとてもまぶしかった。

日替わり写真の書きこみもすごく楽しい。日づけと場所とサインというい いつもの書式にくわえて、

彼女の役柄が鉱物学者なので、鉱物のかわいいイラストと説明がこれでもかと書きこまれている。

　３つめにgetしたのは

「アメジスト」の原石。

和名で紫水晶。とにかく
色がキレイで原石に
惹かれました。

高貴・知性・誠実・平和の石

千秋楽!! 最後は、私の誕生日
12月27日の誕生石
「クロスパール」
パールは、月のしずく・人魚の涙
とも呼ばれます。そして
クロスパールの石言葉は
「不滅の愛」…
この舞台にぴったりですね…❤

稲場さんの日替わり写真の笑顔とあいかわらずのサービス精神が、物語の悲しい結末やかつての公演をめぐるよけいな不安をつかの間忘れさせてくれて、いまは元気に活動する彼女をひたすらありがたく思えたのである。

あくまで群像劇としての評価

かなり脱線してしまったが、最後に舞台『タイムリピート』についてまとめてみたい。

ルナの最期のシーンは感動的である。このままでは永遠にくりかえされるタイムリピートを阻止しようとするルナの凄絶な行動は、この物語のクライマックスであって、最高の感動を観客の心に喚起して、終幕をむかえる。

たしかに、宮本さんと稲場さんは主演だけあって、ほぼ全編をとおして、ステージ上に立ちながら、膨大な量のセリフを語っている。役づくりもふくめて、並大抵ではない努力を積み重ねてきたのがわかる舞台である。

だが、稲場さん推しのぼくがあえて主張したいのは、それでも、この舞台での感動は宮本さんと稲場さんにのみ還元されるのではないということなのだ。

宮本さんと稲場さんが演じるソーマとルナの最期のシーンが感動的なのは、ほかの出演者たち全員がその役どころを破綻なく実直に演じることで、この複雑に展開する物語を着実に構築していった結

195

果である。

　いわば、ほかの出演者たちが全員で、感動のクライマックスにいたるまで、物語の階段を一段ごと着実に積みあげてくれたからこそ、宮本さんと稲場さんは最上段のラストシーンで最高に輝くことができたのだ。

　「オレだけじゃねェ、この船に乗ってるクルーはみんな優秀だァ、たしかに若い、だが自分の仕事に責任をもってる！」という高木さん演じるエイジのセリフがあるが、『タイムリピート〜永遠に君を想う〜』はまちがいなく、優秀な出演者全員が自分の役柄に責任をもって演じた舞台であって、それゆえに大成功をおさめた舞台公演であったと思う。

　舞台の冒頭、目標の惑星に到達し、莫大な量のネオクリスタルが眠っている可能性がわかったときの船長アリサ役のJuice=Juice リーダー宮崎由加さんのセリフはとても趣深い。

　「わたしたちは若い。わたしたちには未来がある。この強大なエネルギーをどう使うか、戦争の道具にするか、平和への手がかりにするのも、わたしたちしだいよ！　この美しい惑星は、わたしたちの未来の希望の星なの！」

　このセリフはまさしく、稲場さん加入によって8人体制となったJuice=Juice と、高瀬くるみさんなど5人の出演者を中心にのちに結成される新グループ BEYOOOOONDS の明るい未来を思わせる。

5．舞台公演にゆく

そして、この舞台公演後、Juice=Juice は３度目の武道館公演にむけて始動していくのである。

いつも現場で会うと、気さくで感じがよいトッシーさんの職業は都内のIT関係企業につとめるサラリーマンとのことで、「カントリー・ガールズ ライブ2019 ～愛おしくってごめんね～」のLINE CUBE SHIBUYA、「Juice=Juice LIVE TOUR 2020 ～NEW SENSATION～」初日の新宿ReNYには、仕事帰りのスーツ姿で現れた。

仕事ができそうなサラリーマンといった雰囲気だったが、じっさい、かれの言動はとてもバランスのとれた社会人だと自然に感じることが多い。

Juice=Juiceでは植村あかりさんと段原瑠々さん推しのトッシーさんは、ほかのハロープロジェクトや研修生の公演にも手広く通っているほか、ハロー！プロジェクト以外のアイドルグループにも非常に詳しい。「趣味がアイドルだから、アイドル以外はなにも知らないんだよね」と公言するところが、ぼくのようなにわかで通りすがりのオタクには頼もしいかぎりである。

かれのような天性のアイドル好きといった方々と話をすると、自分はごくふつうの一般人であることを痛感する。

2019年12月29日の「COUNT DOWN JAPAN」に、かれとともに数人で出かけたときのことである。この日はJuice=Juice、アンジュルムのライブをみたあと、つぎの鈴木愛理さんの公演までは少し時間が空いていた。この空き時間に私立恵比寿中学のライブをみにいくことを決めてくれたのは、トッシーさんだった。

「まえはもっとたくさんメンバーがいたときもあったんだけどね」と、ハロプロ以外のアイドル現場が新鮮なぼくに、かれは解説してくれた。

そして、2020年2月上旬放送のハロプロ全グループ58人が出演した『Love music』で「ハロプロ全58人が選ぶ禁断のランキング【ハロプロ以外の最強アイドル】」第1位に選ばれたのが、この「エビ中」なのだった。

ちなみに、トッシーさんのオタク活動はクールである。

聞くかぎりでは、仕事もそれなりにたいへんそうなのに、週末は日本中の現場にひとりで出かけていく。Juice＝Juiceの「Con Amor」ツアーの沖縄や岡山で、シリアルイベントやFCクリスマスイベントなどでもそうだが、そんなかれをみかけて、声をかけると、気さくに合流してくれる。

あるいは翌日が仕事で、公演後すぐに帰京しなければならないときにはあらかじめ、きっちりと挨拶を欠かさないという礼儀正しさである。

とはいえ、オタク歴が長いかれは顔も広くて、知りあいがいないわけではないのだが、かならずしもだれかといっしょに現場に入りたいということではないらしい。

仲間うちでの飲み会でも、とても感じがよくて、まわりに話をあわせてくれるときもあれば、みずからのネタ話で盛りあげてくれたりと、特殊な閉鎖社会に生きているぼくにとっては、まさしく立派な人格者の典型のように思えるのだった。

とはいっても、トッシーさんご本人はそんなことをまったく意識していなくて、ぼくがそのように勝

手に感じているだけのことである。

しかしながら、トッシーさんもこだわりが強いハロヲタであることは、例にもれない。稲場愛香さんがラジオやブログの最後で使う「明日もがんばりまなかん」というフレーズがあって、この「がんばりまなかん」をかれのまえで使うと、「いや、オレ、がんばるるだから」と毎回かならず言い直してくるという、誇り高き段原瑠々さん推しの人なのである。

6.

スマートフォンなしの
オタク活動

ハロプロ・オールスターズ
〈YEAH YEAH YEAH〉の衣装

稲場さんの衣装は一見すると、シンプルなミニワンピースにみえるが、じつはセパレートインナーに、ミニのジャンパースカート状のものを重ね着するというデザインで、差し色は水色。〈YEAH YEAH YEAH〉の衣装は光沢性が高いシルバーの生地ゆえに、その華やかさに眼を奪われがちだが、差し色のちがいや、そのカラーラインのパターン以外にも、じつはデザインのヴァリエーションがものすごく豊富である。〈YEAH YEAH YEAH / 憧れの Stress-free / 花、闌の時〉【通常版Ｃ　Juice＝Juice盤】のジャケットでは、手前のオリジナルナンバー５人の衣装だけをみても、それぞれまったく異なるデザインであるのがよくわかる。カントリー・ガールズの山木梨沙さんといっしょに、稲場さんとの最初で最後の３ショットチェキを撮ってもらったのも、この衣装である。

携帯電話をもたないこと

じつは、ぼくはこれまで一度も携帯電話やスマートフォンをもったことがない。

ここで鋭敏なハロヲタの方々はすぐにお気づきになったと思う、「それでは、リリースイベントのときに、タワーレコードでの予約販売はどうするのか」と。そうなのだ。

タワーレコードはCDの予約販売のさいには、QRコードをカメラ機能で読み取らせて、個人情報を入力するシステムである。それゆえ、スマートフォンをもたないぼくにとって、タワーレコードの予約販売システムは鬼門なのだ！

いまどきは、会社からスマートフォンを配布されて携行させられている方も多いと聞く。ぼく自身はスマホをもたなくても、それで不自由したこともなく、むしろスマホをもたなくてよいのをありがたいとさえ、個人的には考えていたくらいである。

とはいえ、自宅や研究室にはパソコンがあるし、室内で仕事するのにあきてきて、外出して仕事の原稿を書いたりするときは、文献とノートパソコンをもち歩いて、無料Wi-Fiが使えるカフェなどで仕事している。メールを適時チェックして、必要があれば、公衆電話からテレフォンカードで電話をかけるのである。

ぼくの日常生活がただ単純にスマートフォンを必要としていなかったのだ。

しかしながら、それも稲場愛香さんに逢いにいくようになる以前のことだった。現場にいくように

なると、いかにスマートフォンが不可欠であるかを思い知らされたのである。

だから、この章のみは非常に特殊な体験談になっている。

QRコードとの戦い

2019年1月30日に開催されたタワーレコード池袋店6階イベントスペースでの〈微炭酸〉ほか

2曲のトリプルA面シングル発売記念トーク・握手会イベントでのことである。登場メンバーは金澤

朋子さん、段原瑠々さん、稲場さんだった。

トークイベントそのものは19時から開始されるのだが、このイベントの優先スペースに入るために

は、17時からの予約販売でCDを購入し、「優先エリア入場券」と「握手会参加券」を入手しなければ

ならない。

この日は時間的に余裕があったので、1時間まえにタワーレコード池袋店の所定の場所で並びはじ

めた。最初は10人ぐらいしかいなかったのだが、並ぶ人がどんどん増えて、階段での待機列が下の階

へとのびていく。

列のなかでぼうっと時間が過ぎるのを待っていたのだが、ふと階段の壁にはられているチラシが眼に入った。

このとき、準備をすっかり忘れていたことに気づいたのだ。

周囲の壁をよくみると、CD予約販売のチラシが等間隔ぐらいではられていて、チラシには、QRコードが大きく印刷されている。

しまった！

QRコードを使用してのCD予約販売だとホームページのイベント詳細に書かれていたのも急に思い出すと、猛烈な動揺におそわれた。

この日はそれまで仕事をしていたので、いつものノートパソコンを携行していたけれど、カメラアプリの使いかたも知らないのだ。

このイベントに来ていて、ぼくを助けてくれるような首都圏のオタク仲間のことを思い出してみたが、この日は「カントリー・ガールズ ファンクラブツアー in 静岡 "一富士 二鷹 三カントリー！"」に参加するといっていたのを思い出した。

待機列を整理しているスタッフの方に問い合わせると、どうしてもQRコードによる登録が不可欠とのことだった。

打開策をみいだせない焦りのなかで、時間だけが無常に過ぎていく。

あと3分ほどで予約販売の受付がはじまろうとしていたそのとき、並んでいる階段から階下に眼をやると、手前のエスカレーターでゆっくりあがってくるいつものオタク仲間の顔がみえた。助かった！

かれとはもともと約束していたけれど、17時ぎりぎりに到着とのことだったので、ＣＤ予約販売に間に合うかどうかの瀬戸際だったのだ。

かれは、ぼくが携帯電話類をいっさいもたないことを知っているので、事情をすぐに察してくれた。ぼくが並んでいる場所をかれと入れ替わってもらって、ぼくは数階下までのびていた待機列の最後尾に並び直した。しばらくして、自分の分の予約を終えたかれがやってきて、ぼくのかわりにふたたび列に入って、もう一度自分のスマートフォンでＱＲコードを読み取り、ぼくの個人情報を登録して、予約販売を無事にすませてくれたのだった。

金澤さん、段原さん、稲場さんのトークイベント

こんな苦労をして入手した「優先エリア入場券」整理番号は50番台で、そこそこ前方に陣取ることができた。

このイベントまえには、稲場さんがときどき出演する札幌テレビ『熱烈！ホットサンド！』の撮影

があったとのことだが、メンバー3人とも疲れよりも撮影の余韻でかえって元気な印象だった（この収録回の『熱烈！ホットサンド！』は、「世界ゆるスポーツ協会」での「ゆるスポーツ」体験がかなりおもしろかった）。

イベントの内容は、質問コーナーとじゃんけん大会である。

質問コーナーで紹介される質問は、CD予約販売時に購入者に質問用紙をあらかじめ配布して、記入後に回収ボックスに投函されたものであって、メンバーさんが抽選した質問に順番で回答する形式である。

じゃんけん大会のほうは、メンバーさんとイベント参加者全員が片手をあげて、じゃんけんをして、最後まで勝ち残った人がサイン色紙をプレゼントされるという楽しい企画だ。

このイベントで個人的によく覚えているのは、「池袋での思い出」の質問に対する金澤さんの答えである。サンシャインシティ噴水広場での新曲発売記念イベントで自分のサブリーダー就任や単独ライブツアーの発表があったことや、ハロプロ加入以前の中学生時代に池袋の映画館に劇場版アニメ後編をみにきたことなど。

あとで調べると、2013年6月中旬の〈天まで登れ！〉発売記念イベントでのJuice=Juiceのメジャーデビューや、2014年3月下旬の〈裸の裸の裸のKISS／アレコレしたい！〉発売記念イベ

ントでの初の単独ライブツアー決定が発表されたときのことらしい。Juice=Juice というアイドルグル
ープにとっては節目となったイベントなのだ。

こういったイベントでの質問コーナー用の質問をその場で考えるのが、ぼくはほんとうに苦手なの
で、「池袋での思い出」という質問にじつに感服した。

この質問であれば、Juice=Juice のこれまでの長い歴史をふりかえる話題であるし、しかも梁川奈々
美さんと宮崎由加さんの卒業が発表されていたこの時期には、金澤さんにとっては格別に感慨深い質
問となったにちがいない。

おそらくこの質問を投稿した方は、そういうことをすべて知り尽くしたうえでのことだったと思わ
れる。ぼくには、Juice=Juice というアイドルグループのこれまでの歴史の長さをあらためて実感させ
てくれた。

この日の握手会で稲場さんとわずかに話したことは、数日前に発売されたばかりの 『B.L.T.201
9年3月号』 のインタビューや、このイベントの翌日発売の 『BIG ONE GIRLS 2019年3月号』
のことだったと思う。

ちょうど、稲場さんの単独グラビアが掲載されたアイドル雑誌2誌が短い間隔で発売されたころだ
ったのだ。

タワーレコードとQRコード

要するに、QRコードを使用したCD予約販売で困惑するのは、ぼくのようにスマートフォンをもたない人間だけということである。

いまは、スマートフォンを携帯するのがふつうの現代にあって、今後はスマートフォンによるQRコード使用や電子マネー決済がますます普及していくのはまちがいない。

くわえて、現金の取り扱いが人件費を増大させる原因であるから、それをいかに減少させるかが人件費削減の要点となる時代の流れには逆らえないということだろう。

ちなみに、2019年5月27日開催の川崎 CLUB CITTA' での12枚目のCDシングル発売記念のミニライブと握手会にも参加した。

この日もイベント会場入口前に出張してCD予約販売を担当するのは、LA CITTADELLA 内に店舗をかまえるタワーレコード川崎店であった。

しかし、このさいは電子書籍のマンガを読むためにしかほぼ使わない iPad Pro をもっていった。事前にカメラアプリの操作も覚えておいた。

ところがタワーレコード川崎店による販売では、iPad Pro を使うことはなかった。

というのも、ぼくのようにスマホをもたない客のために、この出張店舗ではお店側が端末をちゃん

と用意してくれてあって、スタッフの指示どおりに個人情報を入力するだけで予約購入できたからである。

非常にありがたい措置だと感謝したのだが、とはいえ、時間がけっこうかかってしまって、うしろに並んでいる人びとにやはり申し訳なく思わざるをえなかった。

ここでぼくがようやく理解したのは、QRコードによる登録と事前の個人情報入力は、販売時の顧客データの正確な登録やイベントなどでのCD購入の待ち時間削減に対する企業努力のあらわれということなのだ。

やはり、企業がそれまで慣例的でない新しいなにかを導入するということは、それなりにしっかりとした理由があるものだと悟ったしだいである。

ハロー！プロジェクトのライブやコンサートの入場券はいまのところ、紙チケットが主流であるが、将来的にはこれもデジタルに移行していくように思われる（転売行為を防止するという時代の流れにも影響されるはずである）。

ファンクラブイベントは申込期間と開催日が近いからだろうか、紙チケットが送付されるということとはなく、入場チェックはメール画面かそれを印刷したものをみせるということになっている。

もちろん、ぼくはいつも印刷したものをもっていくようにしている。スマホをもたないだけでなく、

バッテリー切れや不慮の事故での故障などが不安でもあるからだ。

しかしながら、ハロー！プロジェクトには、どうしてもデジタルに頼らなければならないイベントが存在する。

初回生産限定盤SPに封入されたイベント抽選シリアルナンバーカードによって応募するシングル発売記念イベント、いわゆるシリアルイベントである。

はじめてのシリアルイベント

この日2019年8月10日の横浜Bay Hallでのイベントはあらかじめ、シリアルコードつき応募券の入ったCDを買って、抽選に応募しておくタイプである。

『ひとりで生きられそう』って　それってねえ、褒めているの？�／25歳永遠説　［初回生産限定盤SP］のCD1枚につき、応募券が1枚封入されていて、特設サイトに自分で応募することになっている。この「Ticket Every!」というサイトへのアクセス自体がパソコンではできない。

ちなみに、CDにはミュージックビデオのDance Shot Ver.のDVDが付属しているので、DVDめあてで1枚だけを購入するのなら問題はない。

ところが、イベントは全部で3回あるのだ。つまり3回すべてに申しこむのであれば、応募券つき

CDを最低でも3枚は買わなければならない。というわけで、このときは3枚買って、それぞれひと口ずつ応募しておいた。

結果は1回目と3回目のイベントに当選した。

よくもまあ、つぎからつぎへとCD購入の手段を考えつくものだとなかば感心する一方で、優先券つきCD購入のために早朝から並ばなくてもよいイベントである点は大歓迎である。

通常のリリースイベントであれば、優先券つきのCDを買うために朝早くから待機列で並ばなければならないのだが、このシリアルイベントは当落確認時に当選していれば、メールでデジタルチケット（QRコード）を発券するシステムで、入場整理番号までわかるしくみである。

このシステムの利点もやはり、イベント運営側が紙チケットを送付する作業と時間をオミットできることにあるのだろう。

唯一の問題は、本人確認時のわずらわしさである。スマートフォンなどにこのサイトの整理番号と個人情報が掲載されている画面とともに、写真つき身分証明書を提示しなければならない。

携帯電話をもたないぼくが現場でインターネットを使いたいばあい、いつもは親しいオタク仲間のスマートフォンでテザリングしてもらって、仕事用のノートパソコンでみさせてもらっているのだが、この日は、かれが参戦するのは2回目と3回目なのだ。それゆえ、1回目の入場のために、iPad Proを自宅でWi-Fiに接続して、該当画面を表示して、スリープモードでもっていった。残りの3回目は、

212

この友人に電波を借りて、この回のイベント用の画面に変更して、入場するつもりだった。

突然の危機

イベント会場は、横浜 Bay Hall というライブハウスで、この日がはじめての会場である。みなとみらい線終着駅の元町・中華街駅からの公共交通がないので、なかなかの距離を歩いていく。気候が過ごしやすい時期であれば、横浜のベイエリアをもっと楽しめただろうが、この日は8月10日、カンカン照りの猛暑日であった。

到着したのは10時半ぐらいだろうか、会場の物販待機列が建物に隣接する駐車場にすでにつくられていた。海辺の直射日光がギラギラと照りつけるなかで、50人から60人がもうおとなしく並んでいる。部活に出かける中高生のように、清涼飲料水のペットボトルを凍らせたものをもっていったのだが、とけるのが思っていたよりも早かった。

思い返すと、この日は物販に並んだ現場でいうと、2019年夏では最も厳しかった（ライブ自体は屋内でおこなわれるので、冷房もあった）。

ともあれ、過酷な待ち時間を過ごしたのち、グッズを購入、「コレクション生写真」のトレードも無事に短時間で終了したので、あとは1回目の開場時間に入場待機場所へ遅れさえしなければよいだけになった。

このライブハウスから少し離れたホームセンター内のフードコートでようやく涼んで、昼食をとったのち、入場待機場所になっている会場隣接の駐車場へふたたびやってきた。

1回目の開場時間は13時、15分まえに到着すると、入場者はもうかなり集まっている。ぼくの今回の整理番号は150番台だから、比較的早めに入場の順番がまわってくる。

いよいよ、iPad Pro のカバーを開いて、該当ページのブラウザを確認しようとすると、なんと画面が変わって、QRコードの画面が消えてしまった！

しかも、先ほどの画面に戻ろうとしても、もう戻れないのだ。

いろいろ試してみたが、入場時に提示するQRコードの画面は表示されない。

そもそも Wi-Fi に接続していないので、「Ticket Every!」のブラウザを新しく開くこともできない。

周囲の人びとに知りあいの顔はない。

たとえ知りあいがいたとしても、この待機場所は整理番号200番号までの区画であって、みんな自分の番号が呼ばれるのを心待ちにしていて、とても頼めるような状況ではない。

時計をみると12時52分、開場まであと8分しかない。

あてはまったくないが、とりあえずは Wi-Fi が使えるところまでと、ホームセンターの方向へ、一目散に首都高湾岸線高架下をめざして急いだ。

214

入場開始時間に間にあわなくても、なんとかミニライブがはじまるまでには戻ってこられるかもしれない。

そのとき、道路わきの公衆トイレのまえで座りこんでいる人物が眼に入った。

もうすぐ整理番号順の呼び出しがはじまろうとしているのに、ひとりで悠然とたばこを吸っている。黄色のTシャツを着ているところをみると、高木紗友希さんオタクらしい。30歳なかばぐらいだろうか、おだやかそうな顔つきだ。

この人に頼もう、直感的に決断した。

「すいません、テザリングしてもらってもいいですか、このiPadなんですけど」

「ああ、いいっすよ、えぇっと」

もうそれ以上はなにもきかずに、自分のスマートフォンを操作してくれた。

しかも、ほとんど電子書籍のマンガを読むためにしか使わないので、iPadをたどたどしくスワイプしているぼくに、「Ticket Every!」の指紋認証によるログイン方法まで丁寧に教えてくれる親切さである。

かくして、QRコードの画面までたどりつくと、やっと落ち着いて、この恩人の方にお礼をいうこ

とができた。

かれのミニライブ1回目の整理番号は130番台ということで、いっしょに入場待機場所へむかう

と、すでに開場していて、ちょうど80番までが呼び出されていた。

間にあった！

このあと、かれとは別々に入場したのだが、会場内でふたたび再会したので、いっしょに観覧する

ことにした。ステージ正面にむかって右側にある柱のすぐとなりで、かなり右寄りだが3列目ぐらい

のよくみえる位置である。

かれのTシャツをよくみると、高木さんのバースデーイベントのもので、デビュー当時から「高木

さん単推し」とのことだった。

この日のシリアルイベントは3回ともぜんぶ当選したそうなので、申しこみの内訳をきいてみると、

恩人さんは各回に応募券を2枚ずつ投じたという。

なるほど、次回からはぼくもそうしようと思う一方で、おなじCDを6枚買うことにもはやなんの

違和感もいだかなくなっている自分自身に気づいた。

この日はその後も何度かかれと遭遇して、いろいろ話をした。通常のライブツアーにはあまりいか

ないことや、ほかの趣味としてはレトロゲームコレクターであることなど。

216

3回目のミニライブ終了後にも、このかれとまた再会して、最後にもう一度、感謝のことばを述べて、連絡先を交換してもらった。SNSをつうじて、いつでも連絡をとれるオタク仲間になった。

こういう出会いのあとで、いつも考える。

なんだかんだいって、ぼくが稲場さんオタクとしてJuice=Juiceに逢いにゆくことがつづいているのは、このような方たちのおかげなのだということを。

初対面の人間でも、「推し」がちがっても、おなじハロヲタ、Juice=Juice Familyであれば、気さくに助けてくれる。

この日の午前中にコレクション生写真をトレードしてもらったときも、おたがいに丁寧かつ礼儀正しく、交換をお願いしあっていた。ぼくもその輪のなかに入って、稲場さんの生写真3種をとても気もちよくトレードしてもらえた。

大学の研究室にひとりで閉じこもっていては体験できないことだと思うのである。

さて、ふつうであれば、このあとはよほどの偶然が重ならないかぎり、なかなか再会とはならないのだが、なんと3週間後の8月31日の「ハロー！プロジェクトコンサート 2019 beautiful」、中野サンプラザでの2公演目開演まえに、恩人さんとあっさり再会した。

この日、かれはアンジュルム佐々木莉佳子さん推しの地元の友人と来ていて、ふたりとも黄色のＴシャツがおそろいだった。

カレッジ・コスモスのオープニングアクトに間にあうように入場したぼくを待ちかまえていて、かれのほうから声をかけてくれたのである。

不意の再会がすごくありがたくもあり、うれしくもありで、シリアルイベントで助けてもらったときのお礼をぼくがふたたび伝えたあとに、かれはいった。

「いやー、じつは１公演目でみつけてさ、ＳＮＳでダイレクトメッセージを送ったんだけど、よく考えたら、電波ないんだよね？」

6

オタクの肖像

「つーぴょん」さん

金澤朋子さんをひたすら愛しつづけるつーぴょんさんは、某大学4年次に在籍する明るく元気な女子学生である。名前の由来は、太陽とシスコムーンおよびJuice=Juice の楽曲〈Magic of Love〉の歌詞「通算 何回笑ったろう」という部分の「つうさん」が「つーぴょん」になったとのこと。

彼女と知りあったのは、「Juice=Juice Fanclub Tour 〜Miracle×Juice×Bus3〜 in Naeba」の大夕食会で、おなじテーブルのとなりに座っていたゆえである。

このとき、彼女はほんとうにくじ運がなかった。会場のテーブル数54卓のうちで、最奥の54番卓であったうえに、つーぴょんさん以外の9名は全員が中年男性だったからである。しかも、ぼくの隣席なのだ（笑）。

神戸出身の彼女がなぜ首都圏の大学に入学したかというと、理由は明快、イベントやライブにたくさんいけるからというものだ。なるほど、これは地方在住者にとっては深刻かつきわめて正当な動機であって、平生から、ぼく自身も大いに痛感していることである。

京阪神在住の人間にとってそうなのだから、ましてほかの地方在住の方々にとっては、いわずもがなのことだろう。

さて、バスツアー中のイベント「Miracle×歩け＝歩けクイズラリー」で、各メンバーからクイズが出題された。ほぼノーヒントのクイズなので、オタクとしての経験とカンだけで当てなければならない。

「私がみんなから呼ばれたいニックネームはどれ?」という金澤朋子さんからの問題の選択肢は、以下の3つ。

A・ともぴんぴんぶいぶい

B・姫

C・ともすけ

つーぴょんさんは、金澤さん推しとしてのプライドをかけて、知恵をふりしぼって真剣に考え、「Aしかない」という結論にたどりつく。

そして、みごと正解した彼女の「Twitter」のアカウント名がしばらく、「つーぴょんぴんぴんぶいぶい」になったのはいうまでもない。

バスツアーで知りあって以来、ホールコンサートツアー、〈ひとそれ〉・〈25歳永遠説〉の首都圏でのリリースイベントでも、つーぴょんさんとは顔をあわせた。2019年10月22日の「Juice=Juice 金澤朋子トーク&ミニライブ in 三芳町 ～LOVE みよし～」のイベントでは、彼女はフォトブック『#いいね三芳町』を金澤さんから最初に手売りしてもらっている。

つーぴょんさんはほんとに感じがよくて、「金澤さんが……してくれたんですよー!」と、ミニライブ後の握手会などで話した内容を元気にうれしそうに話すのを聞いていると、こちらにまで彼女の感動が

220

伝わってきて、うれしくなってくる。

大学ではちゃんとふつうのサークルに入っていたり、オタクではない友だちも少なからずいるようで、イベントのあとに「大学の友だちと約束があるから」と早めに帰っていくときもあって、ちゃんとふつうの学生生活もしているみたいである。

だが、その一方で、つーぴょんさんのことが職業的にどうしても心配になってしまうのだ。

というのも、大学4年の彼女と知りあったのは、バスツアーが実施された2019年5月中旬であって、すなわち大学暦でいう春学期、ぼくの4年次ゼミ生たちはみな就職活動でたいへんな時期だったからである。ゼミのときに話を聞くと、就職活動がうまくいってないゼミ生は涙を流して、不調ぶりを訴えたりする。

それなのに、彼女たちと同学年の金澤さんオタクのつーぴょんさんが就職活動そっちのけで（資金稼ぎのバイトと）オタク活動に必死でいそしんでいるのを、はたでみていると、職業意識的に心臓によくないのである。

しかしながら、アイドルオタクとしてのつーぴょんさんは、ほれぼれするくらいに立派である。

「推しは推せるときに推しとかないと！」という彼女は、ぼくなんかよりもよほどアイドルの本質を経験的に知っていて、確固たる意志をもって応援している。

まさしく、つーぴょんさんの推しの金澤朋子さんを連想させるほどかっこよく、学生の財布にとって

は（失礼ながら）分不相応なレベルでグッズやイベントに資金投下している。社会人の財力を駆使しているぼくをもひるませるほどに清々しい。

「オタクは推しに似るんです！」というのも、つーぴょんさん本人から聞いたことばである。

とはいえ、これを書いている時点で、つーぴょんさんは大学4年生。この原稿が世に出るころには、彼女がすでに大学を卒業していて、社会人としてちゃんと職についているだろう姿が、ぼくにはまったく想像できないのだった。

7.

卒業公演にゆく

「Juice=Juice& カントリー・ガールズ LIVE
（梁川奈々美 卒業スペシャル）」の衣装

稲場さんの衣装は、ネイビーブルーのセパレートインナーとミニスカートに、装飾が多めのデニムジャケットという構成。Juice=Juiceのクールでセクシーな衣装は、カントリー・ガールズのピンク色でかわいいデザインの衣装と対照的である。カントリー・ガールズの衣装にセパレートのものがもともと少なくて、あっても腹部の露出が少ないのは、やはりカントリー・ガールズの上品なお嬢さまイメージに適さないからなのだろう。ちなみに、このライブ時の稲場さんの衣装がネイビーブルーを基調としているためか、ぼくには〈恋はマグネット〉のあの衣装の Juice=Juice ヴァージョンのようにみえてしまう。

1．Zepp Namba にゆく　Juice=Juice ＆カントリー・ガールズ LIVE

梁川奈々美さんの卒業

カントリー・ガールズとJuice=Juiceを兼任する梁川奈々美さんの卒業と芸能界引退が公式ＨＰで発表されたのは、２０１８年１１月２日、Juice=Juiceによる３度目の日本武道館公演がおこなわれた同年１０月２９日の４日後のことである。

当然ながら、彼女の卒業がこの武道館公演よりもずっと以前に決定していたのはまちがいない。

それは、「Juice=Juice LIVE 2018 at NIPPON BUDOKAN TRIANGROOOVE」のソフトをみても、よくわかる。

公演最後のＭＣでいよいよ梁川奈々美さんの順番になったときのカットである。彼女が挨拶しているアップのあと、カメラが切りかわって、左側前方からメンバー８人全員が並んでいる。最初はみんな笑顔なのだが、梁川さんが話すうちに、全員が微妙な表情になっていく。

宮本佳林さんが一瞬とても悲痛な面もちになったり、とくに一番奥の金澤朋子さんがなんともいえない寂しそうな表情で、モニターに眼をやったり、梁川さんを見守ったりで、このような晴れやかな場面にまったくふさわしくないのだ。

しかし、約３ヵ月後の２０１９年２月上旬に発売されたこの武道館公演のソフトを見返した時点で

は、すべてが納得できるだろう。

公演最後で盛りあがりが最高潮に達しているファンに対して、４日後の卒業発表という決定事項を
ひた隠して、武道館公演の感想のみを述べなくてはならない梁川さんの気もちを察して思いやる、宮
本さんと金澤さんのやさしさがつい表情に表れてしまったということぐらいは、いまとなっては容易
に想像がつくのである。

この胸をしめつけられるような金澤さんの顔をそれ以降の公演でも何度か眼にすることになるのだ
が、おなじ瞬間、ほかのメンバーさんもまた、アイドルの責務ともいうべき「笑顔」で自分の本心を
押し殺していたのだ。

２０１８年11月12日付の稲場愛香さんのブログによると、この日は朝５時に起床して、おそろいの
トップスを着て、メンバーさん８人全員でディズニーランドに遊びにいったことが報告されている。
おそらく８人での最後の思い出づくりだったと思う。

ぼくのように、稲場さんのカントリー・ガールズ卒業とともに、一度はこのグループから距離がで
きてしまった稲場さんオタクとしての立場からいうと、Juice=Juiceメンバーとしての梁川奈々美さん
には複雑な思いを禁じえない。

梁川さんは2015年11月にカントリー・ガールにいわゆる2期メンバーとして加入したために、

226

稲場さんの後輩である。ところが、2017年6月以降、梁川さんはJuice=Juiceのメンバーとしても兼任することになった。さらに翌年6月には、稲場さんが今度はJuice=Juiceの新メンバーとして、すなわち、グループ内では梁川さんの後輩として加入したのである。

いわばこういった「ねじれ」の関係はあまり慣例的ではないはずで、芸能界はとりわけ上下関係に厳格であるようだから、稲場さんの加入にさいしてはグループ内でなにかと新しい取り決めが必要であったかと思われる。

それでなくとも、ハロー！プロジェクトはもともと、研修生加入時期やその期間、グループ結成・加入時期などの換算が難しいのだから、そうした序列は少し複雑なはずだからである。

そして、ぼくにとってのこのときの問題は、Juice=Juiceの現場に入れば、稲場さんと同時に梁川さんにも逢うということだった。

2017年6月26日に森戸知沙希さん、梁川奈々美さん、船木結さんの兼任というカントリー・ガールズの新体制が発表されると、ベルリン滞在中のぼくのもとに、ゼミ生のNくんから激怒している旨のメールが舞いこんだ。かれは当時、嗣永桃子さんをテーマにした卒業論文を執筆しながら、就職活動中だった。

このとき、4日後の「嗣永桃子ラストライブ ♥ありがとう おとももち♥」にそれまでのハロヲ

227

夕人生すべてをかけていて、嗣永さんの卒業・芸能界引退後は「カントリー・ガールズ箱推し」（個人ではなく、ひとつのグループのメンバー全員を応援するヲタク、ぺろりん先生、前掲書）を心に固く誓っていたかれには、あまりにも残酷で無慈悲な発表だった。

ハロー！プロジェクトはどのグループであろうと、ライブやコンサート、舞台のほか、さまざまなイベントなどで常時、多忙に活動している。他グループとの兼任ということになると、兼任メンバーは兼任先のグループでの活動が中心になって、カントリー・ガールズとしての活動が激減することを意味していた。

かれのメールを読んで、公式ホームページの発表を確認したぼくはどうしただろうか。

自分を責めたのである。
激しい自責の念だった。
稲場愛香さんのカントリー・ガールズ卒業後、以前ほどカントリー・ガールズに関心をもてなくなったこと。日本橋恵美須町のオフィシャルショップ大阪店に稲場さん関連のグッズが置かれなくなると、ほとんどいかなくなったこと。
ゼミ生たちが「在宅」のぼくをせっかく誘ってくれたのに、自宅や勤務校からわずか30分の距離にある、いまはない千里セルシーでの4枚目のシングルリリースイベントに参加しなかったこと。

そうしたことすべてに後悔した。

ぼくが稲場さんの活動再開後に「現場派」になったのは、このときの後悔も大きく影響していると思う。

そして、この日から約2年4ヵ月後の2019年10月18日金曜22時に、もっと恐ろしい最後のカタストロフィーが、すなわち同年12月26日のラストライブでの現メンバー4人全員の卒業を告知する「カントリー・ガールズ　活動休止のお知らせ」がぼくたちに襲いかかる運命にあった。

資本主義社会では利益こそが最大のバロメーターであるのは、自明のことである。それゆえに、「事務所」の判断にはちゃんとした根拠や理由が存在するだろうことは、頭ではちゃんと理解できるのだが、だからといって、簡単に割り切れるものではない。

この兼任発表のさいには、カントリー・ガールズというアイドルグループを想うと、なかでも他グループと兼任しない山木梨沙さんと小関舞さんを想うと、胸がはりさけそうになった。

のちに2018年10月上旬から翌年10月末日まで、山木さんは現役女子大生アイドルグループのカレッジ・コスモスを兼任したが、小関さんは唯一、兼任しなかったカントリー・ガールズメンバーとしてアイドル活動を終えたのだった。

こういう経緯があるからこそ、Juice=Juice の現場で、ライブ後やリリースイベントでの握手会では、心に刺さった棘がうずくかのような気まずさと息苦しさとともに、梁川さんと握手していた。

それなのに、彼女はいつも満面の笑顔で、しっかりと眼をあわせて、ギュッと握手してくれる。

そんな梁川奈々美さんが卒業するのである。

バレンタインデーのライブ

Zepp Namba で[Juice=Juice＆カントリー・ガールズ LIVE]がおこなわれた2019年2月14日水曜日の午後からは大学運営に重要な教授会が開催される日なので、さすがに開場前に物販列には並べない。

それで、来年度4月からぼくのゼミに入るのが決定していたIくんに物販で稲場さんの生写真類と先行販売のカントリー・ガールズのミニアルバム《Seasons》を買いにいってもらった。

誤解がないように明記しておくと、宮本佳林さんオタクのかれのチケットはぼくがFC先行販売で購入していて、いわゆる連番相手なので、けっしてアカハラやパワハラではありません。

同日夕方、ハロショ大阪店がすぐそばにある地下鉄堺筋線恵美須町駅の北側出口を出てから西へ延びる一本道を急ぐ。

現場に到着したのは、開場10分前であった。この水曜日のバレンタインデーの夕方は、もう身も凍るような寒風が南海電車のガード下を吹きすさぶなか、恐ろしい数のハロヲタの群れはこごえながら、長蛇の入場待機列をつくっていた。

この寒さに耐えて、物販の列に並んでくれたIくんにあらためて感謝した。

Zepp Namba は、4ヵ月まえの10月に開催された「Juice=Juice LIVE GEAR 2018 ～Esperanza J=J DAY SPECIAL～」のときには客席があったように思うが、この日はすべての客席が取り外されていた。そのかわりに、ところ狭しと2階席まで観客であふれかえっている。

この「Juice=Juice ＆カントリー・ガールズ LIVE」は、大阪と東京の2公演しかない特別なライブである。しかも、3月中旬の Zepp Tokyo での公演は「梁川奈々美卒業スペシャル」となっているため、首都圏へ遠征しない関西圏のハロヲタにとっては、梁川さんがパフォーマンスする最後の公演となる。

本公演は、梁川さんを中心に Juice=Juice とカントリー・ガールズのメンバー全員が横一列に並んでの挨拶からはじまった。

左手から Juice=Juice、右手からカントリー・ガールズ、中央から梁川奈々美さんが登場したあと、Juice=Juice とカントリー・ガールズ、2回とも梁川さんが名乗りをあげるのである。

カントリー・ガールズの衣装は首まわりや袖口のデザインが少しずつ異なるものの、ピンク色のかわいいワンピースであるのに対して、Juice=Juice のばあいはコバルトブルーを基調に統一しながら、デニムのジャケットやジーンズ、黒いレザー地のホットパンツ、ノースリーブのワンピースやセパレートのミニスカートといった意匠で、セクシーとクールを演出している。衣装の差異がこのふた組のアイドルグループの特色をみごとに表現していた。

あらためて再確認するのは、カントリー・ガールズのメンバーでJuice=Juice を兼任している梁川さんの卒業あっての合同ライブということである。彼女の卒業という契機がなければ、このふた組のグループの組み合わせはまず起こりえなかったと思われる。

それゆえ、どんな形式の公演になるのか、ずっと心待ちにしていた。

ところが、ステージに出演者全員が登場しての挨拶が終了し、全員が退場したあとに〈Borderline〉のインストルメンタルが流れるオープニングムービーは、梁川さんとJuice=Juice メンバーの写真のみで構成されていたのだ。

すなわち、ライブ前半がJuice=Juice、後半はカントリー・ガールズというように、公演内容は両グループですっぱり分断されていたのである。

結論からいうと、「ハロコン」などでよくあるようなグループどうしのシャッフルなどはいっさいな

232

かった。

それもそのはずで、この時期はカントリー・ガールズ以外のハロー！プロジェクトのグループすべてがツアー中であって、この合同ライブだけのために、とても新しい演目を増やして調整する時間などはとれなかったと思われる。ましてや、このときのカントリー・ガールズのメンバーさんは小関舞さん以外、兼任しているグループの活動だけでも充分すぎるほど多忙であるはずだからだ。

それでも、なんとかJuice=Juiceとカントリー・ガールズの合同ライブを「卒業スペシャル」以外に、しかも大阪で１日だけでも実現してくれたことに感謝しなければならないだろう。

そして、特筆すべきは当然ながら、梁川奈々美さんひとりだけが前半のJuice=Juiceパート、後半のカントリー・ガールズパートの両方に出演することである。

じつは、この時期の梁川さんのことがとても心配だった。

『微炭酸／ポツリと／Good bye & Good luck!』のリリースイベントの握手会で、梁川さんと逢うたびに不安がつのっていった。

卒業ライブのある３月11日が近づくほどに、どんどんやせほそっていく梁川さんが怖かったのだ。

だが、この公演の衣装はデニムのジャケットを着ているので、彼女のほそすぎる腕はみえなかった。

Juice=Juiceとしての梁川さんはライブ前半の公演を無事に終えて、ほかのメンバーさんとともに退場していった。

そして、カントリー・ガールズパートともいうべき、公演後半がオープニングムービーとともに幕開けした。

梁川さんとほかのメンバーが写っている思い出の写真がつぎつぎと流されていくのだが、このなかには、稲葉さんがいっしょに写っているものは1枚もない。

じつは数十分後に痛感するのだが、このムービーの数々の写真から、今日のライブの主人公が梁川さんであり、稲葉さんは元カントリー・ガールズメンバーではなく、Juice=Juice メンバーとしてのみ参加しているという厳然たる事実を、ぼくはもう少し認識してもよかったかもしれないのだ。

ざわっ。

プレイングマネージャーであった嗣永桃子さんが中心にいるカントリー・ガールズのメンバーさん6人の写真が映し出されたときのことである。

卒業・芸能界引退から1年半以上が経過してもなお、写真1枚で会場内のハロヲタをざわめかせる嗣永さんの驚異の存在感だった。

234

[こじらせ] ①

ここからは、ぼくのめんどうな話を少し詳細に記しておこうと思う。

カントリー・ガールズの公演がはじまって、〈ブギウギLOVE〉にさしかかると、ぼくはすでに情緒不安定になりはじめていた。

ぼくはカントリー・ガールズで激しく「こじらせ」ていた。

全ハロプログループが出演するステージに足を運んでは、カントリー・ガールズのパフォーマンスを涙ながらにみていた。

はじめてファミリー席で観覧した「Hallo! Project Concert 2018 WINTER ～PERFECT SCORE・FULL SCORE～」で、ライブでのカントリー・ガールズのステージをみて以来、夏冬の「ハロコン」、「ハロー・フェス」、「ひなフェス」のときなども、ずっとそうだった。

思いあたる理由はいろいろあるのだが、ひとことでいうと、稲場愛香さんがいて、嗣永桃子さんがいた時代の5人体制と7人体制のカントリー・ガールズが忘れられないのだ。

稲場さんが休養していた期間、ぼくが心の支えにしていたのは、『カントリー・ガールズ2015年秋冬ライブツアー』と『気絶するほど愛してる！』のDVDと、彼女が出演しているミュージックビデオだった。

ぼくが彼女たちを知ったときにはすでに、島村嬉唄さんはもういなかったけれど、それでも〈愛お

しくってごめんね〉から〈ランラルン〜あなたに夢中〜〉まで、稲場さんのパフォーマンスをミュージックビデオでよくみていた。

これらの映像が脳裏に深く刻みこまれている。

それゆえ、彼女がいないカントリー・ガールズがそれらの楽曲を歌っているのを、ライブでみるのがつらいのである。

そして、これとはべつに、稲場さんの卒業後しばらくのあいだ、カントリー・ガールズから心が離れてしまったことの理由がある。4枚目シングルの『どーだっていいの／涙のリクエスト』である。

この両A面シングルには、とりわけ抵抗感がぬぐえなかった。

ちなみに、〈どーだっていいの〉の作詞作曲は中島卓偉氏だが、かれの楽曲群が嫌いというわけではけっしてない。

『Top Yell NEO 2019 SPRING』(竹書房)に掲載されている中島氏のインタビューによると、嗣永さんもこの曲を書いてくれたかれに、「とにかく歌いやすいし、ライブでも盛り上がる。こういう曲が欲しかったんです!」と感謝していたことが明らかにされている。

また、〈どーだっていいの〉の衣装は、カントリー・ガールズ初のメンバーカラーで色分けされていて、シンプルでファンシー感のあるデザインも、彼女たちのキュートさを引き立てていて、とてもよ

236

い雰囲気である。

中島卓偉氏作詞作曲によるJuice=Juiceの楽曲では、〈愛・愛・傘〉、〈ポツリと〉がとても好きだ。

とりわけ〈愛・愛・傘〉は、「スウェデッシュポップみたいなテイスト」だというやさしいメロディーとサビの転調部分や、「合い合い傘」と「愛、愛がさ」という呼びかけをかけた歌詞もとてもかわいらしくて、ずっとリピートして聴くことができる楽曲のひとつである。

それでは、なぜ〈どーだっていいの〉が受け入れられないのかというと、それこそ他人にはどうでもいいことなのだろうが、ぼくの「こじらせ」のせいなのだ。

つまり、〈どーだっていいの〉は、稲場さんの卒業後に発売されたシングルの曲名だからである。

当時のぼくには、稲場さんの活動休止およびカントリー・ガールズ卒業は非常につらく悲しい「事件」だったのに、そのあと最初に出るシングル名が〈どーだっていいの〉であることが、どうしても納得できなかった。こちらはどうだってよくないから、苦しんでいるのにという心境なのだ。

もう1曲の〈涙のリクエスト〉のほうも、おなじ理由である。

楽曲自体はぼくらの世代であれば、10代にはだれもが慣れ親しんだヒット曲であって、もちろん、梁川奈々美さんが特技としているサックス演奏をパフォーマンスに活用した方向性もよくわかる。

とはいえ、こちらはほんとうに涙を流しながら、稲場さんロスを耐えしのんでいる身である。

それなのに、いまさら涙でリクエストしたいことなど、たったひとつだけ、最初から決まっている

ではないか！

しかも、2曲ともサビ部分で曲タイトルが連呼される楽曲だからこそ、ぼくには耐えがたいのだ。

こうした感情がもちろん、いいがかりみたいなもので、ぼくの独善的な思いであることは充分に自

覚しているのだが……。

エンターテイメント産業の成功は、ファンのぼくたちがみずからよろこんで代価を支払う状況をい

かに創出するかにかかっているのだから、「事務所」がなにも考えずに、稲場さん卒業後のニューシン

グルを企画したわけではないのは当然、理解しているつもりである。

前掲誌の中島卓偉氏の「DEEPすぎる本人全曲解説」にある〈愛・愛・傘〉の解説にも、「ハロプ

ロの楽曲制作というのは、事前の打ち合わせ段階ですごく細かく指示を出されることが多いんです」

と述べられている。

それでも、〈どーだっていいの〉とカバー曲〈涙のリクエスト〉という楽曲に関してはあの当時、小

ばかにされている感覚と一種の無神経さに対する苛立ちがつきまとった。

こんな感じだったからこそ、稲場さんがカントリー・ガールズを卒業したあの時期からずっと「こ

じらせ」てしまったと、いまでも思うのである。

「こじらせ」②

そんなぼく自身のことを非常にわかりやすく解説してくれているらしいのが、岡田康宏『アイドルのいる暮らし』（ポット出版）に掲載されているピストル氏のインタビューである。

この本は10人のアイドルオタクのインタビュー集なのだが、ぼくが読んだアイドル関連の書籍のなかでは、山口百恵さんの自伝『蒼い時』（集英社文庫）とともに、最もおもしろかったもののひとつである。

というのも、ぼく自身はそれなりにがんばって「オタ活」しているつもりなのだが、その一方では、ほかのオタクがどんな人で、どのように活動しているのかが、とても気になってくるからである。

このインタビュー集に登場する10人はそれぞれが異なるジャンルのアイドルオタクであって、各人のオタク活動の目的と終着点、アイドルとの距離などが非常に明確に語られていて、きわめて興味深い。また、それぞれのインタビュー内容は、まさしくアイドル文化の多様性と豊潤さを教えてくれる。

ちなみに、ピストル氏はJuice=Juiceの現場でよくおみかけする。

個別握手会では、稲場さんブースの列にいっしょに並んでいたことも頻繁にあって、現在は稲場さんオタクでもあるようだ。

加護亜依さん推しのピストル氏のインタビュー（2012年9月27日収録）で惹きつけられたのは、

推しの「卒業」を経験できなかったアイドルファンについての部分である。

なっち推しとかはちゃんと卒業して次の人生に行っている人が多いんですよ。でも加護ちゃんはキレイに終われなかったから成仏できてない人が多いんですよね。綺麗に最後の舞台を見届けることができずに、振り返ればあれが最後だったなあっていうのが一番厳しいですね。見送れないのは一番ひきずってしまうパターン。でも、そういう人のほうが多いですけどね。キレイに卒業式で送り出せるアイドルなんて一握りだと思うから、自分も一区切りってなるけれど、そうじゃないと気持ちの整理がつかない。

（岡田康宏『アイドルのいる暮らし』、ポット出版）

これを読んだとき、眼からうろこが落ちるようだった。ぼくが「こじらせ」ている原因をやっと理解できたからである。

すなわち、活動休止した稲場愛香さんがそのままカントリー・ガールズを卒業してしまったという事態こそがその原因なのだ。

ということは、逆にいうと、ぼくの「こじらせ」は、幸いにも活動再開した稲場さんが無事に（2回目の）卒業をむかえるのを見届けたときに、全快するということなのだろうか。ピストル氏のイン

タビューはそうしたことを示唆してくれていると思えた。

ところが、けっして望んではいなかった、カントリー・ガールズのその日のほうがずっと早く到来したのだった。

「こじらせ」③

さて、ライブ後半のほうに話を戻すと、3曲目の《ブギウギLOVE》が終わって、MCに移行した。

カントリー・ガールズのもち味ともいうべき、あのいつもの寸劇風である。お笑い担当ともいうべき船木結さんを中心に、和気あいあいとしたあのなごやかな雰囲気はいつみても、とてもやさしい気もちになる。

おかげでこのとき、ぼくも少しもち直したのだが、そのあとがいけなかった。

MCをはさんで、ライブが再開されると、《愛おしくってごめんね》がはじまった。稲場さんが歌っていたときの楽曲が、彼女なしでパフォーマンスされるのをみると、ふとなにかに気づいてしまいそうで、胸のなかがものすごく苦しくなってきた。

そして、そのつぎの楽曲は《恋はマグネット》だった。

まえがきに記したように、間奏部分での稲場さんのソロダンスパートにひとめぼれして、ぼくが彼

女のファンになった楽曲である。

「ときめきで世界　染めて」と、稲場さんがいたときから変わらない山木梨沙さんの歌唱パートのあと、間奏に移行して、森戸知沙希さんと船木結さんによる、稲場さんのときとはふりつけが異なるダンスパフォーマンスがはじまった。おふたりはハロプロダンス部に所属するほどだから、稲場さんのときとくらべて、見劣りするものではけっしてない。

ぼろぼろぼろぼろ。

涙がとまらない。もっていられないほど、ペンライトが重くなった。

じつは、おふたりによる間奏のダンスパートの冒頭部分だけは動画で何度かみたことがある。しかしながら、そこでいつもあわてて動画を止めて閉じていた。どうしても、そこから先をみることができなかったのだ。

だが、それをいま、眼のまえにライブでみている！

この瞬間、心臓に釘を打ちつけられたように激烈な精神的苦痛を味わいながら、やっといろいろなことが理解できた。

242

カントリー・ガールズの稲場愛香さんはもういない。

こんなあたりまえの事実を心のどこかでいまだに受け入れてなかった自分に、はじめて気づいたのだ。

あれほどJuice=Juiceの現場に通っていたのに……。

リリースイベントでは、ミニライブ後の優先観覧エリアの少しでも前方でみたいがために、CDを何枚も買い直した。ミニライブ後の握手会では稲場さんと握手しながら、わずかに会話した。「盛りだくさん会」でも、集合チェキや2ショットチェキを撮ってもらったし、一言サインも書いてもらった。

そのときの相手はすべてJuice=Juiceの稲場愛香さんだったのに……。

ほかの全メンバーさんのことや楽曲も好きになって、「にわか」でもまっとうなJuice=Juice Familyのひとりになっていたはずだった。

要するに、稲場さんの活動再開をよろこんだあの日から、ほぼ1年5ヵ月が経過したこの夜まで、ぼくはまったく変化することなく、「こじらせ」ていたままだったのである。

そしてこの刹那、「あわよくば、稲場さんとカントリー・ガールズでなにかあるかも」などと少しでも期待していた自分の愚鈍さ、眼前の「Juice=Juice＆カントリー・ガールズ LIVE」という公演の意味をいまさらながらはっきりと認識できたのだった。

そもそも、このライブの主役は梁川奈々美さんと彼女のオタクたちなのだ。

Zepp Namba の会場内にいるたくさんのハロヲタの人たちはいま、このカントリー・ガールズのライブを、瞬きする時間すら惜しんで、梁川さんとほかのメンバーさんを応援している。彼女の卒業までの残り少ない時間を、このライブの一瞬ごとの連続を、永遠にまぶたに焼きつけようとしている。

稲場さんが卒業すると、カントリー・ガールズとは精神的な距離ができて、「こじらせ」てしまったぼくとは異なり、かれらはずっと梁川さんとカントリー・ガールズを応援しつづけてきた。

5枚目のシングルを最後に、新曲は配信のみでCDが発売されないまま、リリースイベントも単独のライブツアーも開催されなくなった、あの不運なアイドルグループを、それでもいままで、この会場にいるファンたちはかわらず一途に追いかけてきたのだ。

しかも、今度はまだ高校生の梁川奈々美さんがこんなにも早く卒業してしまうことをどんなにか残念に思いながら、彼女を最高の盛りあがりであたたかく送り出そうとしている。

そういうオタクたちの現場なのである。

このライブの後半は、ぼくのような中途半端な「こじらせ」がいてはいけない場所だったのだ。

ステージ上で梁川さんとの残りわずかなパフォーマンスを一所懸命につづけているカントリー・ガ

ールズのメンバーさんに対しても、非常に申し訳ないという気もちがわきあがった。

同時に、稲場さんがJuice=Juiceに加入したとたんに、Juice=Juiceに鞍替えした自分のみがわりの早さがうらめしかった。

そして、このときようやく、楽屋にいるはずの稲場さんの胸中にも思いを寄せた。

前半と後半で完全に分離された構成になっている「Juice=Juice＆カントリー・ガールズ LIVE」は、稲場さん自身にとって心おだやかにパフォーマンスできるステージなのだろうか。

自分が卒業したアイドルグループと卒業後に自分が加入した先輩グループとの合同ライブである。

現在はJuice=Juiceメンバーとして活躍する彼女と、彼女の卒業後1年もたたずに大きく変貌していったカントリー・ガールズ。

それでなくても、インターネット上には、梁川さんと稲場さんをめぐる不愉快なゴシップがばらまかれていたというのに。

「稲場さん推し」を自認するのであれば、ほんとうはファンとして彼女の心中をもっと察したうえで、覚悟をもってのぞむべきライブだったのではないだろうか……。

このときになって、ぼくは自分の不明をひたすら恥じたのだった。

そうしたことが脳裏でうずまいているうちに、〈恋はマグネット〉のパフォーマンスが終わって、感

情がようやく落ち着いてきた。これ以降の楽曲は、なんとかふつうに応援できたはずである。

右どなりにいたＩくんもそうだが、「ともこさーん！」と大声で呼びかけたり、暗がりのなかでセットリストをノートに書き留めていた、左どなりの金澤さんオタクの方や後ろにいた方々も、ぼくの異変にはおそらく気づいていただろう。

この大泣きしていたときの数分のことは、ぼくの周辺にいた方々に対して、いまなお非常に申し訳なく思っている。

ちなみにセットリストの点でも、このライブは特別だった。ぼくがすべての楽曲を知っているはじめてのライブだったからである。

そして、約ひと月後にもう一度、次回は「梁川奈々美 卒業スペシャル」と銘打たれた、彼女の卒業公演となる合同ライブがお台場で開催されるのだった。

2. 川崎 CLUB CITTA' にゆく　Juice=Juice LIVE TOUR 2019 〜 GO FOR IT! 〜

はじめての川崎

３月のお台場での梁川さんの卒業公演のまえに、Juice=Juice にとって重要なライブがもうひとつあった。３月７日に川崎 CLUB CITTA' で開催された２０１９年最初のライブツアーの最終公演である。

この公演の4日後は梁川さんの卒業公演となるのだが、この夜のライブはJuice=JuiceメンバーとFamilyの双方にとって思い出に残る、かけがえのないライブツアー最終日となった。

この日、ぼくははじめて川崎にやってきたのだが、あいにくの雨だった。

昼過ぎに物販で並んだときはまだそれほど強い雨ではなかったのだが、開場前の時間になると、だれもが傘をさしているほどの雨降りだった。

路上のスタッフの方が「道をふさがないように」と注意喚起するのだが、LA CITTADELLAとCLUB CITTA'のあいだのクラブチッタ通りは、傘をさして入場を待っている人びとであふれかえった。

LA CITTADELLA内を通り抜けていこうとする一般歩行者も多く、入場待ちのハロヲタたちが明らかに道をふさいでしまっているのだが、この通り自体がもともと狭いので、どうしようもない感じである。

しかしながらこの状況で、大声を出して、入場待機列に並ぶ人びとにお願いをしている方たちがいた。かれらはこの冷たい雨のなかで、なにかを配布している。

ぼくにも配ってくれたので、確認してみると、ぼくには初見の細いスティック状のサイリウム2本と、それを使用するタイミングと段取りを示したメモを輪ゴムでまいたものだった。

つまり、かれらは今夜のライブでのサプライズ企画を来場者全員にお願いしていたのである。

247

たとえば2018年12月7日に代々木の山野ホールで開催された稲場さんのバースデーイベントでも、有志によるオリジナルデザインのマフラータオルが配布されたのは知っていたけれど（この日は大阪での授業ゆえに不参加）、ぼくがこれまで参加した現場では、はじめてのことだ。

段取りを確認すると、ライブが終了して、メンバー全員が退場したのち、アンコールを呼びかけるときに、ピンクとブルーのサイリウム2本を点灯することになっていた。

サイリウムを折る

この夜のライブ終盤、約2ヵ月全11公演の「GO FOR IT!」（ぶちかませ！）というタイトルのライブツアー最終公演の最後の楽曲が終わって、Juice=Juice メンバー全員が退場した。

いつもならここで、アンコールのかけ声である「ジュース！」、「もういっぱい！」が連呼されるのだが、この夜は「やーなーみん！」（梁川奈々美さん）、「ゆーかーにゃ！」（宮崎由加さん）と交互にコールしている。

この時点ですでにサプライズが開始されているのだ。

アンコールを待ち望む声援が響きわたるこのわずかな時間に、開演前にサプライズを企画する有志の方からいただいたサイリウムを発光させる手順である。

248

ところが、このスティック状のサイリウム、はじめて手にしたために、スイッチが皆目わからない。

いつもは電池式のペンライトを使っているからである。

そこで、すぐ横にいた男性にきいてみた。年齢は30代なかばくらいの、眼鏡をかけた温厚そうな方である。

「折るんですよ」

「あ、そうですか、ありがとうございます」

しかし、このスティックのどこをどう折るというのだろうか。

考えあぐねていると、みかねたのだろう、「ぼくが折りましょうか」と、さきほどのかれが点灯してくれた。

「昔はぜんぶこういうのだったんですよ」と、またもやハロヲタの先輩に助けていただいた。

この夜の金澤朋子さんのこと

会場内は一面、ピンクとブルーの光が揺れているなかで、「やなみん」、「ゆかにゃ」のコールが鳴り響く。〈未来へ、さあ走り出せ!〉のイントロが流れはじめて、メンバーが再登場、ライブが再開された。

その楽曲パフォーマンスが終わると、MCの時間となった。

だが、この日のライブはただでさえツアー最終日であるのにくわえ、卒業公演を4日後にひかえた梁川さんの最後のJuice=Juice単独ライブだった。

おなじく6月の卒業が決定している宮崎さんにとっても、ライブツアー最終日である。宮崎さんが出演する4月末からの次回のツアーはライブハウスではなく、コンサートホールでのツアーだからだ。

そのため、会場の雰囲気がいつもよりも別離の予感にあふれていて、メンバーさんとファンの両方にさまざまな思いが交錯しているようである。

異変がおこったのは、いつもの順番どおりに稲場愛香さん、段原瑠々さんのMCが終わり、梁川奈々美さんが話しているときだった。

はっと気がつくと、金澤朋子さんが眼をまっかにして、しかもずっとなにかに耐えるかのように、かつてみたことがない表情で、大粒の涙を流している！

いつもは明るいはなやかさがまぶしい金澤さんが、まるで大輪の花がしおれているかのようだった。

こんな彼女をみたのはこのときが最初である。

このときの金澤さんの泣き顔がいまもずっと忘れられない。ほんとうにメンバー思いのやさしい人なのだ。

250

その涙のことを、金澤さんは2日後のブログで説明している。

笑顔で頑張るぞ!!!と思っていたのですが開始早々から各楽曲色んな思い出が蘇って来て感慨深い気持ちになってしまい、

それでもどうにか我慢していたんだけどね…

アンコールでピンクとミディアムブルーの2色に染められた会場を目にしたらぎれていました(;_;)

何かがプツンと切れて、気付いたら自分の意思ではもう止めることが出来ない程に涙がちょちょ

［…］

「つられちゃったよ」と握手会で沢山言われたので、我慢してたのに—！っていう方には本当に申し訳ないです。すみません🙇

（公式ブログ2019年3月9日付）

とはいえ、金澤さんがあやまる必要はなにもない。そのおかげで、ファンも自分の気もちに素直にしたがって、涙を流すことができたのだから。ぼくももらい泣きしたひとりである。

このアンコールのMCでは、しっかり者のリーダー宮崎由加さんもいろいろ耐えかねたのか、ステージ上でファンに対して背中をみせたときもあった。

このときの宮崎さんは、220公演以上をおこなったあの1年間のライブハウスツアーがかならずしもいいことばかりじゃなかったと、ほんの少し本音をもらした。

おなじく彼女のこの3月7日付のブログでも、「いい思い出ばかりのはずではないのですが」と前置きしながらも、「今思い返すと／全部がいい思い出です」、「とにかく、／ライブハウス／ありがとう‼」ということばで締めくくっている。

そんな宮崎さんのことがますます好きになって、卒業公演までしっかりと見守りたいという思いを強くする。

金澤さんと宮崎さんのことばかり記したが、卒業を控えた宮崎さんとともに、全国のライブハウスで同数の公演をいっしょにやりとげた高木紗友希さん、宮本佳林さん、植村あかりさんの3人も、金澤さんとおなじ思いだったはずである。そして、卒業を控えた梁川さん本人と同時期に加入した第2期メンバー段原さんにも、新メンバーだった稲場さんにもそれぞれの感慨があっただろう。

252

「現場」をつくる

公演後には、サイリウムを開演前に配布していた方たちが、「ありがとうございました――！」と、お礼をくりかえしながら、会場の内外で大きなゴミ袋をもって、まだ発光している2色のサイリウムを来場者から回収している。

かれらは段取りについても、ずいぶんと打ち合わせしたのだろう。とはいえ、冷たい雨のなかで大声を出してお願いするのもたいへんだし、配布したサイリウムの代金もけっして安価ではなかったはずだ。

ありがたいことである。

そして、かれらのおかげで、アンコール後のMCはまちがいなく盛りあがったのだ。

俗に「無償の愛を捧ぐ」というが、いくら自分が応援するアイドルのためといっても、人材、アイデア、実行力、組織力がすべてそろったうえで、確固たる意志がともなわなければ、とてもかなわないことだろうと思う。

物語評論家のさやわか氏は『大辞泉』の記述を引用して、「現場」ということばが即時性と当事者性を強調した表現だと述べている。

「現場」というのは、「目の前でアイドルが起こす出来事、刻々と変わっていく状況を楽しむという

ライブアイドルの特徴をよく捉えた言葉」だと分析し、さらにファンとは、そうしたリアルタイム性の中に、将来の成長を期待したり、新鮮な関係を結ぼうとしたり、自分もその当事者になろうとする存在なのだとしている（さやわか『僕たちとアイドルの時代』、星海社新書）。

この夜のライブハウスでぼくが体験したのは、まさしくそうした「現場」なのだ。

当事者であるファンそれぞれが自分自身の距離と目的にあわせて、アイドルとリンクして、かけがえのない一度きりのライブ空間と時間をつくりあげていくのを、ぼく自身も Juice=Juice のメンバーさんとともに涙を流しながら体験したのだった。

そして、これこそが「現場」の真髄なのだ。

この夜の4日後にいよいよ待ち受けているのは、梁川奈々美さんの卒業公演である。その公演は、ぼくがアイドルグループのメンバー卒業に立ち会った最初の現場となった。

3・Zepp Tokyo にゆく　Juice=Juice＆カントリー・ガールズ LIVE 〜梁川奈々美 卒業スペシャル〜

まずは物販に

寒風吹きつけたひと月まえの大阪での合同ライブとはちがって、この3月11日は春の到来を思わせるとても暖かい日だった。ゆりかもめが強風で運行停止になるというアクシデントがあったものの、

11時半までにはお台場に到着し、物販待機列に並んだ。

この日は春の陽光の照りつけが暑いくらいだった。ひとりで来て並んでいる人の割合のほうが多いので、話し相手がいない人たちは、がまん強くじっと静かに待ちつづけている。

いつものことだが、頭に白いものが目立つ中高年の男性や、勤務校でぼくが相手にしている学生よりも若そうな女子が、おそらく高校生だろうか、スマートフォンをいじったり、文庫本を読んだりしている。巡礼者たちの群れは少しずつ前方へ列とともに移動しながら、自分の順番がめぐってくるのをみんなおとなしく待っている。

ぼく自身は、最終的には約4時間待ちでなんとか稲場愛香さんのグッズ類を購入できた。

そのあとでかなり遅めの昼食をとったのは、ヴィーナスフォート2階奥の教会広場左手にあるステーキ店である。

前月2月15日の教会広場での〈微炭酸〉ほか2曲のリリースイベントをおこなったのも同所で、この教会広場のステーキ店からケータリングしてもらったとのこと。すなわち、そのときに嗣永桃子さんや稲場さんも食べたはずのステーキを食べてみたかったのだ。

卒業公演の恒例行事

この公演は前回の合同ライブとおなじく、会場の Zepp Tokyo が観客でぎっしりとつまっていた。ぼくにとってははじめての卒業公演であったが、やはりいつもとはちがう雰囲気で、会場内は開演まえからすでに高揚感にあふれていた。

この公演のセットリストそのものは、Juice=Juice パートに〈微炭酸〉が追加された以外は2月中旬の合同ライブとおなじだったが、なんといっても、卒業公演である。

とりわけ、ライブ開始冒頭にハロー！プロジェクトリーダーの和田彩花さんが登場した点は大きく異なる。リーダーの和田さんが梁川さんに直接、卒業をお祝いする手紙を読むというセレモニーは、この合同ライブが祝祭であることをあらためて気づかせてくれる。

ハロー！プロジェクトではそうして、だれかが卒業するたびに同種のセレモニーがおこなわれてきて、それはこれからもずっと継承されていくのだろう。

この場面をブルーレイソフトで見返すと、和田彩花さんが手紙を読んでいるあいだ、梁川奈々美さんの黒目がちの視線はおそらく和田さんの顔に集中しているのだが、そのふたつの瞳からは万感の思いがあふれているかのように、じつに力強いまなざしである。

そして、カメラが切りかわって、梁川さんの背中から、和田さんと Juice=Juice メンバーが並んでい

256

るカットになる。

ステージ後方のモニターのほうをむいて、顔がよくみえない宮本佳林さん以外、メンバー全員が眼に涙をたたえながら、笑顔をいじらしく持続させようとしているようすがよく映っている。高木紗友希さんと、やはり金澤朋子さんが少しつらそうにみえる。

卒業公演のさなかで

前回の合同ライブでの不覚の経験から学んだので、前半後半でグループが切りかわる方式と、だいたいのセットリストを今回は知っているのにくわえて、あらかじめの覚悟をしてのぞんだ。

そのためか、この日はさすがに精神的な動揺がほとんどなく、ライブ後半のカントリー・ガールズのパフォーマンスもしっかりと楽しめたと思う。

この公演中、今回は気もちに余裕があったからだろうか、ほんの少しだが、周囲にも気をまわせるようになった。

カントリー・ガールズのMCのときだったと思うが、ぼくの右斜め前方男性のうしろ姿が眼に入った。後方からなので、あまりよくみえないのだが、年齢は50歳前後ぐらいだろうか、ほおひげを生やしている風で、オレンジ色のTシャツを着用している。少し固太りで非常に男性的な雰囲気の方である。

このMCのあいだ、かれは鼻をすすっていたのだが、男泣きしたいのをこらえているようなその広い背中がかっこよかった。

なにもアイドルの卒業公演でそこまでと思われるかもしれないが、大相撲でひいきの力士の断髪式やプロ野球でお気に入りの選手の引退試合を見守っている中高年男性の背中とまさしくおなじものである（と、ぼくには感じられた）。

8人最後の〈シンクロ。〉

ライブ前半のJuice=Juice 最後の楽曲は、〈シンクロ。〉だった。

この曲は、稲場さんがJuice=Juice 加入後すぐに発売されたセカンドアルバム《¡Una más!》に、〈禁断少女〉、〈素直に甘えて〉とともに新規収録された3曲のうちの1曲である。

井筒日美氏作詞、星部ショウ氏作曲、浜田ピエール裕介氏編曲による〈シンクロ。〉がいかにすばらしい楽曲であるかが、この卒業公演の前半最後のパフォーマンスでようやく認識できた。

〈シンクロ。〉がこの冬のライブツアー「GO FOR IT!」のセットリストに組みこまれていなかった理由は、今夜のためだったかもしれない。

仲間とともに過ごしてきた多くの異なる時間があって、仲間どうしが少しずつおたがいの理解を深めて、「シンクロ」してきたことをふりかえりながら、未来への期待もわかちあう。

そういう歌詞が、やさしいメロディーにのせて、しっとりと歌いあげられていく。

Bメロの「最初は　ぎこちない会話から」という歌詞を歌う段原瑠々さんの思いがあふれる歌声に、心がふるえる。

フォーバイツーやツーバイフォーのフォーメーションで軽快になされる、曲名を意識させるシンメトリックなふりつけとあいまって、別離の予感を感じさせつつも、心の奥底までしみわたる楽曲なのである。

パフォーマンス中のメンバー全員の瞳が照明の光をきらきらと反射しているのは、みんな涙をこらえているからだろう。

「めざすーおーもーいーシーンークーローすーるよー」

途中でこらえきれずに、涙を流している高木紗友希さんの楽曲最後のソロパートである。涙で顔をくもらせながらも、高木さんののびやかな歌声が会場内にどこまでも力強く響きわたっていく。

最後のふりつけは、このステージのみのオリジナルだった。

ステージ中央、セットの階段の両端に分かれ、一方の腕をふりあげる7人のメンバーのあいだを、最上段にいる梁川さんが下りていく。階段を下りた先にいる金澤さんとユニゾンしたふりつけのあと、

階段最上段に移動した残りのメンバーとともに、身体運動が収束していって、それぞれのポーズで静止する。

瞬間、ステージ後方のモニターの画面に、金澤さんのアップが映し出される。梁川さんの充実感にみちた笑顔とは対照的に、涙をせきとめるかのように仰ぎみる金澤さんが眼をそっと閉じる。涙のあとが残る、寂しげな泣き顔がとても美しかった。

一瞬の静寂のあと、拍手と歓声がわきあがる。

それが最後だった。

梁川奈々美さんと宮崎由加さんがいた8人のJuice=Juice 最後のパフォーマンスだった。

あとに残されているのは、アンコールでの梁川さんの卒業曲ともいうべき〈Good bye & Good luck!〉のみである。

この夜の稲場愛香さんのこと

ついに、ライブ後半のカントリー・ガールズ最後の楽曲〈女の子の取り調べタイム♥〉が終わって、メンバー全員が退場した。

梁川奈々美さんのメンバーカラーである青と紫のペンライトがまばゆく輝き、「やーなーみん!」の

260

コールが大音量でくりかえされるなかで、今夜の出演者全員が再登場する。Juice=Juiceとカントリー・ガールズのメンバーが一堂に会しているのをみると、とてもせつない感じである。この卒業ライブの最後の瞬間が近づいてきた。

梁川さんはJuice=Juiceが兼任、カントリー・ガールズが母体ということなのだろう、このセレモニーの順番はJuice=Juiceから、第3期メンバーの稲場愛香さんからの挨拶である。

「ご卒業おめでとうございます！」

「ありがとうございます！」

「やなみんとわたしは不思議ですてきな縁があるなって思ったんですけど、こうしてね、いっしょに活動することができて、ほんとうにうれしかったです、かわいいっ、ありがと！」

「ありがとうございます！」

「はい、あの、ええとね、短くしないといけないんです、ええと、ほんとうに、これからもね、たくさんおしゃべりをして、笑顔で、たくさんの人に愛されるやなみんでいてください、ほんとうにいままでお疲れさまでした！」

「ありがとうございました！」

最初に梁川さんと挨拶したからだろうか、眼に涙をたたえた稲場さんはちょっと緊張気味のようだ。彼女にとって、卒業公演そのものも、ステージ上で卒業するメンバーに気もちを伝えるのもはじめてだからだろう。

ソフトで確認すると、稲場さんのほうをむいている梁川さんの背中越しに、Juice=Juice メンバー全員のようすが映るのだが、だれもが眼を赤くしながらも、後方のモニターや梁川さんのほうをやさしくみつめていたりと、ほっこりした雰囲気である。

梁川さんに何度も礼をしてから、稲場さんは一番後ろに下がった。

2番目は、梁川さんと同時に Juice=Juice に加入した段原瑠々さんである。同期としての段原さんにとっても、梁川さんの卒業は特別なものであるにちがいない。

「やなちゃん」、「やな」と親しみをこめて呼びかけて、梁川さんのはかなげなかわいらしさ、その不器用な性格ゆえに彼女が好きなこと、彼女がいなくなる寂しさ、これからも彼女を応援していくことを、おっとりした話しかたでやさしく語るのだった。

「同期でいてくれて、ありがとう！」

「こちらこそ、ありがとう！」

262

「いっしょにいてくれて、ありがとう！」

「ありがとう！」

「ありがとう！」

ちょっとコミカルな「ありがとう」の応酬のあと、感極まった段原さんが梁川さんをやさしく抱きしめて、最後にもう一度、耳もとで「ありがとう」と伝えると、拍手と歓声がわきあがった。

そのつぎは、植村あかりさん、宮本佳林さん、高木紗友希さんという順番で、それぞれが心のこもったことばを贈っていく。あたたかさがあふれる雰囲気だった。

だが、このときすでに、ぼくは内心、固唾をのんでずっと戦慄していた。

こういう場の空気感に非常に弱いので、当然のようにもらい泣きしていたのだけれど、その一方で生じつつある恐ろしい事態に冷や汗がとまらなかった。

たいへんなことになった。

だれのせいでもない。気づけば、そうなっていたのである。

稲場さんのセレモニーにつづいて、段原さんは梁川さんにことばを贈ったあと、梁川さんに歩み寄

263

って、まったくもって自然にやさしく抱きしめると、梁川さんも答えるかのように抱擁した。そのあとの植村さんも宮本さんも同様に、ひとしきり話したあとに梁川さんとおたがいに抱きあった。

ところが、なんということだろう、最初に挨拶した稲場さんのみが、梁川さんとハグしていない！

インターネット上ではただでさえ、稲場さんのJuice=Juice加入後からずっと、彼女と梁川さんの不仲説が拡散されて、今回の梁川さんの卒業発表も彼女のせいだと、稲場さんは悪口雑言を浴びせられているのだ。

よりにもよって、卒業公演のアンコールで稲場さんだけが梁川さんとハグしなかったとなれば、それみたことかと、彼女の「アンチ」たちに不仲説のこのうえない好餌をあたえることになってしまう。

梁川さんは今夜のこのライブを最後に引退すると、もう2度と公的に発言することはなくなる。そうなると、あとで稲場さんがなにをいっても手遅れなのだ。

それにもかかわらず、いまは事態が悪化していくのをただぼうっと黙ってみているだけしかできない。

拷問のように耐えがたい時間だった。

しかも、ステージでは、いわば「事務所」の思惑どおりに、きわめてダイナミックな「劇場空間」が、アイドルの卒業とメンバーとの最後の挨拶という極上のエンターテイメントが展開されていく。

このふたつの現実に、頭がおかしくなりそうだった。

264

だが、ぼくのそんな心配は稲場さん自身と梁川さんが一蹴する。

カントリー・ガールズ船木結さんからの涙なしではみられない最後のセレモニーが終わると、「ごめんね、トップバッターでね、どうしたらいいかわからなくて、わたしだけハグしそこねちゃったんです」と、稲場さんが梁川さんに率直にお願いするように伝えた。

会場からは笑い声があがる。

すると、梁川さんのほうからさっと、笑顔で稲場さんに歩み寄って、左手をのばして抱きよせた。

「ありがとう、ありがとう、いいにおいで」

「ええっ！　稲場さんもいいにおいです、ふふっ。ほんとうにね、みなさんからの、愛のあるメッセージ、とってもうれしかったです、ありがとうございます、ありがとうございます！」

満面の笑顔の梁川さんに会場内は拍手喝采、今夜の主役である彼女の高いMCスキルが、愚かなぼくの杞憂をみごとに払拭してくれた。

このときの稲場さんのやりかたは正しかったと、ぼくはいまでも強く思っている。

彼女の気もちを察して、梁川さんがきかせた機転が心底うれしかった。そんな彼女の卒業がいまさらながら残念このうえない。

このあと、Juice=Juice では〈Good Bye & Good Luck!〉、カントリー・ガールズでは〈VIVA! 薔薇色

の人生〉を梁川奈々美さんは歌いきって、卒業公演は幕を閉じた。

そして翌日からはもう、Juice=Juice はリーダー宮崎由加さんの卒業へと進んでいくのだ。

オタクの肖像

「幹事」さん

植村あかりさん推しの幹事さんは、ぼくにとっては最も特異なアイドルオタクである。なぜなら、Juice=Juice 現場で出会ったただひとりの同業者だからだ。

しかも、ぼくが所属する文学部という組織カテゴリーは一般的に、学部ヒエラルキーでは最下位にランクされるだろうが（こう書くと、諸方面の関係者からお叱りを受けそうだが）、幹事さんは文系理系合わせて最高位に位置する学部の教員である。

なぜ「幹事」さんなのかと聞くと、オタク活動のあとの飲み会で、ほんとによく「幹事」をしているからとのことだった。

このコラムに登場していただいたみなさんとは異なって、ぼくが幹事さんと知りあいになる特別なきっかけはなかった。ただ単に現場でほんとうによく顔をあわせるうちに、ぼくのほうから話しかけて親しくなったのである。

顔をあわせるといっても、ぼくが一方的に認識していたといったほうが正しい。なぜなら、どんな現場でもぼくの前方にたいてい、少し背が高い、少し眠そうなまなざしをしたかれが眼に入るからだった。

最初にぼくが幹事さんに話しかけたのは、お台場のヴィーナスフォート教会広場での、梁川奈々美さんが出演する最後のリリースイベントだった。1回目のミニライブで幸運にも前から3列目に入れたときのことである。この会場は少し特殊で、イベント開始前に会場での応援の制約について説明されたのだが、はじめてのぼくにはどういうことなのか、よく理解できない。たまたますぐとなりにいた幹事さ

んに聞くと、「声を出さずに飛ばずに、拍手だけで応援するってことです」と教えてくれた。

それにしても、幹事さんは壮絶な人である。

ぼくの現場としては関西圏と首都圏に入るのがやっとなのだが、かれはコンサート以外にも、ほぼすべてのリリースイベント、CD発売イベントその他、文字どおり日本中に遠征している（かれとよくいっしょにいるハロヲタの方々も同様である）。個別握手会場では、植村あかりさんの握手券の分厚い束をもっているところをふつうにみかける。

それどころか、2019年秋口から半年の予定で、幹事さんは南ドイツで仕事をしていたのだが、この年12月の植村さんバースデーイベント、Juice=Juiceの代々木競技場第一体育館でのライブ、FCKリスマスイベント、翌年1月の大阪での植村さんバースデーイベントとハロコンのために、合計3度もわざわざ帰国したのだ。

現場で会うと、幹事さんからは、すべてが手慣れているというか、余裕ある経験者という雰囲気に圧倒される感がある。じっさいそうなのだが、そんなところも、やはり飲み会の幹事を任されるというかれの性格が出ているようだ。

幹事さんはおそらく、植村さんファンのなかでも最も熱心かつ最も「太い」オタクのひとりだと思われる。

松浦亜弥さんからハロヲタになった幹事さんは現在、モーニング娘。'20では生田衣梨奈さん、Juice=

Juiceの植村あかりさん推しである。古参のかれは知りあいも多いのだが、クールにひとりでいること
もよくある。

ぼくがまったく知らない学部に属する同業者、幹事さんの仕事に関する話はなかなか楽しい。たとえ
ば山崎豊子の何度も映像化された長編小説の設定のどこがリアルかということについては、さすがの説
得力があった。

しかし、ハロヲタとしてのかれの話も非常に興味深い。

幹事さんもまた、独自の「アイドル応援の哲学」みたいなものをもっていて、待ち時間などに話しか
けると、「オタクの生きかた」みたいな話をしてくれる。話しかたも巧みで、それがめっぽうおもしろい
のだ。

ちなみに、ぼくにとって最も有益だった話のひとつは、「悪目立ちしないオタク活動の大切さ」だっ
た。

宮崎由加さんが参加するリリースイベント最終日の池袋サンシャインシティ噴水広場のときには、幹
事さんは北海道からの出張帰りで直接、握手会に参加するためだけにやってきた。

この日は、握手券つきCDが売り切れる可能性があったので、ぼくが2枚だけかわりに購入して待っ
ていた。

握手会がはじまっても、なかなか現れないかれを待っているぼくは少し落ち着かなかったが、はたし
て幹事さんは時間どおりにちょうど握手会中盤に到着した。

ミニライブには間にあわないことがわかっていて、それでも握手会だけに、植村あかりさんと（しかも2回！）握手したいがために、いつになくフォーマルな正装のまま、ぎりぎりの時間に間にあわせて、北海道から逢いにくるのは、幹事さんの植村さんオタクとしての堂々たる矜持なのだった。

8.

アイドルと日常

〈「ひとりで生きられそう」って それってねえ、褒めているの?〉の衣装

いわずと知れた〈ひとそれ〉の衣装。長期間つづいたリリースイベントでおなじみの、いまとなっては非常に愛着を感じるデザインと色調である。黄色と白を基調にしつつも、三角形の金属チップとリボンやストラップの装飾がアクセント。黄色と白のバランス、さらに差し色のうす紫のほか、そで口や襟もとのデザインのちがいが工夫されていて、全員分の衣装の細部を比較していると、まったくあきない。稲場さんが二の腕を気にしているからだろうか、彼女の衣装はオフショルダーで白い羽根のようにみえる袖がついたデザインとなっている。このシリーズは卒業した宮崎由加さんの分をふくめた、もともとの7人分にくわえて、新ナンバーとして加入した工藤由愛さんと松永里愛さんの分も新たに用意されたために、9着が存在している。個人的希望としては、オフィシャルショップでこの9着全種を展示してほしい。各衣装の細部のアレンジはさぞや見ごたえがあると思うのだが。

夢のつづき

ぼくは現場に入りつづけた。

稲場愛香さんが活動再開して1年も過ぎたころには、夜中に涙しながら、『気絶するほど愛してる！』のDVDや〈恋はマグネット〉のミュージックビデオを再生することもなくなった。

そのときはとても長く感じていたあの時間が、もうずっと遠い昔のようになった。

ライブやコンサートの映像ソフトのほか、会場で先行販売されるグッズ類、「コレクションピンナッププポスター」、「コレクション生写真」は会場に足を運ぶたびに増えていったし、オフィシャルショップで販売されている生写真やグッズ類もせっせと買い集めた。

彼女のバースデーイベントも、2019年と2020年1月初旬に彼女の地元、札幌のライブハウス、ペニーレーン24で開催された公演でみることができた（大坪ケムタ、田家大知『10年続くアイドル運営術』（コア新書）によると、このライブハウスでは、5代目店長でシニアマネージャーの方が料理した鍋で出演者を出迎えてくれるそうだが、稲場さんもふるまってもらったのだろうか）。

稲場さんやJuice=Juiceのメンバーさんと逢って、握手して、毎回ごく数秒間だけ話して、集合チェキや2ショットチェキを撮って、一言サインを書いてもらった。

Juice=Juice BOX（ブース内でひとりのメンバーさんが1分間、チケット購入者に対してアカペラで歌ってくれるイベント）では、〈浮気なハニーパイ〉を歌ってもらった。

ライブやコンサートでは、Juice=Juice のパフォーマンスに魅了される時間を何度も過ごした。

稲場さん推しとして充実していた毎日だった。

心待ちにしているライブ、コンサート、イベントに参加しているうちに、月日はなにもかもいっさいをゆるやかに過去に流してゆく。

自分の精神的変化のこと

ちなみに、稲場さんを追いかけているうちに、ぼくのなかで変化したことがいくつかある。

まずは、仕事のスケジュール管理をきっちりとおこなう習慣がついた。授業とその準備や研究の時間と、稲場さんに逢いにゆくときを明確に区別して、前倒しで管理するようになった。イベントやライブを楽しむために、仕事の時間とオフの時間にメリハリをつけて、仕事に集中することを心がけるようになったのである。

もうひとつは、入試の試験監督業務が以前よりも苦痛でなくなった。ぼくは無為の時間を過ごすのと、沈黙しているのが非常に苦痛な性分なので、入試監督という仕事がかなり苦手だった。試験監督のあいだはなにもせず、じっと黙っていなければならないからだ。

これが苦痛でなくなったのは、ひとえに、ハロヲタという「巡礼者」の群れのなかで、物販の日替わり写真や、イベント参加券つきのCDを買うために、またはイベントの入場待機列に並んだり、野

外でのミニライブや終了後の握手会の開始を待って立ちつづけたおかげなのだ。

しかも、そうしたときの環境はかなり苛酷である。真夏の炎天下、なにもさえぎるものがない広場で、あるいは雪や雨が降る真冬の公園やライブハウスの入口で、数時間並びつづけなければならなかった。

このような状況にくらべると、大学の入学試験会場内の環境は楽園そのものである。

いまどきは受験生からの苦情を恐れて、空調が完全整備された室内環境だからだ。そんな快適な場所ゆえに、めんどうな入試監督の仕事さえ、ときにはありがたく感じることもできた。

3つ目はこの変化に付随して、少しだけ気が長くなったように思う。ぼくは短気なので、仕事の段取りなどが思うようにいかなかったり、待ちあわせでも時間どおりに相手が現れないと、ものすごく苛立つ人間だった。

ところが、これも変わってきたようである。

あまり腹が立たなくなった。すぐに頭を切り替えて、ほかの視点で考えたり、べつの方法や機会を模索するようになった。

以前よりも頭に血が上りにくくなり、激怒するようなことは少なくなったように思われる。歳を重ねたこともあるだろうが、尊敬する年配の同僚に、「瞬間湯沸かし器」みたいだとかつては笑われていたのだが……。

4つ目としては、アイドルの現場にかぎらないのだが、初対面の人にも臆せず、ちょっとした親切ができるようになった。これがぼくに生じた最も肯定的な変化だと感じている。

理由は、ぼくが稲場さんやJuice=Juice の現場でいつも、ハロヲタの方々にいろいろ親切にしてもらったからだと思う。

より早く入場できる若い番号の整理券と交換してくれたり、ランダムアソートの稲場さんの生写真やグッズを交換してくれたり、ライブ現場でわからないことだらけのぼくに親切に教えてくれたり……。

人にやさしくされると、人はやさしくなれるのである。恥ずかしながら、この歳になってようやく、そういうことを実感している。

そして、最後の変化はアイドルオタクの知人ができたことである。しかも、それは現在も増えつづけており、これこそが、ここで数えた変化をもたらした根本的なものだと思われる。

アイドルオタクの知人たち

ぼくは大学院進学後からずっと「象牙の塔」の、すなわち大学社会の住人で、インドアの趣味しかもたない人間であったので、友人は同業者が多いし、人数も少ないほうである。それゆえ、同業者以外の友人は、いきつけの飲食店などで知りあうごくわずかであった。

ところが、稲場さんに逢いにゆくようになって、ゆけばゆくほど、同業者以外の知人が増えていった。

「異業種」というより、ぼく自身の限定された日常的な人間関係の枠を超越して、どんな仕事をしているかが重視されない人間関係の輪に、ぼくが入れてもらっているというのが正しいだろう。

もちろん、ハロプロアイドルになにを求めるかは人それぞれで異なるが、少なくとも彼女たちが好きで逢いに来ているという共通点のみが一致する知人たちである。

この知人たちは、老若男女というほど幅広くはないが、同世代の男性を中心に、年配の男性や、ときには女子学生やひとまわり以上年若の女性くらいの広がりはあるだろうか。おたがいにハンドルネーム以外には、年齢や職業を知っている人はほぼいないが、いっしょに飲食する程度には親しい人もいれば、挨拶だけの人もいる（親しい知人のなかには、ぼくの職業を知っている方ももちろんいる）。

かれらとの交流は、ごく気楽に挨拶をかわしたり、稲場さんのこと、チケットの抽選結果、グッズ類についての（アイドルオタクだけで通用する）たわいない会話と情報交換に興じるだけである。

だが、このことが、大学という特殊な閉鎖社会のなかでしか暮らしたことのない人間にとっては、精神的にきわめて新鮮な体験であるようだ。

いっさいの利害関係がなく、趣味だけでつながっており、しかもおたがいの趣味の傾向（「○○推し」や、たとえばライブ派、グッズコレクション派などのファン活動）を尊重しあい、気をつかいあ

う。非常にやさしい人間関係なのである。

「趣味なのだから、あたりまえ」と思われる方にとっては、ぼくのこれまでの人間関係の貧困さが奇異に思われるかもしれないが、この粗末な人間関係こそが、ぼくのかつての現実なのだった。

とはいえ、誤解がないように申しそえておくと、それで自分が寂しいとか、不幸だとか思ったことはない。自分としてはふつうに暮らしてきたと思っている。

要するに、新しい人間関係を経験して、これまで以上に広範な種類の人びとの存在を体験して感受できるようになったのだ。しかも、そのおかげで、ぼくの内面に変化が感じられるようになったということである。

このように概観すると、アイドルオタクになったおかげで、ぼくはほんの少しだけ以前よりも人間的になったと思われる。

一期一会ということ

くわえて、日常生活に対する考えかたの変化というものも経験した。

社会人として長らく生活していると、ルーティンな日常に慣れていくものである。それゆえ、日々の仕事を終えることばかりを考えて、毎日を流していくかのように生きていくという風になってしまう。

しかしながら、アイドルに逢いにゆくことは、その毎回が一期一会である。

会場、季節や天候、楽曲やパフォーマンス、衣装、会場での自分の席、隣席になった知人、周囲の人びとなども毎回、ちがっている。

何度も参加しているJuice=Juiceのライブやイベントでありながら、毎回が異なり、すべてがまったく同一という日はまったくない。

メンバー側の事情でも異なる。体調不良で不参加だったり、さらにはメンバーの「卒業」が決定していたりすると、そのつどに体験する自分の気持ちも変化していくものである。

それゆえに、アイドルと同一の場所で同一の時間を共有することが、いかに「一期一会」であるかを実感できるのである。

たとえば、Juice=Juiceのライブ後の握手会でいかに高速でまわされようとも、各メンバーひとりひとりと接触しているそのわずか数秒こそは、メンバーさんと直接にコミュニケーションできる貴重な機会と時間であって、それは、人によっては感覚的に〈永遠〉に近い〈一瞬〉たりうるのだ。

だが、これはアイドルの現場にかぎったことではない。

われわれの「日常」のすべての時間も、じつは一期一会であるはずである。

ルーティンをこなすことに精一杯で、「日常」という時間のありかたについ流されてしまいがちで、

そのことをつい忘れてしまう。

「非日常」と「日常」、このどちらもがかけがえのない時間なのである。

稲場さんの活動休止を悲嘆していた時間、彼女の活動再開をよろこんだ時間、個別握手会のブース外で待つ時間、梁川さんや宮崎さんの卒業スペシャルライブで涙を流しながら見送った時間……。

そのような過ぎ去った時間も、ぼく自身にとっては唯一無二のものであったと思い返せるようになった。

Juice=Juice のライブや稲場さんのイベントなどの、ぼく自身にとってはきわめて「非日常」に属する場所と時間を体験することで、あらためて、そのことに気づくことができたように思う。

もちろん、「気もち」や「気分」といった感覚的なものではあるのだが、「日常」の大切さみたいなものに思いいたった結果、変化のない毎日であっても、それをもっと大切に、よりよく過ごそうと思えるようになったのである。

これと関連して、仕事面での変化としては既述したように、スケジュールをしっかり管理するようになったり、休みと仕事のメリハリをきっちりとつけるようになった。イベントやライブを心おきなく楽しめるように、その日までに授業の準備を終わらせたり、研究の段取りや予定を前倒しで考えるようになった。

あとは、ゼミの飲み会などでピザを注文するときにはかならず、ハロプロメンバーがCMに出演し

280

ているピザーラで（ファンクラブから送られてくるクーポンを使用したりして）頼むようになったことぐらいだろうか。

多様性の価値

ところで、40代後半でハロプロアイドルの稲場愛香さんに逢いにゆくということを2年半以上つづけながら、ずっと考えていたことがある。すなわち、40代後半のアイドルオタクという生きかたについてである。

たとえば、ぼくの子ども時代や学生時代であれば、このような年齢のアイドルオタクという生きかたや趣味は、おそらく世間からもっと激しく批判されただろう。趣味をもったとしても、微温的なものにとどめ、仕事を第一に、結婚し、家庭をもち、子育てに生きることを求められただろう。

当時は「サブカルチャー」ということばもなかったし、それを日本が世界に誇らしく発信するという政府主導の政策もなかった時代のことである。

それから30年が過ぎ、40年が過ぎて、現在はいわば多様性の時代になったと、ふとした瞬間に感じられるようになった。しかも、それは趣味だけでなく、人間の生きかた、つまり人生にも多様性が認められようになったという印象である。

もちろん、種々の地域差や温度差があるだろうが、かつてと比較すると、ずいぶんと多様な価値観

が増えて、すべてではないものの、それでも少なくともいくらかは認められるようになった雰囲気である。

ぼくがエッセイを愛読しているミステリー作家の森博嗣氏は、結婚しない人や子どもを産まない女性の増加という社会問題について、つぎのように記している。

けのことだろう。非常に自然な流れだと思われる。

独であっても自分の人生なのだから好きなようにしたい、と気づいた人が増えている、というだという決めつけが崩れかかっているだけなのである。もっと自由に生きられるのではないか、孤ようは、あまりに美化した虚構、つまり結婚をして子供を作ってという人生が「人の幸せ」だ、

（森博嗣『孤独の価値』、幻冬舎新書）

森氏のこの意見に、もう少し上乗せしてみたい。

いいかえれば、かつての非常に限定された価値観で、自分の（あるいは他人の）人生の価値を容易に判定しようとはしない考えかたが普及してきたといえようか。

日本は高度に発展した資本主義社会である。そのなかに生きるということは、労働し、金銭を得て、売り手はモノをつくって、売消費するというサイクルからは逃れられない。そのサイクルのなかで、

って、またつくる。買い手はモノを買って、消費し、また買うのである。

つまり、そうした経済行為なしに成立しないのが、資本主義社会である。労働の対価に給与をもら

って、それによって消費活動をおこなうことで、日々を過ごし、人生を謳歌する。そういう社会のし

くみなのだ。

現在は価値観についてもまた多様性の時代であって、じつに多種多様な価値観にもとづく商品、そ

れもモノだけではなく、眼にみえない精神的な商品やサービスが世にあふれかえっている。

今回のぼくのばあい、それがエンターテイメント産業というジャンルのアイドル部門だっただけの

ことである。

どの商品にどんな価値をみいだすかは消費者しだいで、多様な価値観にもとづく多様な消費活動が

おこなわれている。それが継続するかぎり、経済や社会が成立しているのだから、なにかの価値に対

する消費は、経済や社会に充分に貢献しているのだ。なにも臆したり、卑下する必要もない。

そして、今後はますます高齢化社会になっていく。

たとえば、2019年4月2日のNHKの生放送歌番組『うたコン』の収録に参加したときは、驚

くべき光景に直面した。

Juice=Juice がバックダンサーで出演するので、生まれてはじめて渋谷のNHKホールで観覧したの

だが、大半の観客はご年配の方で、しかも6、7割の方が女性であって、その多くが氷川きよしさんめあてであった。

それゆえ、かれのステージがはじまると、彼女たちはみんな（氷川さんオリジナルの）ペンライトをふっていた。まるで一億総アイドルオタク時代を痛感させられるような光景なのだった。

しかしながら、これは眼前の氷川きよしさんのファン層だけの話であって、もっと多様な対象に熱狂するご年配の方々はほかにも多様に存在しているにちがいない。

このように、高齢化社会が進行していくと、人びとの人生が長くなる分だけ、ますます多種多様な生きかたや生きがいが増えていくはずである。それは、かつての社会の慣習や規範からもっと解放された、自由なものとなっていくだろう。

自分の価値観で自由に生きる人びとが増えていけば、他人の生きかたに対しても自由に考える人びとも増えていくにちがいない。

なにかに束縛されている人間だけが、束縛されていない人間の存在を気にするものだ。

そして、自由に生きている者は、他人の自由な生きかたに対しても尊重しているはずである。なぜなら、そうすることで、自身の自由も尊重されていることを、人は実感できるだろうから。

物販購入の待機列に並んでいるあいだ、アイドルオタクとしての生きかたについて思ううちに、ふとこのように考えるときがあった。

あとがき

アイドルは「尊い」。

アイドルを想う気もちもまた、「尊い」ものです。

ときとして、それはあまりに大きな悲嘆をもたらすことがあるとしても。

そんな体験がお手もとの書籍のテーマです。

本書は、大学での授業や研究の合間に、ときには本業の仕事よりも熱心に書きためてきたものです。ぼくが多くのイベントやライブでお会いした方々や、そこでみて感じたことを、忘れられない体験として書き残したものだったり、かなりの時間が過ぎてから加筆したりしました。

ちなみに、「アイドルは生もの」という表現が一般によくなされますが、その正しさを実感しています。

本職として18世紀から20世紀前半のドイツを中心としたヨーロッパの文化事象のことを書いていると、執筆から出版までに要する数ヵ月の時間経過はまったく問題になりません。

しかしながら、今回はアイドルという、現在の、しかも一定の限られた時間内にしか存在しない方々

が対象です。半年、いや3ヵ月という期間でメンバーさんの卒業と加入が相次いだりして、彼女たちとファンをとりまく状況は大きく変わります。

それにもかかわらず、本の出版というのは原稿が完成するまでに、さらに完成してから出版されるまでに、それ以上の時間がかかるものなのです。

そのために、いまとなっては、本書の内容がいささか過去のことになってしまっている部分については、どうかご寛恕を乞うばかりです。

とはいうものの、本書の大部分はぼくが現場で知りあって交流した、さまざまな先輩方およびその方々のたくさんの親切で成立していることに、まちがいはありません。

個人的にはかなり恥ずかしく思う内容もありますが、そのときどきに確固と覚えていることばかりを選択して記述したつもりです。多少の記憶ちがいもあるかもしれませんが、そのばあいはどうかご海容くださいませ。

ところで、それまでのぼくはこの年齢までアイドルの現場にみずから足を運んだことがありませんでした。そのため、やはり気づかないうちにどこかで周囲の方々にご迷惑をおかけしたはずです。

また、現場での作法にまったく習熟していないうえに、コミュニケーション能力にもあまり長けていないひとりの中年ファンとして、Juice=Juice メンバーのみなさんにもきっとご迷惑をおかけしただ

ろうという自覚はあります。

その一方で、彼女たちからのやさしいお気づかいも少なからずあったことを非常に申し訳なく、同時にとてもありがたく思っています。

あらためて、メンバーのみなさんとハロヲタの諸先輩方、ありがとうございました。みなさまのおかげで、この本が書けました。かさねてお礼申し上げます。

とりわけ、コラム「オタクの肖像」で個別に記述した8名の方々には、深謝申し上げます。みなさまの個人的なつきあいを書かせていただくことにもご快諾くださって、感謝の念にたえません。

ぼくがにわかの初心者であるために、諸先輩方からすると、本書にはまだまだもの足りない部分がたくさんあると思われますが、それもどうかご容赦くださいませ。

カバーイラストを担当してくださった上原あやかさん、大扉とたくさんの章扉イラストを描いてくれたゼミ生の西出郁香さん、おふたりのおかげで、本書の装丁はとてもかわいらしくて、すてきなものになりました。ほんとうにありがとう。

勤務校の卒業生で関西ハロプロ研究会OBの中作滉陽さんと竹内咲稀さんにも、お礼を申し上げます。おふたりがぼくの授業を履修してくれて、ゼミ生になってくれなかったら、お礼を申し上げる嗣永桃子さん、カントリー・ガールズ、稲場愛香さん、Juice=Juiceを中心にしたハロー！プロジェク

トとの接点は、ぼくの人生において存在しなかったことでしょう。

最後に、本書出版にさいして、関西大学出版部の宮下澄人さんと村上真子さんにはいろいろお世話になりました。再度の感謝を申し上げます。

令和の時代になって、最初に書き下ろした単著が本書になったことを個人的にはこのうえなくうれしく感じています。

あとは、この本がどうか、どなたにとってもご迷惑にならないことを祈ります。

本書は、以下のことばで締めくくらせてください。

カントリー・ガールズの「おもかげ」を心の大切な場所にしまったまま、いまの稲場愛香さんを、いまの Juice=Juice を、いまのハロー！プロジェクトを、これからもみなさまとともに応援していこうと思います。

2020年4月1日、大阪府吹田市にて

森　貴史

主要参考文献・ソフト一覧

朝井リョウ『武道館』文春文庫、2018年

安西信一『ももクロの美学　〈わけのわからなさ〉の秘密』廣済堂新書、2013年

稲増龍夫『増補　アイドル工学』ちくま文庫、1993年

烏賀陽弘道『「Jポップ」は死んだ』扶桑社新書、2017年

宇野常寛『若い読者のためのサブカルチャー論講義録』朝日新聞出版、2018年

エドガール・モラン（渡辺淳、山崎正巳訳）『スター』法政大学出版局、1976年

大木亜希子『アイドル、やめました。　AKB48のセカンドキャリア』宝島社、2019年

大堀恵『最下層アイドル。あきらめなければ明日はある！』WAVE出版、2009年

大森望『50代からのアイドル入門』本の雑誌社、2016年

岡島紳士、岡田康宏『グループアイドル進化論　「アイドル戦国時代」がやってきた！』マイコミ新書、2011年

岡田康宏『アイドルのいる暮らし』ポット出版、2013年

小倉千加子『増補版松田聖子論』朝日文庫、2012年

香月孝史『「アイドル」の読み方　混乱する「語り」を問う』青弓社ライブラリー、2014年

熊井友理奈&ミニーズ。？『コンプレックスにサヨウナラ！』オデッセー出版、2018年

クリス松村『誰にも書けない』アイドル論』小学館新書、2014年

小島和宏『活字アイドル論』白夜書房、2013年

小島和宏『中年がアイドルオタクでなぜ悪い』ワニブックス、2016年

斎藤貴志（監修）『アイドル冬の時代』シンコーミュージック・エンタテイメント、2016年

坂倉昇平『AKB48とブラック企業』イースト新書、2014年

さやわか『僕たちとアイドルの時代』星海社新書、2015年

接触編集部（編著）『AKB48G握手レポート』カンゼン、2013年

高橋愛『Ai Takahashi MAKE-UP BOOK』宝島社、2018年

大坪ケムタ、田家大知『ゼロからでも始められるアイドル運営 楽曲制作からライブ物販まで素人でもできる』コア新書、2014年

大坪ケムタ、田家大知『10年続くアイドル運営術 〜ゼロから始めた〝ゆるめるモ！〟の2507日〜』コア新書、2019年

田中秀臣『ご当地アイドルの経済学』イースト新書、2016年

つんく♂『だから、生きる。』新潮文庫、2018年

中川右介『松田聖子と中森明菜 1990年代の革命【増補版】』朝日文庫、2014年

中川右介『山口百恵 赤と青とイミテイション・ゴールドと』朝日文庫、2012年

中森明夫『アイドルになりたい！』ちくまプリマー新書、2017年

仲谷明香『非選抜アイドル』小学館101新書、2012年

夏まゆみ『変身革命 You can do it！』ワニブックス、2003年

夏まゆみ『ダンスの力 モーニング娘。AKB48…愛する教え子たちの成長物語』学研パブリッシング、2014年

七瀬さくら『〈推し〉が最高に尊くなる ツーショットチェキポーズHANDBOOK』マイウェイムック、2018年

西兼志『アイドル／メディア論講義』東京大学出版会、2017年

花山十也『読むモー娘。AKB、モモクロに立場を逆転された後に、なぜ再び返り咲くことができたのか』コア新書、2014年

濱野智史『アーキテクチャの生態系』ちくま文庫、2015年

濱野智史『前田敦子はキリストを超えた　宗教としてのAKB48』ちくま新書、2012年

林明美（著）、真鍋公彦（画）『C調アイドル大語解　アイドル用語の基礎知識平成版』JICC出版局、1989年

姫乃たま『職業としての地下アイドル』朝日新書、2017年

姫乃たま『潜行　地下アイドルの人に言えない生活』サイゾー、2015年

平岡正明『山口百恵は菩薩である』講談社文庫、1983年

ぺろりん先生（鹿目凛）『アイドルとヲタク大研究読本』カンゼン、2016年

ぺろりん先生（鹿目凛）『アイドルとヲタク大研究読本　イエッタイガー』カンゼン、2017年

ぺろりん先生（鹿目凛）『アイドルとヲタク大研究読本　#拡散希望』カンゼン、2017年

森博嗣『孤独の価値』幻冬舎新書、2014年

矢野利裕『ジャニーズと日本』講談社現代新書、2016年

山北輝裕『はじめての参与観察　現場と私をつなぐ社会学』ナカニシヤ出版、2016年

山口めろん『アイドルだって人間だもん！　元アイドル・めろんちゃんの告白』創芸社、2015年

好井裕明『違和感から始まる社会学　日常性のフィールドワークへの招待』光文社新書、2014年

『〈アイドル〉研究　アイドル現象の解読に向けて』関西大学社会学部社会調査室、1987年

『アイドル冬の時代』シンコーミュージック・エンタテイメント、2016年

『アップトゥボーイ 2020年2月号』ワニブックス、2019年

『月刊エンタメ 2018年9月号』徳間書店、2018年

『月刊エンタメ 2019年1月号』徳間書店、2018年

『月刊エンタメ 2019年12月号』徳間書店、2019年

『月刊エンタメ 2020年1月号』徳間書店、2019年

『月刊ザテレビジョン（関西版）2019年7月号』KADOKAWA、2019年

『週刊少年サンデー』第31号（2019年7月17日号）小学館、2019年

『週刊少年チャンピオン』第12号（2019年3月7日号）秋田書店、2019年

『週刊ヤングジャンプ』第28号（2016年6月23日号）集英社、2016年

『週刊ヤングマガジン』第45号（2019年10月21日号）講談社、2019年

『ダ・ヴィンチ 2020年2月号』KADOKAWA、2020年

『ハロプロまるわかり BOOK 2018 WINTER』オデッセー出版、2018年

『ハロプロまるわかり BOOK 2019 SUMMER』オデッセー出版、2019年

『ハロプロまるわかり BOOK 2019 WINTER』オデッセー出版、2019年

『ハロプロまるわかり BOOK 2020 WINTER』オデッセー出版、2020年

『ハロプロ スッペシャ～ル ハロー！プロジェクト×CDジャーナルの全インタビューを集めちゃいました！』音楽出版社、2017年

『わしズム 夜明けの復刊号Vol.30』幻冬舎、2012年

『48現象　極限アイドルプロジェクト　AKB48の真実』ワニブックス、2007年

『洋泉社ムック　80年代アイドルカルチャーガイド』洋泉社、2013年

『洋泉社ムック　激動！アイドル10年史』洋泉社、2012年

『洋泉社ムック　アイドル最前線2015』洋泉社、2015年

『洋泉社ムック　アイドル最前線2014』洋泉社、2014年

『洋泉社ムック　アイドル最前線2013』洋泉社、2013年

『BIG ONE GIRLS　2019年3月号』ジャパンプリント、2019年

『B.L.T.　2019年3月号』東京ニュース通信社、2019年

『BOMB　2018年10月号』学研プラス、2018年

『CD Journal　2019年春号』シーディージャーナル、2019年

『FINEBOYS　2019年3月号』日之出出版、2019年

『mina　2019年7月号』主婦の友社、2019年

『S cawaii!　2019年SPRING号』主婦の友社、2019年

『Top Yell NEO 2019 SPRING』竹書房、2019年

『Top Yell ＋ ハロプロ総集編　Hello! Project 2011～2018』竹書房、2018年

『rulle Vol.3』スペースシャワーネットワーク、2018年

『rulle Vol.4』スペースシャワーネットワーク、2018年

『ViVi　2019年4月号』講談社、2019年

稲場愛香（カントリー・ガールズ）ミニ写真集『Greeting Photobook』オデッセー出版、2016年

『愛香』オデッセー出版、2018年

参考URL

- 『アプカミ』#09
https://www.youtube.com/watch?v=ssJYfQ7Lf7U

- 『アプカミ』#86
https://www.youtube.com/watch?v=2aESOxqvXA

- 『OMAKE CHANNEL』Juice=Juice 宮本佳林《ASMR》心地良い音体験！
https://www.youtube.com/watch?v=Zi9jFpdhdB0

- 『OMAKE CHANNEL』Juice=Juice 宮本佳林《ASMR》好きな音を楽しもう！
https://www.youtube.com/watch?v=oUH9RVyhA-E

- 『ハロ！ステ』ハロプロ・オールスターズ / YEAH YEAH YEAH (Music Video メイキング)
https://www.youtube.com/watch?v=lt1YQEVS4YY

- 「ハロプロ研修生ユニット・Juice=Juice、今夏メジャーデビュー決定。リーダーに宮崎由加、サブLに金澤朋子」
https://www.oricon.co.jp/news/2025633/full/

映像ソフト

2016年

『Greeting ～稲場愛香～』（UP-FRONT WORKS）

『演劇女子部 気絶するほど愛してる！』（UP-FRONT WORKS）

『カントリー・ガールズ 2015年秋冬ライブツアー』（UP-FRONT WORKS）

『カントリー・ガールズ 山木梨沙・稲場愛香 バースデーイベント2015』（UP-FRONT WORKS）

『Juice=Juice —NEXT YOU— ドラマ 武道館』（hachama）

『Hello! Project COUNTDOWN PARTY 2015 ～ GOOD BYE & HELLO! ～』（zetima）

『Hello! Project 2016 WINTER ～ DANCING! SINGING! EXCITING! ～』（hachama）

『Hello! Project ひなフェス 2016〈モーニング娘。'16 プレミアム〉』（zetima）

2017年

『カントリー・ガールズ ミュージックビデオ・クリップス Vol.1』（zetima）

『嗣永桃子ラストライブ ♥ありがとう おとももち♥』（ピッコロタウン）

2018年

『稲場愛香 ファンクラブツアー in 北海道 ～のっこり とうきび けぇ！～』（UP-FRONT WORKS）

『OTODAMA SEA STUDIO 2018 ～J=J Summer Special ～』（UP-FRONT INTERNATIONAL）

『ハロプロ・オールスターズ イベントV［YEAH YEAH YEAH／花、蘭の時］』（UP-FRONT WORKS）

『Hello! Project 20th Anniversary!! Hello! Project 2018 WINTER ～PERFECT SCORE / FULL SCORE～』(hachama)

『Hello! Project 20th Anniversary!! Hello! Project 2018 SUMMER ～ALL FOR ONE / ONE FOR ALL～』(hachama)

2019年

『演劇女子部 タイムリピート～永遠に君を想う～』(hachama)

『OTODAMA SEA STUDIO 2019 supported by POCARI SWEAT ～J=J Summer Special～』(UP-FRONT WORKS)

『Juice=Juice & Country Girls Live ～梁川奈々美 卒業スペシャル』(hachama)

『Juice=Juice イベントV 微炭酸／ポツリと／Good bye & Good luck!』(UP-FRONT WORKS)

『Juice=Juice イベントV 「ひとりで生きられそう」って それってねえ、褒めているの？／25歳永遠説』(UP-FRONT WORKS)

『Juice=Juice バースデーイベント 2018 植村あかり・稲場愛香』(UP-FRONT INTERNATIONAL)

『Juice=Juice Fanclub Tour ～Miracle×Juice×Bus3～ in Naeba』(UP-FRONT INTERNATIONAL)

『Juice=Juice LIVE 2018 at NIPPON BUDOKAN TRIANGROOOVE』(hachama)

『Hello! Project 20th Anniversary!! Hello! Project ひなフェス 2019 Hello! Project 20th Anniversary!! プレミアム』(zetima)

『Hello! Project 2019 WINTER ～YOU & I / I & YOU～』(hachama)

『Hello! Project 2019 SUMMER ～beautiful / harmony～』(hachama)

『ハロプロプレミアム Juice=Juice CONCERT TOUR 2019 ～JuiceFull!!!!!!!～ FINAL 宮崎由加卒業スペシャル』(hachama)

2020年

『Country Girls ～GO FOR THE FUTURE!!!!～ 結成5周年記念イベント』(UP-FRONT WORKS)

『カントリー・ガールズ ライブ2019 ～愛おしくってごめんね～』(zetima)

『Hello! Project 2020 Winter HELLO! PROJECT IS [] ～side A～/～side B～』(hachama)

本書で言及・引用した楽曲リスト

モーニング娘。

「恋ING」 作詞・作曲：つんく　編曲：鈴木Daichi秀行

「ザ☆ピ～ス！」 作詞・作曲：つんく　編曲：ダンス☆マン　ホーンアレンジ：川松久芳

「LOVEマシーン」 作詞・作曲：つんく　編曲：ダンス☆マン

太陽とシスコムーン

「Magic of Love」 作詞・作曲：つんく　編曲：村山晋一郎／ストリングスアレンジ：村山達哉

カントリー娘。

「浮気なハニーパイ」 作詞・作曲：つんく　編曲：守尾崇

「女の子の取り調べタイム❤」 作詞：まこと＆つんく　作曲：つんく　編曲：23's

「革命チックKISS」 作詞・作曲：つんく　編曲：高橋諭一

黄色5／青色7／あか組4

「Hello!のテーマ」 作詞・作曲：つんく　編曲：田中直

（敬称略）

298

ミニモニ。

「ミニモニ。ジャンケンぴょん！」　作詞・作曲：つんく　編曲：小西貴雄

藤本美貴

「ロマンティック　浮かれモード」　作詞・作曲：つんく　編曲：上杉洋史

モーニング娘。おとめ組

「愛の園〜Touch My Heart!〜」　作詞・作曲：つんく　編曲：鈴木俊介

°C-ute

「ほめられ伸び子のテーマ曲」　作詞・作曲：つんく　編曲：鈴木Daichi秀行

DEF.DIVA

「好きすぎて、バカみたい」　作詞・作曲：つんく　編曲：平田祥一郎

Juice=Juice

「愛・愛・傘」　作詞・作曲：中島卓偉　編曲：大久保薫

「アレコレしたい」　作詞・作曲：つんく　編曲：近藤圭一

「生まれたてのBaby Love」　作詞：星部ショウ　作曲：masaaki asada　編曲：松井寛

［大人の事情］　作詞・作曲：つんく　編曲：平田祥一郎

［禁断少女］　作詞・作曲：大橋莉子　編曲：平田祥一郎

［Good bye & Good luck!］　作詞：三浦徳子　作曲：KOUGA　編曲：炭竈智弘

［シンクロ。］　作詞：井筒日美　作曲：星部リョウ　編曲：浜田ピエール裕介

［素直に甘えて］　作詞：NOBE　作曲：星部リョウ　編曲：鈴木俊介

［天まで登れ！］　作詞・作曲：つんく　編曲：平田祥一郎／ブラスアレンジ：鈴木俊介

［Dream Road ～心が躍り出してる～］　作詞・作曲：つんく　編曲：江上浩太郎

［25歳永遠説］　作詞：児玉雨子　作曲・編曲：KOUGA

［Next is you!］　作詞・作曲：つんく　編曲：大久保薫

［裸の裸の裸のKISS］　作詞・作曲：つんく　編曲：平田祥一郎

［Fiesta! Fiesta!］　作詞：井筒日美　作曲・編曲：エリック・フクサキ　編曲：大久保薫

［微炭酸］　作詞：山崎あおい　作曲・編曲：KOUGA

［「ひとりで生きられそう」って それってねえ、褒めているの？］　作詞・作曲：山崎あおい　編曲：鈴木俊介

［ポツリと］　作詞：中島卓偉　編曲：浜田ピエール裕介

［Magic of Love（J＝2015Ver.）］　作詞・作曲：つんく　編曲：村山晋一郎

［未来へ、さあ走り出せ！］　作詞：角田崇徳　作曲・編曲：KOJI oba

カントリー・ガールズ

［明日からはおもかげ］　作詞：児玉雨子　作曲・編曲：星部ショウ

「愛おしくってごめんね」　作詞：児玉雨子　作曲：児玉雨子　編曲：加藤裕介、A-bee

「恋泥棒」　作詞：児玉雨子　作曲：加藤裕介　編曲：高橋諭一

「恋はマグネット」　作詞：井筒日美　作曲：村カワ基成　編曲：Yasushi Watanabe

「どーだっていいの」　作詞・作曲：中島卓偉　編曲：鈴木俊介

「涙のリクエスト」　作詞：売野雅勇　作曲：芹澤廣明　編曲：平田祥一郎

「ブギウギ LOVE」　作詞：三浦徳子　作曲：星部ショウ　編曲：菊谷知樹／ブラスアレンジ：竹上良成

「VIVA! 薔薇色の人生」　作詞：児玉雨子　作曲・編曲：加藤裕介

「ランラルン〜あなたに夢中〜」　作詞：三浦徳子　作曲：Kern Jerome　編曲：加藤裕介

演劇女子部　気絶するほど愛してる！

「ひとときの夢」　作詞：太田善也　作曲：和田俊輔　編曲：未詳

演劇女子部　タイムリピート〜永遠に君を想う〜

「明日を生きる」　作詞：太田善也　作曲：和田俊輔　編曲：的場英也

「タイムリピート」　作詞：太田善也　作曲：和田俊輔　編曲：的場英也

一岡伶奈、段原瑠々、川村文乃、高瀬くるみ、清野桃々姫

「誤爆〜We Can't Go Back〜」　作詞・作曲：星部ショウ　編曲：AKIRA

ハロプロ・オールスターズ

[YEAH YEAH YEAH] 作詞・作曲：つんく　編曲：大久保薫

ハロプロ研修生

[おへその国からこんにちは] 作詞・作曲：つんく　編曲：大久保薫

[彼女になりたい!!!] 作詞・作曲：つんく　編曲：大久保薫

[天まで登れ！] (feat. Juice=Juice) 作詞・作曲：つんく　編曲：平田祥一郎／ブラスアレンジ：鈴木俊介

ハロプロ研修生北海道 feat. 稲場愛香

[Ice day Party] 作詞：An-Ayano　作曲・編曲：高野智恵美

[ハンコウキ] 作詞・作曲：山崎あおい　編曲：michitomo

DA PUMP

[U.S.A.] 日本語詞：shungo　作曲：ACCATINO CLAUDIO、CIRELLI DONATELLA、GIOCO ANNA MARIA　編

曲：KAZ

著者紹介

森　貴史（もり　たかし）

1970年、大阪府生まれ。Dr. phil.（ベルリン・フンボルト大学）。現在、関西大学文学部（文化共生学専修）教授。
『裸のヘッセ　ドイツ生活改革運動と芸術家たち』（単著、法政大学出版局、2019年）、『踊る裸体生活　ドイツ健康身体論とナチスの文化史』（単著、勉誠出版、2017年）、„Klassifizierung der Welt. Georg Forsters *Reise um die Welt*.“（単著、Rombach Verlag、2011年）、『ビールを〈読む〉　ドイツの都市史と文化史のはざまで』（共著、法政大学出版局、2013年）、『SS先史遺産研究所アーネンエルベ　ナチスのアーリア帝国構想と狂気の学術』（監訳、ヒカルランド、2020年）　など。

〈現場〉のアイドル文化論
大学教授、ハロプロアイドルに逢いにゆく。

2020年6月30日　第1刷発行
2021年11月17日　第4刷発行

著　者　森　　貴　史

発行所　関 西 大 学 出 版 部
〒564-8680 大阪府吹田市山手町3 3-35
電話 06（6368）1121／FAX 06（6389）5162

印刷所　株式会社 遊 文 舎
〒532-0012 大阪市淀川区木川東4-17-31